KB164336

조선시대
회화

오늘 만나는
우리 옛 그림

조선 시대 회화

윤철규 지음

마로니에북스

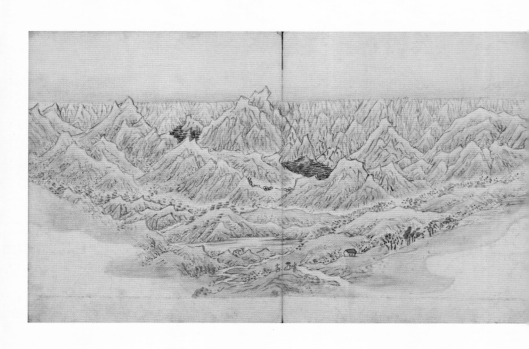

정수영 | 〈금강전경金剛全景**〉(부분), 《해산첩**海山帖**》**
1799년, 종이에 채색, 37.2×61.9cm, 국립중앙박물관

머리말

그림을 보다 보면 좋아하는 그림이 생기게 마련이다. 개중
에는 가지고 싶은 그림도 있고, 탄복하게 하는 그림도 있다. 조
선 후기의 문인화가 정수영鄭遂榮, 1743-1831이 그린 금강산은 감
탄사가 절로 나오게 하는 그림이다. 그것은 겸재 정선풍의 금강
산 그림과는 전혀 무관하다. 높은 하늘에 올라 지평선 끝을 바라
본 것처럼 그린 금강산 그림이다. 너무 높이 올라가 지도처럼 보
일 정도로 이색적이다.

어떻게 그는 이런 그림을 그릴 생각을 했을까. 그의 증조부
는 조선 후기 지리학자로 유명한 정상기鄭尙驥, 1678-1752이다. 또
한 그는 할아버지가 남긴 원고를 오랫동안 정리하기도 했다. 이
런 점들을 고려하면 정수영이 금강산 그림을 어떻게 지도처럼

그릴 수 있었는지 짐작할 수 있다.

하지만 당시 조선에는 화원화가, 문인화가 가릴 것 없이 겸재 정선풍의 금강산 그림이 크게 유행하고 있었다. 그런데 정수영은 그 유행을 외면하고 자기 생각대로 금강산을 그렸다. 덕분에 이런 이색적인 그림이 탄생했고, 오늘날 우리는 겸재 이외에 색다른 시각으로 그린 금강산 그림을 감상하게 됐다.

조선 시대 미술을 보는 시각도 이와 다를 바 없다. 기존에 알려진 서술이나 설명 이외에 얼마든지 색다른 접근이 가능하다. 이 책은 그런 생각을 출발점으로 삼았다.

기존과는 다른 시각으로 보고자 하면서 주목한 것은 세 가지이다. 첫 번째는 조선 시대에 그림을 그리고 감상하는 데 영향을 미친 사회 지도층의 생각과 사상이 무엇이었느냐 하는 점이다. 두 번째는 외부에서, 특히 중국의 영향이 어디까지 미쳤는가 하는 점이다. 마지막 세 번째는 18세기 들어 경제 발전과 더불어 나타나기 시작한 세속화 경향이 당시의 미술에 어떻게 작용하면서 어떤 변화를 가져왔는가를 살펴보고 싶었다.

물론 이들 관점 역시 완전히 새로운 것은 아니다. 조선 시대 미술을 소개한 책에는 대개 어떤 식으로든 언급이 돼 있다. 하지만 이 책이 다르다고 말하고 싶은 점은 보다 정면에서 이를 다루었다는 것이다.

좀 더 자세히 말하자면, 첫 번째로 조선 시대는 말할 것도 없

이 유교가 사회의 지배 사상이었다. 따라서 그림을 그리고 감상하는 사람들 역시 유교의 철학과 사상 그리고 유교적 생활 태도에서 벗어날 수 없었다. 여기서는 조선 시대 그림 감상과 제작에 깊이 연관된 내용으로 주자성리학이 요구하는 절제와 금욕에서 비롯된 완물상지玩物喪志적 태도 그리고 유교적 정치 처세술의 하나인 은둔사상을 소개했다.

두 번째 외부로부터의 영향이란 당연히 중국의 영향이다. 이 영향은 화론畫論에서부터 시작된다. 화론은 조선 시대에 그림을 그리거나 감상하는 데 기본 틀이었다. 그리고 조선 시대 전 시기에 걸쳐 지속적으로 영향을 미쳤다. 그럼에도 대부분의 개설서에는 이것이 생략돼 있다. 여기서는 중국화론을 인물화에 영향을 미친 사실주의 계통의 화론과 산수화 등에 적용된 상징주의 계통의 화론으로 나누어 소개했다. 그리고 조선 후기 들어 제작에서 감상까지 두루 적용된 문인화론은 별도로 다뤘다. 또한 화론 이외의 영향에 대해서는 시기별로 구분해 임진왜란 이후의 변화, 18세기 들어 연행 사신들이 경험한 미술 그리고 추사가 가져온 변화 등을 통해 설명하고자 했다.

세 번째로 조선 시대 미술에서 가장 다채로운 면모를 보인 18세기 이후의 미술은 사회 안정과 경제 발전이 가져온 세속화 경향과 결부시켜 설명했다. 시의도詩意圖가 이 시대에 유행한 배경은 물론이고, 길상화의 등장이나 민화가 탄생한 이유에서 행

복을 추구하는 세속적 욕망과 경제 발전에 따른 그림 수요의 급증을 빼놓고는 설명할 수 없기 때문이다.

500년에 이르는 조선 시대의 미술을 이런 몇 가지 관점만으로 재구성한다는 것은 쉽지 않은 일이다. 또 평면화 내지는 단순화될 위험에 빠질 수도 있다. 하지만 그런 지적을 예상하면서도 이런 시도를 한 것은 오늘날 우리에 대한 이해, 특히 조선 시대 미술에 대한 이해가 부족하지 않은가 하는 우려 때문이다.

현대사회는 더욱 복잡해진 국제화 속에서 '나는 누구인가' 하는 문화적 아이덴티티에 대한 해답을 요구하고 있다. 그럼에도 불구하고 서양미술에는 정통하면서 '조선 시대 미술은 몰라도 그만'이라는 식이다. 이는 현대미술 현장에서도 마찬가지다. 이런 현실을 접하면서 이제까지와는 다른 시각으로 색다른 흥미를 제시해 보고자 한 것이 집필 의도 중의 하나였다. 책 속에 여러 가지 표를 제시하고 도표를 그려 보인 것도 그 때문이다.

그러나 이 책 한 권만으로 500년 가까운 조선 시대 미술을 전부 이해하기에는 부족한 게 사실이다. 특히 이 책은 주요한 시대적 흐름과 그 배경 설명에 치중했기 때문에 개개의 화가나 작품에 대한 설명이 빠져 있다. 때문에 다른 여러 책들을 참고해 볼 것을 권한다. 필자가 쓴 책을 소개한다면 조선 시대 주요 화가 100여 명을 추려 그들의 대표작을 소개한 『조선 회화를 빛낸 그림들』이 있다. 또한 『시를 담은 그림 그림이 된 시-조선 시대

시의도』에서 18세기 미술을 이해하는 데 가장 중요한 내용 중의 하나인 시의도를 자세히 정리했다. 좀 더 일반적인 내용으로는 조선 시대 미술에 자주 등장하는 기본 용어를 정리한 『이것만 알면 옛 그림이 재밌다』도 있어 참고가 될 것이다.

마지막으로 이번 작업에서도 번거로운 자료 수집, 정리 일을 깔끔하게 도와준 한국미술정보개발원 최문선 수석연구원과 방은영 씨 그리고 숙명여대 박사 과정의 김소정 씨에게 감사의 말을 전한다.

그리고 어려운 여건 속에서도 한국미술에 애정을 기울이며 출판의 기회를 주신 이상만 대표는 물론 근사한 책이 탄생하도록 애써준 편집부 이민희 팀장과 김주연 씨에게도 깊은 감사의 뜻을 전한다.

2018년 가을 윤철규

| 차 례 |

머리말 | 5

일러두기

▸ 화첩 및 병풍은 《 》, 미술 작품은 〈 〉, 단행본은 『 』, 논문 · 시 · 단편 등은 「 」로 묶었습니다.

▸ 주요 인명은 한자와 자, 호, 생몰년 등을 함께 표기했습니다.

▸ 작품 설명은 작가명, 작품명, 제작 연도, 재료, 크기, 소장처 순으로 표기했습니다.

▸ 작품 연도가 확실하게 밝혀지지 않은 경우에는 개략적인 추정 연도로 표기했습니다.

▸ 인명, 지명 등의 외래어 표기는 국립국어원에서 규정한 표기법에 따르는 것을 기본으로 했으나, 국내에서 널리 사용되는 인명, 지명은 관행을 따랐습니다.

선입견과
의문

옛 그림에 대한 선입견

무엇을 그렸나

왜 그렸나

어떻게 그렸나

옛 그림에 대한 선입견

　　조선 시대 그림을 이해하는 데 필요한 기초 지식에 앞서 먼저 살펴볼 게 있다. 조선 시대 옛 그림에 대한 몇 가지 선입견이다. '옛 그림' 하면 흔히 수묵화가 먼저 떠오른다. 또 문인들이 여가 시간에 붓을 들어 그린 그림으로 생각한다. 그러나 이는 모두 애매하거나 근거가 불분명한 추측이다. 조선 시대 그림의 실제 모습은 이런 느낌이나 생각과는 거리가 멀다. 따라서 올바른 그림 감상과 이해를 위해서 이런 선입견을 먼저 확인해둘 필요가 있다.

　　우선 수묵화에 대한 생각이다. 먹으로 그린 그림 하면 먼저 떠오르는 것이 산수화이다. 조선 시대 옛 그림 가운데 산수화의 비중은 아주 높다. 전체의 절반이 넘는다고 말할 수 있다. 산수

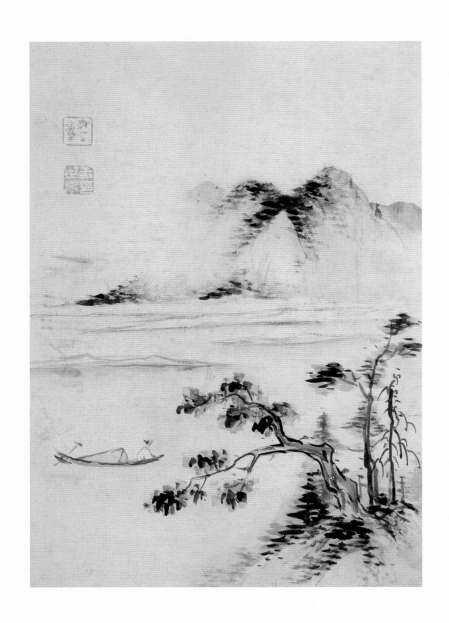

강세황 | 〈산수도〉, 《강세황필병도》 10폭 병풍(부분)
18세기 중반, 종이에 담채, 34.2×24.0cm, 국립중앙박물관

화는 다른 어떤 그림보다 먹으로 그린 것이 많은 게 사실이다. 특히 조선 전기에 그려진 산수화는 더욱 그렇다. 하지만 시대를 내려오면 이런 사정은 바뀐다. 그림의 양이 많아지는 18, 19세기의 산수화를 보면 크게 역전된다. 색을 사용하지 않은 산수화를 찾아보기가 오히려 어려울 정도이다.

표암 강세황豹菴 姜世晃, 1713-1791은 18세기를 대표하는 화가 중 한 사람이다. 그 역시 많은 산수화를 그렸다. 얼마 전 국립중앙박물관에서 열린 그의 대회고전에도 산수화 수십 점이 출품됐다. 그런데 이 중에 순전히 먹만 사용한 그림은 7, 8점에 불과했다. 나머지는 모두 먹에 채색을 섞어 썼다. 산수화에서 채색을 잘 느낄 수 없는 것은 대개 채색을 쓰더라도 아주 옅게 풀어서 조금만 썼기 때문이다. 물론 채색 감각을 당당하게 전면에 내걸고 쓴 화가도 많이 있다.

산수화의 사정이 이러하므로 다른 그림은 말할 것도 없다. 화려한 꽃과 새를 대상으로 한 화조화는 전적으로 채색 위주의 그림이라 할 수 있다. 또 인물을 그리는 초상화 역시 채색을 빼놓고는 말이 안 된다. 그림 가운데 수묵만으로 그리는 것은 사군자 정도이다. 이 사군자는 조선 그림 전체를 놓고 보면 아주 작은 한 장르에 불과하다. 이런 사정을 고려하면 조선 시대 그림은 수묵화가 중심이 된다는 생각은 잘못된 선입견에서 비롯된 오해라고 할 수 있다.

두 번째는 그리는 사람에 관한 것이다. 이 역시 산수화와 관련이 있다. 산수화에 대해서는 어느 누구도 실제 있는 산을 닮게 그린 그림이라고는 말하지 않는다. 높은 산과 울창한 나무 그리고 맑은 물이 흐르는 이상적인 자연을 산수화 형식으로 그린 것이라고 생각한다. 그런 이상적인 산수화 속의 풍경이란 속세에 물들지 않으려는 마음가짐을 가진 문인들이 자기 생각을 반영해 그린 것이다. 그래서 조선 시대 그림은 문인이 주도해 그린 것처럼 생각하기 십상이다.

그러나 이 역시 잘못된 생각이다. 산수화를 그린 것은 문인만이 아니다. 화원은 물론 직업화가도 산수화를 많이 그렸다. 또 이들이 그린 산수화 역시 인기가 높았다. 그중에 단원 김홍도檀園 金弘道, 1745-1806?의 절친한 친구였던 이인문李寅文, 1745-1824 이후도 있었다. 그의 호는 고송유수관도인古松流水館道人으로, 당대 최고 솜씨의 산수화가로 이름 높았다.

1805년 정월, 그는 박유성이란 친구 화원의 집에서 김홍도와 함께 어울려 술을 마시면서 산수화 한 폭을 합작한 적이 있었다. 이때 김홍도는 산수 부분을 이인문에게 양보하고, 자신은 그림 위에 글씨만 썼다. 이인문은 산수화의 명성에서 김홍도를 넘어섰던 것이다.

또 김홍도보다 한 세대 앞선 화가로 직업화가였던 호생관 최북毫生館 崔北, 1712-1786?이 있다. 그 역시 산수화를 잘 그렸는

데, 별명이 최산수였을 정도이다. 그는 중년에 조선통신사를 따라 일본에 간 적이 있었다. 이때 일본에서 그림 요청이 쇄도해 많은 그림을 그렸는데, 나중에 그가 그린 산수화를 가지고 일본에서 목판 화보집이 나오기도 했다.

이런 사례를 보면 산수화라고 해서 문인화가의 전유물처럼 말하는 것은 맞지 않다. 더욱이 산수화보다 훨씬 섬세한 솜씨와 기교를 요구하는 초상화나 화조화가 되면 당연히 화원이나 직업화가의 손이 필요했다. 이런 전체 사정을 생각하면 조선 시대 그림을 제작한 주류는 문인보다는 역시 화원을 포함한 직업화가들이었다고 보는 것이 타당하다.

다만 이런 점은 고려할 필요가 있다. 그림 제작을 넘어서서 주문이나 유통, 감상까지를 포함한 경우이다. 이런 전체적인 시각에서 보면 조선 시대 그림은 다분히 문인들이 주도한 게 사실이다. 조선 시대는 누가 뭐라고 해도 문인 중심의 사회였다. 문인은 재야에 있으면 학문을 연마하고 교양을 도야하는 학자였다. 그리고 과거에 합격해 벼슬길에 나가면 고급 관리가 됐다. 재야의 학자이든 나아가 고급 관리가 됐든 이들은 사회의 주류 계층이었다. 문화를 향유하고 또 창조를 후원하는 활동은 이 계층에서 이뤄졌다. 그림도 마찬가지였다.

조선 시대 내내 문인 사대부들은 그림의 주요한 주문자였으며 동시에 감상자였다. 따라서 이들의 취향과 생각, 나아가 사상

이상좌 | 〈송하보월도〉
15세기 말, 비단에 담채, 190.0×81.8cm, 국립중앙박물관

이 그림 제작에 큰 영향을 미쳤다. 그런 점에서 문인화가는 수적으로는 적었을망정 그림의 방향을 주도하는 데 결정적 역할을 했다고 할 수 있다.

세 번째는 화풍에 대한 무관심이다. 조선 시대 역사는 500년이 넘는다. 이 정도의 오랜 역사라면 그림에도 다양한 경향이 있었을 것이라고 보는 게 당연하다. 하지만 조선 시대 그림을 생각할 때 이 점은 의외로 가볍게 여긴다.

대비가 분명하게끔 서양의 사례를 한번 살펴보자. 서양화는 르네상스 이후에 회화에 대한 새로운 자각이 일면서 여러 사조가 생겨났다. 엄격한 균형과 균제의 미를 추구하는 고전주의에서 시작해 낭만주의를 거쳐 자연주의 그리고 인상주의가 이어졌다. 또 19세기 말, 20세기 초에 걸쳐서는 여러 실험적인 화풍이 등장하면서 추상미술로까지 발전했다.

이렇게 다양한 사조가 전개됐지만 그 역사는 길게 잡아도 300년 남짓할 뿐이다. 그에 비하면 조선 시대의 역사는 500년이 넘는다. 당연히 화풍상의 많은 변화가 있었다. 그 예로, 산수화 가운데 인물을 곁들여 그리는 산수인물화를 보자. 중종재위 1506-1544 때의 화원 이상좌李上佐, 1465-?의 그림 한 점과 18세기의 화원 장시흥張始興, 1714-1789 이후의 그림을 비교해보면 200여 년 사이에 큰 변화가 있었음을 알 수 있다.

이상좌의 〈송하보월도松下步月圖〉 그림은 인물이 상대적으로

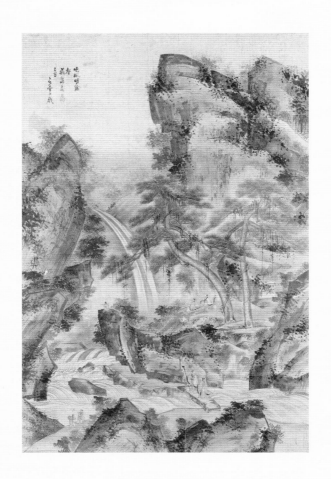

장시흥 | 〈관폭도〉
18세기, 종이에 채색, 140.9×94.2cm, 국립중앙박물관

크다. 그리고 산의 묘사에서는 산 전체의 모습이 아니라 일부분만 그렸다. 반면 장시흥의 〈관폭도觀瀑圖〉는 우람한 산 전체를 화폭에 모두 담으려고 했다. 그 속에서 폭포를 구경하는 사람들은 어디에 있는지 쉽게 확인되지 않을 정도로 작게 그렸다.

이는 화가 개인의 차이에서 비롯됐다고 할 수도 있다. 하지만 조선 시대 그림의 흐름에 보면 이는 기본적으로 화풍상의 변화에서 비롯됐다. 이상좌 시대에는 명나라 초중기에 유행한 절파 계통의 화풍이 유입됐다. 반면 장시흥 시절에는 절파 이후에 산 전체를 다 그리는 명 후반의 문인화풍이 전해져 영향을 미쳤다.

이런 화풍상의 변화는 비단 산수화에만 국한되지 않는다. 화조화에도 있고 인물을 그리는 초상화에도 있다. 다만 의식하지 않았을 뿐이었다. 이런 태도 역시 그림을 이해하고 감상하는 데 방해가 되는 것은 말할 것도 없다.

무엇을 그렸나

조선 시대 그림 하면 많은 사람들이 '어렵다'고 말한다. '왜 그렇게 생각하느냐'고 하면 '잘 몰라서'라고 답하는 경우가 많다. 이런 답을 하는 데에는 여러 이유가 있을 것이다. 학교 교육의 부족, 사회 전체의 낮은 관심도 그리고 거기에 개인적인 취향도 있을 수 있다. 이런 이유는 여기서 다룰 문제는 아니다. 어찌 보면 이들은 외적인 이유이기도 하다. 보다 근본적인 문제는 그림을 보면서 무엇을 그렸으며 왜 그렸고 또 어떻게 그렸는지 하는 의문이 쉽게 해결되지 않기 때문일 것이다.

'무엇을 그렸는가' 하는 문제는 사실 별것 아닌 것처럼 보인다. 꽃과 새를 그린 것은 화조화이고, 사람을 그린 것은 인물화란 점은 더 설명할 필요가 없다. 이런 그림을 보고 어렵다고는

하지 않는다. 모른다는 것은 눈에 보이는 새가 어떤 새인지 또는 꽃이 어떤 꽃인지 몰라 궁금한 정도이다. 인물을 그린 초상화도 어려울 게 없다. 대부분 그림 안에 누구를 그렸다고 밝혀 놓았다. 없는 경우는 전해 내려오면서 잘려나갔을 뿐이다. 따라서 '무엇을 그렸는지 알 수 없어 어렵다'라고 하는 것은 다른 사정을 가리킨다. 즉 그림 속 인물이 어떤 행동을 하거나 또는 어떤 상황을 나타내고 있는 그림들이다.

조선 중기에 활동한 화가 윤인걸尹仁傑. ?-?이 그린 〈거송관폭도踞松觀瀑圖〉가 있다. 거송은 소나무에 걸터앉는다는 의미이다. 그림은 말 그대로 소나무 줄기에 걸터앉아 반대편 절벽 위에서 흘러내리는 폭포를 구경하는 고사의 모습을 그렸다. 곁에는 지팡이를 들고 있는 동자 하나가 서 있다.

두 사람의 머리 위로 소나무 가지를 타고 내려온 담쟁이덩굴이 드리워져 있다. 이는 폭포를 보기 위해 깊은 산중까지 일부러 왔음을 암시한다. 그런데 어딘지 불안정해 전체적으로 잘 그린 그림은 아닌 듯한 인상이다.

이는 별개로 치고, 그림은 무엇을 그린 것인가. 제목은 고사의 폭포 구경이라고 했다. 하지만 이것만으로는 반쪽의 해석이다. 중국에서는 일찍부터 역사적 사건이나 사실 등이 그림의 소재로 쓰였다. 그리고 북송에 들어서는 문인 사회에서 일어난 운치 있는 일화까지 소재가 됐다.

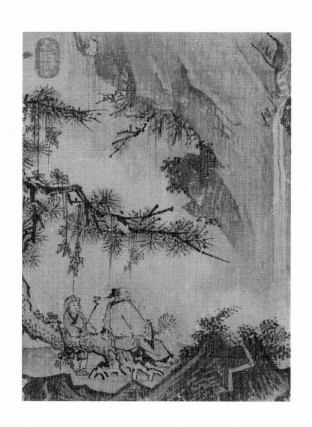

윤인걸 |〈거송관폭도〉,《화원별집》
16세기, 모시에 수묵, 18.7×13.2cm, 국립중앙박물관

이 그림은 유명한 문인에 관련된 것으로, 이백李白, 701~762의 일화이다. 이백은 왕유, 두보와 나란히 당나라 3대 시인으로 손꼽힌다. 그의 시는 웅대하고 스케일이 큰 게 특징이다. 탁월한 시적 재능과는 별개로 그는 관리로서 끝내 출세하지 못했다. 그래서 술과 시를 벗하면서 천하를 주유하며 일생을 보냈다. 그런 가운데 구강九江에 있는 여산廬山 폭포를 찾아 '멀리 보이는 폭포는 강을 매단 듯하며 / 쏟아지는 물줄기는 삼천 척이나 되네遙看瀑布掛前川 飛流直下三千尺'라는 호쾌한 시를 읊었다.

이 시는 널리 회자됐다. 이후 많은 시인과 묵객이 이백이 본 폭포를 찾아 그의 시와 인생을 회상했다. 그리고 마침내 그 일화 자체가 그림의 소재가 됐다. 이 그림에는 아무런 글귀가 없다. 하지만 이백의 시와 그의 일화를 알고 있는 사람이라면 단번에 여산 폭포를 즐기는 이백을 그린 그림임을 알게 된다.

또 다른 일화를 보자. 17세기 문인화가 홍득구洪得龜, 1653~?가 그린 〈고산방학도孤山放鶴圖〉가 있다. 이 역시 북송 문인에 관련된 에피소드가 그림 소재이다. 힌트는 학과 매화이다. 임포林逋, 967~1028는 학식이 높고 뜻이 고매했다. 그러나 벼슬을 택하지 않고 평생 은거하며 지냈다. 그는 항주 서호에 작은 오두막을 짓고 홀로 살았는데, 집 주위에 매화를 심고 뜰에는 학을 키웠다. 손님이 오면 학에게 술병을 묶어 술을 받아오게 했다. 사람들은 이를 보고 '매화가 아내이고 학이 자식'이라고 말했다.

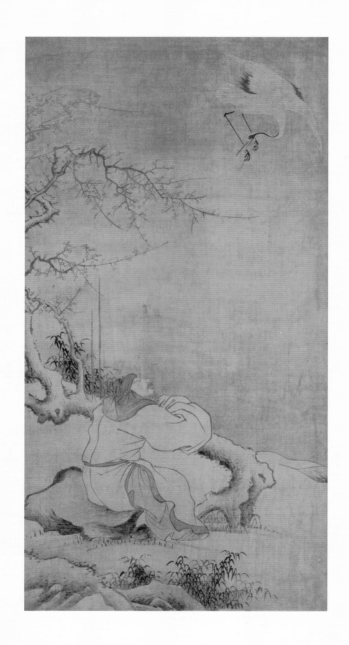

전傳 홍득구 | 〈고산방학도〉

17세기, 비단에 수묵, 74.2×37.6cm, 국립중앙박물관

```
                        ┌──────────────┐
                        │  조선 회화   │
                        └──────────────┘
                               │
          ┌────────────────────┼────────────────────┐
   ┌──────────┐         ┌──────────┐         ┌──────────┐
   │  인물화  │         │  화조화  │         │  산수화  │
   └──────────┘         └──────────┘         └──────────┘
      초상화               화훼도                산수화
     고사인물화            초충도              산수인물화
     도석인물화            어해도              누각산수화
      풍속화               사군자
```

조선 그림의 장르

　　그림 속 인물이 기대고 있는 나무줄기는 매화이다. 또 겨울 하늘에 떠도는 새는 다름없는 학이다. 이런 요소들이 벼슬을 마다하고 자연에 파묻혀 사는 임포를 그린 그림임을 말해주고 있다.

　　조선 그림에는 이렇게 문학적 일화와 고사에 관련된 것이 많다. 또 역사적 사건, 전설 그리고 종교적 소재도 그림의 소재가 됐다. 이처럼 그림이 된 소재를 화제畵題라고 한다. 동양 그림에 쓰인 화제는 모두 3,000건에 이른다는 연구가 있다.* 이는 일본에서 조사한 것으로, 중국을 중심으로 한 조선에서는 쓰이지 않는 일본 고유의 내용이 다수 들어 있다. 중국과 조선에서 쓰인

＊　　가나이 시운金井紫雲, 『동양화제종람東洋畵題綜覽』, 고쿠쇼간행회國書刊行會, 1997년

것만 치면 훨씬 줄어 1,000건 아래로 내려간다. 또 이들 가운데 자주 쓰이며 많이 그려진 화제는 훨씬 더 적다. 조선 그림만 보면 반복해서 쓰인 유명한 화제는 30-40건 정도라고 볼 수 있다.

왜 그렸나

두 번째는 왜 그렸는가 하는 문제이다. 동양이든 서양이든 그림을 그리는 일은 두 가지 때문이다. 하나는 외부의 요청에 의한 것이고, 다른 하나는 화가 자신이 스스로 그린 것이다. 외부의 요청은 명령 외에도 주문, 의뢰, 부탁 등 다양하다.

고대에 그림은 이 외부 요청에서 시작됐다고 할 수 있다. 중국 최초의 화론서인 『역대명화기歷代名畵記』의 첫머리에는 그림의 목적과 효용이 밝혀져 있다. 즉 '대개 그림이란 교화를 이루고 인륜을 돕기 위한 것夫畵者 成敎化 助人倫'이라고 했다. 바로 천자가 왕도를 펼치기 위한 한 도구로 그림이 쓰였다. 감계, 교훈의 목적으로 시작돼 기록, 장식 등의 용도가 더해졌다.

화가 스스로가 그림을 그리는 것에도 여러 이유가 있다. 흥

윤덕희 | 〈탁족도〉, 《산수인물첩》
18세기, 비단에 수묵, 31.5×18.5cm, 국립중앙박물관

에 겨워서 그리기도 하고, 마음속 생각이나 느낌을 전하기 위해 그리기도 한다. 서양에서는 프랑스 혁명 이후 화가들이 독립하기 시작했다. 그때까지 왕, 귀족, 교회가 이들을 후원하며 그림을 주문했다. 프랑스 혁명으로 구제도가 붕괴되면서 화가들은 비로소 주문과 명령이 없는 상태에서 자신이 원하는 또는 생각하는 그림을 그리게 됐다.

동양에서 이런 상황은 서양보다 수백 년 앞서 일어났다. 북송에 들어 주문이나 명령과 무관한 그림이 그려지기 시작했다. 바로 북송의 문인들이 그린 문인화이다. 이들은 외부의 요구와 무관하게 자신의 흥이나 뜻에 따라 그림을 그렸다. 문인화는 이후 명을 거치면서 그림 세계의 주류가 됐다. 조선의 그림은 이런 문인화의 영향을 많이 받았다. 따라서 '왜 그렸나' 하는 문제는 현대의 추상회화를 그린 이유처럼 간단하지 않게 됐다.

윤두서의 아들로 역시 문인화가였던 윤덕희尹德熙, 1685-1776가 그린 〈탁족도濯足圖〉가 있다. 탁족도는 발을 씻는 것을 소재로 했다. 그렇지만 이는 더위를 식히려고 물속에 발을 담그는 풍속적 의미와는 거리가 멀다. 조선 시대에 물속에 발을 담근 그림을 보면 자동적으로 떠오르는 것이 있었다. 바로 굴원屈原, BC 343-BC 278?의 일화였다.

굴원은 전국시대 초나라의 고위 관료였다. 그러나 모함을 받아 벼슬을 그만두고 떠돌면서 끝내 멱라수에 몸을 던져 죽었

다. 『고문진보古文眞寶』에는 그가 지은 「어부사漁父詞」가 실려 있다. 이 글은 굴원이 어부를 만나 나눈 내용이 주를 이룬다. 굴원은 어부에게 자신이 세상을 떠돌고 있지만 지조는 변치 않았다고 했다. 그러면서 새로 머리를 감은 사람은 반드시 갓을 털어 쓰고 새로 목욕을 한 자는 반드시 옷을 털어 입기 마련이라고 말했다. 그러자 어부는 빙그레 웃으며 자신은 세상 흘러가는 대로 산다며 '창랑의 물이 맑으면 내 갓끈을 씻으면 되고, 창랑의 물이 흐리면 내 발을 씻으면 된다'라는 말을 남기고 사라졌다.

이 글로 인해 물가에서 발을 씻는 모습은 그려진 것 이상의 의미를 갖게 됐다. 즉 혼탁한 세상과 무관하게 탈속한 삶을 상징하는 것으로 해석됐다. 윤덕희의 그림에는 이외에 부연 설명이 추가된다.

그는 남인 집안 출신이었다. 숙종 때 당쟁이 치열해지면서 집안과 주위의 인물들이 잇달아 희생됐다. 부친 윤두서는 이때 벼슬길을 포기했다. 그리고 윤덕희 시대에 남인들이 결정적으로 몰락했다. 벼슬은 꿈조차 꿀 수 없게 됐다. 그래서 그의 그림은 굴원의 일화뿐만 아니라 이런 사정까지 얹혀서 해석된다.

그렇지만 쉽게 이해되지 않는 그림도 많다. 오래전부터 관아재 조영석觀我齋 趙榮祐, 1686-1761의 그림으로 알려져 온 탁족도가 그렇다. 조영석은 진경산수화의 겸재 정선謙齋 鄭敾, 1676-1759과 가까웠던 문인화가이다. 그는 일찍부터 풍속에 관심이 많았

다. 그래서 소젖을 짜는 양반, 절구질하는 노파, 바느질하는 여인 등 당시로서는 파격적이라 할 만한 그림을 그렸다.

그의 그림 중에도 〈노승탁족도老僧濯足圖〉가 있다. 윤덕희 그림과 비슷하게 계곡의 나무그늘 아래서 발을 담그고 있는 모습을 그렸다. 그런데 그림 속 인물이 다르다. 윤덕희의 인물은 학창의鶴氅衣 차림이다. 학창의는 소매와 깃에 검은 천을 댄 옷으로 문인사대부들이 평상시에 입는 의복이었다. 따라서 그림 속 인물은 당연히 문인이다.

그런데 조영석의 인물은 듬성듬성한 수염에 머리를 짧게 깎아 상투가 없다. 조선시대에 상투 없는 성인 남자는 승려 빼고는 없었다. 조영석은 노론 명문집안 출신으로, 그가 남긴 글이나 행적을 보면 사대부로서의 자의식이 매우 강했다.

조영석이 여인까지 등장하는 풍속화를 그린 적이 있으니 승려를 그리지 않았으리라는 법은 없다. 그런데 이 그림은 최근 연구를 통해 조영석의 그림이 아니라고 확인됐다.* 글씨를 잘 쓴 진사進士 이행유李行有가 젊었을 적에 조영석을 모방해 그림을 그리고, 조영석의 자인 종보宗甫를 적어 넣었다는 것이다.

이행유가 조영석의 그림을 모방했다는 것이 탁족도 자체를 모방했는지 아니면 필치만을 본떴는지는 분명치 않다. 하지만

* 김광국 지음, 유홍준·김채식 옮김, 『김광국의 석농화원』, 눌와, 2015년

이행유 | 〈노승탁족도〉

18세기, 비단에 담채, 14.7×29.8cm, 국립중앙박물관

조영석이 그렸든 이행유가 그렸든, 물가에 발을 담그고 있는 승려를 왜 문인화가가 그렸는지는 알 수 없다.

이처럼 조선 그림에는 왜 그렸는지의 문제가 분명치 않은 것이 상당수 있다. 이는 보는 사람들에게 많은 상상과 억측을 불러일으킨다. 하지만 이런 의문이 존재함으로써 그림의 감상 차원이 인문학의 수준까지 높아지는 것은 사실이다.

어떻게 그렸나

'어떻게 그렸느냐' 하는 기법상의 문제도 어렵다는 인상을 주는 요인 중 하나이다. 하지만 이 역시 기법 자체가 문제는 아니다. 그보다는 용어가 어렵게 느껴지기 때문이라고 할 수 있다.

조선 그림에서 기법에 관한 것은 먹을 쓰는 법과 붓을 쓰는 법 두 가지가 있다. 채색도 있지만 이는 보다 전문적인 영역에 속하기 때문에 거의 거론되지 않는다. 먹을 사용하는 기법을 용묵법用墨法, 붓을 쓰는 기법을 용필법用筆法이라고 한다. 이 두 기법은 문인화가들이 그림의 주도적인 역할을 하면서부터 더욱 강조됐다.

먹이 그림 재료로 등장한 시기는 채색에 비해 한참 뒤진다. 당나라 때 들어 비로소 주목을 받았다. 이전까지만 해도 먹은 글

씨 쓰는 재료였다. 그러다가 당나라 때 수묵화가들이 적극적으로 먹을 쓰면서 새로운 기법을 개발해냈다. 첫 번째가 먹을 풀어써서 농담 변화를 준 것이다. 그때만 해도 먹은 검은색만 가리켰다. 그러던 것이 농담 변화를 통해 다양한 색감을 나타내게 됐다. 『역대명화기』에 '먹에 다섯 가지 색이 있다'고 한 것은 이를 가리킨 말이다.

이후 문인화가들이 등장해 전문 기술을 요하는 채색 대신 이를 적극 활용하면서 용묵법은 한층 중요한 위치를 차지하게 됐다. 옅은 먹은 담묵, 짙은 먹은 농묵이라고 한다. 또 된 먹을 사용해 먹색이 반짝거리는 정도는 초묵이라고 한다.

이들은 두 번째로 붓 사용법에 있어서도 새로운 방식을 도입했다. 당시 채색화는 춘잠토사春蠶吐絲라고 해서 봄누에가 실을 토해내듯 동일한 굵기의 선을 긋는 것을 높이 평가했다. 채색화로는 주로 인물화를 그렸기 때문에 정교하고 섬세한 선이 필요했다. 그런데 당의 수묵화가들은 붓 움직임에서 완급이라는 속도감을 부여했다. 선의 굵기에 변화를 준 것이다. 이로써 선은 저절로 움직이는 듯 보였고 또한 춤추는 것 같았다. 이런 변화로 선을 그은 사람의 감정 상태를 엿볼 수 있었다. 즉 선을 통해 감정을 나타내고 느낄 수 있게 된 것이다.

붓의 이런 속도감이나 운동성은 원래 서예에서 발견됐다. 동진의 서예가 왕희지王羲之, 307-365는 이를 시도해 대성공을 거

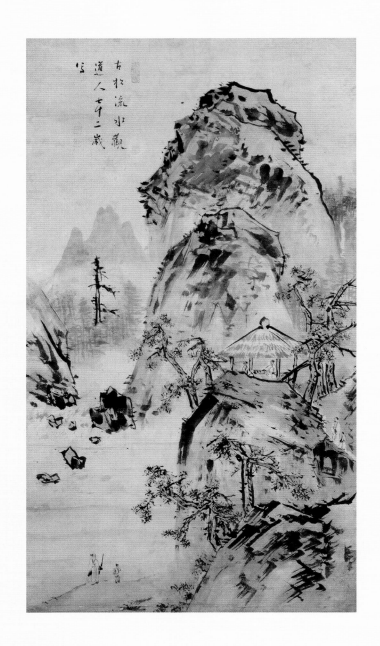

이인문 | 〈대부벽준산수도〉
1816년, 종이에 담채, 98.5×53.9cm, 국립중앙박물관

됐다. 왕희지의 유려한 행서는 이를 바탕으로 한 것이다. 당나라의 이름난 수묵화가 중에는 서예가 출신이 많았다. 대표적인 화가인 오도자吳道子, 700-760? 역시 처음에 글씨를 배웠다. 그러다 서예로 일가를 이루기 힘들다고 여겨 그림을 그리게 됐다. 서예에서 출발했기에 그는 누구보다 먹선의 굵기 변화와 운동감에 민감할 수 있었다.

당나라 들어 본격적으로 개발된 용필법은 이후 북송시대에 더욱 다양하게 발전했다. 그중 하나가 먹선으로 입체적 표현을 시도한 것이다. 이것이 준법皴法이다. '준'은 주름을 가리킨다. 북송 때 개발된 대표적인 준법이 부벽준斧劈皴이다. '부벽'이란 도끼로 쪼갰다는 뜻이다. 붓을 옆으로 뉘어 급하게 내리 그으면 장작을 팼을 때의 거친 단면처럼 보인다고 해서 이름 붙여졌다.

이외에 피마준披麻皴이 주목을 받았다. 북송 초까지 살았던 동원董源, ?-962?이 이 준법을 많이 썼다. 그는 강남의 나지막한 산수를 그리면서 옅은 먹선을 반복해 산의 부드러운 기복을 표현해냈다.

단원의 절친한 친구인 이인문은 〈대부벽준산수도大斧劈皴山水圖〉를 그렸다. 이 그림은 계곡을 즐기는 문인들의 모습을 그린 것이다. 경치 좋은 계곡 묘사를 위해 오른쪽에 여러 층으로 겹쳐진 바위를 그려 넣었다. 이 바위에 부벽준을 써서 거칠고 험한 계곡의 느낌을 만들어냈다. 그런데 이 부벽준은 붓이 아니라 손

가락을 사용했다. 붓 대신 손가락을 쓰는 기법을 지두화법指頭畵法이라고 한다.

이는 청나라 초기에 개성주의 화법의 하나로 개발됐다. 형부시랑(차관)까지 오른 문인화가 고기패高其佩, ?-1734?가 창안했다. 이 기법은 18세기 중반 조선에 전해졌다. 김홍도 시대에 산수화의 명수였던 이인문이 뛰어난 솜씨를 자랑하며 최신 기법까지 구사한 것이 바로 이 그림이라고 할 수 있다.

기법을 알면 그림 이해에 도움이 되는 것은 사실이다. 그렇기는 해도 조선 그림에서 자주 쓰인 기법은 열 손가락을 넘지 않는다고 할 수 있다.

중국의
영향

중국회화권의 의미

중국의 사실주의 화론

중국의 상징주의 화론

문인화론

중국회화권의 의미

조선의 그림을 살펴보기에 앞서 몇 가지 고려해야 할 사항이 있다. 시대적인 사상과 철학 그리고 역사이다. 이들 외에 또 중요한 사항으로 외부의 영향이 있다.

잘 알다시피 한반도는 유라시아 대륙과 이어져 있다. 때문에 이전부터 그래왔듯이 조선 시대에도 중국에서 끊임없이 영향을 받았다. 중국이 조선에 영향을 미치는 구조를 흔히 사회학에서는 문화권 개념으로 설명한다. 문화권이란 일정한 문화 양식으로 묶여 있는 지역을 가리킨다. 그 속에는 문화를 생산해내는 중심과 그에 영향을 받는 주변이 있다. 중국과 조선도 그와 같은 관계였다.

문화권 외에 문명권이란 말도 쓴다. 이는 새뮤얼 헌팅턴

Samuel Huntington이 처음 사용하기 시작했다. 그는 언어, 종교, 생활 습관, 사회제도 그리고 역사에 대한 인식을 공유하는 지역을 동일한 문명권으로 보았다.

문화권이 됐든 문명권이 됐든 조선은 중국문화, 문명의 영향권 속에 들어 있었다. 당연히 그림에서도 영향을 받았다. 그림에 미친 중국의 영향만을 별도로 설명하기 위해 중국회화권이란 말도 쓰인다. 이는 정치학자이자 미술사가인 이동주李東洲, 1917-1997 교수가 처음 썼다. 그는 문화양식을 공유하는 문화권처럼 그림에서도 미적인 감각을 공유하는 회화권이 따로 있다고 했다. 그 예로 유럽의 르네상스 회화를 들면서 르네상스 회화가 이탈리아에서 시작됐지만 알프스를 넘어 독일로, 프랑스로 전해지며 무리 없이 수용되는 데에는 이들 지역에 공통의 미적 감각이 있었기 때문이라고 말했다.

유럽회화권이 기독교 문화를 공통 기반으로 한 것처럼 동양에는 유교 문화를 바탕으로 한 중국회화권이 있다고 했다. 당연히 조선과 일본이 여기에 속했다. 중국회화권에서는 붓, 먹, 종이와 같은 재료나 용구를 함께 썼다. 그리고 그림에 대한 생각이나 사고도 같았다.*

그림에 대한 생각이나 사고란 다름 아니라 회화이론, 즉 화

* 　이동주, 『우리나라의 옛 그림』, 학고재, 1997년

론畵論이다. 조선은 전 시기에 걸쳐 독자적인 화론을 만들어 쓰지 않고, 중국화론을 그대로 가져다 썼다. 물론 18세기 들어 화론이라 부를 만한 것들이 몇몇 나오기는 했다. 하지만 이들 역시 제작이나 감상 기준을 제시한 화론이 아니었다. 대부분 화가의 전기나 각각의 그림에 대한 감상평이었다.

조선 시대 화론을 연구한 유홍준 교수도 조선에 독자적인 화론이 없었다는 사실을 인정하고 있다. 그는 조선 시대에 회화의 제작 이론이 따로 존재하지 않은 이유로 '묵시적으로 중국화론에 동의한 때문'이라고 했다.*

이는 제작에만 한정된 문제는 아니다. 감상과 비평에서도 중국화론이 그대로 쓰였다. 우선 제작의 사례부터 살펴보자. 18세기를 대표하는 문인화가 강세황이 그린 〈묵국도墨菊圖〉가 있다. 아래쪽에 국화 가지 하나를 그리고 위쪽으로는 글을 꽉 채워 쓴 그림이다. 글의 내용은 다음과 같다. "그림 그리는 일 하나도 쉬운 게 아니다. 자질이 높고 학력이 있어야 비로소 쉽다고 말할 수 있다繪畵一事亦非易 易須資性高學力至 乃可言." 이는 그림이란 손끝 솜씨로 되는 게 아니라 교양과 학식에서 나온다는 말이다. 그림 그리는 사람에게 교양과 학식이 필요하다는 것은 강세황의 이론이 아니다. 중국 문인화론의 핵심이다. 북송의 이론가 곽약허郭

* 유홍준, 『조선 시대 화론 연구』, 학고재, 1998년

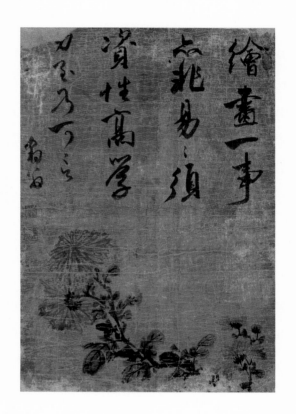

강세황 | 〈묵국도〉
18세기, 종이에 수묵, 64.0×37.1cm, 국립중앙박물관

若虛, ?-?는 『도화견문지圖畵見聞誌』에서 "뛰어난 그림이란 (아무나 그리는 것이 아니라) 학식이 있는 고급 관리나 재주 있는 학자 아니면 재야에 은둔한 명사들이 그린 그림이다."라고 했다. 강세황이 이를 가져다 자기 식으로 고쳐 쓴 것이다.

다음으로 감상에 쓰인 사례도 많이 있다. 김홍도가 그린 작은 〈군선도群仙圖〉도 그중 하나이다. 김홍도는 오늘날 풍속화가로 이름 높다. 하지만 당시에는 신선 그림으로도 필명을 날렸다. 이 그림은 김홍도 시대의 대컬렉터인 석농 김광국石農 金光國, 1727-1797의 소장품이다. 그는 그림을 모아 화첩으로 꾸미면서 일일이 자신의 평을 곁들였다. 이 그림에도 평이 붙어 있다. "이것은 사능의 〈군선도〉이다. 그의 화법을 세상에서 많이 칭송하지만 감상가들이 간혹 취하지 않는 이유는 남종화에 이런 필법이 없기 때문이다. 그러나 맑고 여윈 자태나 세상을 훌쩍 초월한 모습이 매우 속세 밖의 운치를 띠니, 신선이 없다면 그만이거니와 신선이 있다면 반드시 이와 같을 것이다. 보는 자들이 화법이 북종화에 가깝다고 하여 소홀히 여겨선 안 될 것이다."*

사능土能은 김홍도의 자이다. 이 그림은 채색을 정교하게 써서 그린 것이다. 김광국은 세상에 진짜 신선이 있다면 이렇게밖에 그릴 수 없을 것이라고 했다. 그런데도 세상 사람들이 몰라봐

* 김광국 지음, 유홍준·김채식 옮김, 『김광국의 석농화원』, 눌와, 2015년

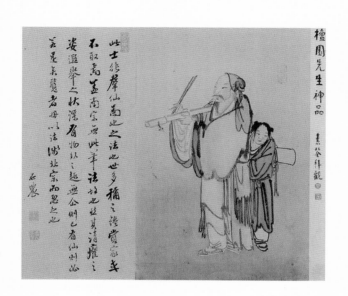

김홍도 | 〈군선도〉
18세기, 비단에 담채, 24.2×15.7cm(그림), 개인 소장

서 아쉽다고 했다. 그가 '남종화에 이런 필법이 없다'거나 '북종화에 가깝다고 소홀히 한다'라고 한 말은 당시의 감상 기준을 그대로 밝힌 것이다. 즉 그의 시대에는 채색 그림보다 수묵 중심의 남종화를 더 높이 평가했다.

북종화와 남종화 구분은 명나라 동기창董其昌, 1555-1636의 화론에서 시작됐다. 나중에 다시 설명하겠지만 그는 상남폄북론尙南貶北論, 즉 남종화를 높이고 북종화를 낮게 보는 남종화 우위론을 통해 문인화가들을 옹호했다.

중국화론의 영향은 비단 18세기에 국한되지 않는다. 18세기 이전은 물론 이후에도 지속적으로 영향력을 발휘했다. 따라서 조선 시대 그림을 이해하기 위해서는 무엇보다 중국화론을 일별해둘 필요가 있다.

중국의 사실주의 화론

중국화론은 멀리 『논어』에서부터 시작된다. 『논어』에 '회사후소繪事後素'라는 유명한 말이 있다. 이는 그림에 관한 말이기는 하지만 그림 이론 그 자체는 아니다. 공자가 예禮를 설명하면서 '밑바탕을 칠한 뒤에 그림을 그리는 것과 같다'(본질이 있은 연후에 꾸밈이 있음을 이르는 말)고 비유한 정도이다. 고대의 다른 그림 이론도 이처럼 그림에 관해 가볍게 언급했다.

본격적인 그림 이론이 나온 것은 위진남북조 시대부터이다. 그리고 당, 송, 원을 거치면서 더욱 정교해지고 명대에 보충되면서 완성됐다. 천수백 년에 걸쳐 이루어진 만큼 중국화론은 그 양이 매우 많고 다양하다. 그렇기는 해도 이들의 성격을 살펴보면 크게 두 가지로 나눌 수 있다.

하나는 대상을 가급적 닮게 그리고자 하는 사실주의화론이고, 또 다른 하나는 상징주의 화론이다. 이는 대상을 있는 그대로 묘사하기보다 그를 통해 제2, 제3의 뜻을 전하는 것에 관한 이론이다. 따라서 사실주의 화론은 인물화나 동물화 그리고 화조화에 관한 것이 많다. 상징주의 화론에는 이들도 포함되지만 그보다는 산수화에 관한 내용이 주를 이룬다. 중국 그림이 인물화에서 시작돼 산수화로 발전해간 것처럼 이론 역시 사실주의 화론이 먼저 등장하고 이어서 상징주의 화론이 나타났다고 할 수 있다.

최초의 사실주의 화론은 『한비자韓非子』에 보인다. 여기에는 제나라 왕과 한 화가의 문답이 실려 있다. 왕이 화가에게 '무엇이 가장 그리기 어려운가'라고 물었다. 그러자 화가는 '개와 말이 가장 어렵습니다'라고 답했다. 또 왕이 '무엇이 가장 그리기 쉬운가'라고 묻자 이번에는 '귀신과 도깨비가 가장 쉽습니다'라고 말했다. 화가의 답인즉 개와 말은 누구나 아침저녁으로 볼 수 있어 닮지 않게 그리면 금방 알아차리지만, 귀신과 도깨비는 아무도 본 사람이 없기에 그리기가 가장 쉽다는 뜻이었다. 이것이 중국 최초의 사실주의 화론인 '견마최난 귀매최이犬馬最難 鬼魅最易'이다.

인물에 관한 이론은 이보다 뒤인 4세기에 나왔다. 이는 동진 최고의 화가인 고개지顧愷之, 348?-409?가 남긴 일화 속에 들어 있다. 그는 인물화를 그리면서 몇 년 동안 눈동자를 그리지 않았

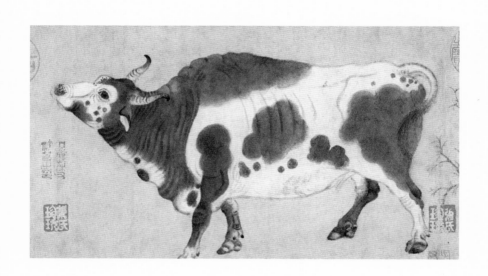

한황 | 〈오우도권五牛圖卷〉(부분)
중국 당나라, 마지(종이)에 채색, 20.8×139.8cm, 베이징 고궁박물원

다고 한다. 주변에서 '왜 눈동자를 그리지 않느냐'고 묻자, 그는 '인물의 정신을 담아 그리는 것은 눈동자에 있기 때문'이라고 답했다. 이것이 후대에 인물화, 초상화 제작의 제1원리가 된 전신사조傳神寫照이다.[*]

그는 정신을 전하는 것은 다른 특별한 묘수가 있는 것이 아니라, 형태를 통해서만 가능하다고 했다. 이것이 이형사신以形寫神의 방법론이다. 그는 이를 보충 설명하면서 이렇게 덧붙였다. 집이나 누각 같은 건물은 그리기는 힘들지만 그려놓으면 누구나 쉽게 알아본다. 그런데 건물과 달리 사람은 정신까지 그려내야 하므로 '그리는 사람이 생각을 잘 가다듬어 그것을 그림으로 옮겨 묘한 이치가 드러나게 해야 한다'라고 말했다. 이것이 천상묘득遷想妙得이다. 천상묘득은 전신사조만큼 인물화에서 중요하게 여겨지는 창작이론이다.

고개지에서 100여 년이 지난 뒤에 제작이 아닌 평가에 관한 이론이 등장했다. 5세기 말에서 6세기 초에 활동한 인물화가 사혁謝赫, ?-?이 말한 화육법畵六法이다. 그는 삼국시대부터 이름난 유명 화가 27명의 인물화를 평하는 기준으로 이를 제시했다.

화육법의 첫째는 기운생동氣韻生動이다. 이는 그려진 인물에 생기가 있고 생동감이 느껴지는지 여부의 문제이다. 고개지

[*] 갈로 지음, 강관식 옮김, 『중국회화이론사』, 미진사, 1989년

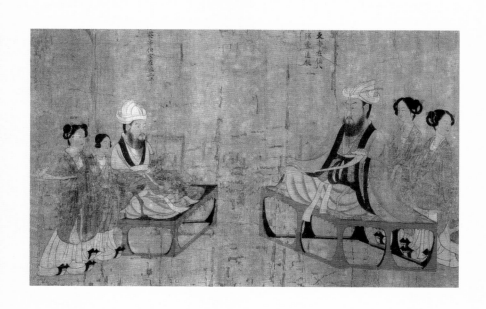

염립본 | 〈역대제왕도권歷代帝王圖卷**〉(부분)**

중국 당나라, 비단에 채색, 51.3×531.0cm, 미국 보스턴미술관

가 인물화의 성패란 정신을 제대로 그려냈는지에 있다고 한 것과 일맥상통한다. 둘째는 골법용필骨法用筆로 붓을 곧추세워 쓰는 등 필법에 관한 기준이다. 셋째는 응물상형應物象形으로 객관적 형상을 제대로 묘사했는지를 말한다. 넷째는 수류부채隨類賦彩로 인물의 계급에 따라 달라지는 옷을 잘 파악했는지 등에 대한 기준이다. 다섯째는 경영위치經營位置로 그려진 인물의 배경, 위치 등이 적절한지의 여부이다. 그리고 여섯째는 전이모사轉移模寫로 전통적으로 내려오는 묘사 관습 등을 계승하고 있는지에 관한 문제이다. 이들 여섯 가지 평가 기준 가운데 기운생동은 북송에 들어 인물화와는 무관한 영역에 옮겨 갔다. 즉 산수화 시대가 열리면서 산수화 제작 이론으로 쓰였다.

북송의 곽약허가 "뛰어난 그림이란 학식이 있는 고급 관리나 재주 있는 학자 아니면 재야에 은둔한 명사들이 그린 그림이다."라고 했다는 것은 앞서 이미 소개했다. 그는 바로 다음에 이렇게 말했다. "인품이 높으면 기운이 높지 않을 수 없고, 기운이 높으면 생동에 저절로 이르게 된다人品既已高矣 氣韻不得不高 氣韻既已高矣 生動不得不至."

이렇게 해서 기운생동은 그려진 대상의 문제가 아니라 그리는 주체에 관한 이론으로 바뀌었다. 그리고 명나라 동기창이 산수화 중심의 문인화론을 주장하면서 재차 이를 인용했다. 기운생동은 이후 동양 산수화에서 가장 중요한 이론이 됐다.

사실주의 화론은 북송 이후 산수화 시대가 열리면서 주도적인 위치를 상징주의 화론에 내주게 된다. 다만 북송 말에 정립되는 원체화론院體畵論 속에 사실주의 묘사가 강조된 적이 있다. 북송의 마지막 황제 휘종재위 1100-1125은 대단한 문예 군주였다. 그는 그림도 잘 그려 화원을 직접 지도하기도 했다. 이때 강조한 것이 사생의 중요성이었다. 그는 치밀한 관찰에 근거한 정교한 사생을 요구했다. 그리고 세밀하게 그려진 사물과 텅 빈 여백을 나란히 놓아 그림 속에 그려지지 않은 상상력을 끌어내려고 했다. 이것이 원체화 이론이다. 원체화는 북송 화원畵院의 화풍을 말한다. 원체화론에서 상상력을 촉발하는 요소로서 치밀한 관찰을 통한 사실주의적 사생을 강조했던 것이다. 사실주의 화론은 휘종의 사생 이론을 마지막으로 더 이상 중국화론 속에서 중요하게 거론되지 않았다.

중국의 상징주의 화론

상징주의 화론은 산수화와 대나무 그림에 관한 이론이 주를 이룬다. 이들은 북송에 들어 중국회화의 전면에 새로 부상한 장르이다. 북송에서는 몰락한 귀족을 대신해 문인사대부들이 사회의 주류로 올라섰다. 산수화든 대나무 그림이든 이들이 주로 감상을 하고 또 제작을 주도했다. 따라서 상징주의 화론에서 한 발 더 나아가면 바로 문인화론과 직결된다.

그렇다면 산수화론의 대상이 되는 산수화는 언제부터 그려졌을까? 이는 인물화보다 늦은 4세기 무렵부터로 추정된다. 발생 과정에는 고대 문양 기원설과 산수문학과의 연관설 두 가지가 있다.

마이클 설리번Michael Sullivan은 초기 산수화는 고대의 여러 문

양이 복합적으로 어우러져 탄생했다고 했다. 고대 청동기나 화상석에 보이는 운기문雲氣文에 서역에서 전해진 바위 표현 그리고 페르시아의 수목 묘사 장식이 더해진 것으로 보았다. 거기에 중국 고유의 신선사상도 영향을 미쳤다.*

문학과의 연관은 자연 대신 '산수山水'라는 말이 이상적인 자연을 뜻하는 말로 쓰이면서 시작된다. 한나라 말에서 서진에 이르기까지 중국은 혼란의 연속이었다. 많은 사람들이 이때 난을 피해 도시를 떠났다. 이들은 주로 산으로 들어갔다. 당시만 해도 산은 맹수, 악령과 같은 위험으로 가득 찬 곳이었다. 산속에서의 생활은 불편했지만 생명을 보장해주었다. 또 의외로 정신적 평온과 여유까지 누리게 해주었다. 그러는 가운데 자연을 예찬하는 시가 읊어졌다. 이때 산수라는 말이 이상적인 자연을 뜻하는 말로 새롭게 탄생했다. 그리고 산수를 즐기고 명산을 노니는 일이 유행하기 시작했다. 이를 배경으로 이상적인 자연을 그림으로 그리는 산수화가 탄생했다. 이때가 4세기 무렵이다.

최초의 산수이론 역시 이 시기에서 멀지 않은 때에 나왔다. 최초의 산수이론가인 종병宗炳, 375-443은 은자였다. 그는 평소 여러 산을 유람했다. 한번 떠나면 쉽게 집에 돌아오지 않을 정도

* 마이클 설리번 지음, 나카노 미요코中野美代子·스기노메 야스코杉野目康子 옮김, 『중국산수화의 탄생中國山水畵の誕生』, 세이도샤青土社, 1995년

였다. 그는 만년에 병들고 늙어서 더 이상 돌아다닐 수 없게 되자, 산수 그림을 그려 벽에 걸어놓고 이를 '누워서 즐겼다'고 한다. 이것이 와유臥遊이다. 와유는 훗날 산수화 감상을 대신하는 말이 됐다.

또한 종병은 산수화의 감상 효용에 대해 말한「화산수서畵山水序」란 글을 지었다. 그는 산수화를 펼쳐 놓고 본다는 것은 정신을 풀어주는 일, 즉 '창신暢神'이라고 했다. 창신은 정신을 맑게 트이게 해 긴장을 해소해준다. 산수화뿐만 아니라 회화의 효능론이 제기된 것은 이것이 처음이다.

종병 시대의 산수화가 어떤 것인지는 전해오지 않는다. 그러나 후대의 모사본을 보면 도안에 가까운 표현이 많다. 당나라에 들어 이런 묘사에 큰 변화가 일어났다. 당나라 때의 서화론가 장언원張彦遠은『역대명화기』에서 이를 산수지변山水之變이라고 했다. 또 오도자에 의해 일어났다고 기술했다. 그때까지만 해도 산수화는 볼만한 것이 못 됐다. 장언원은 세식서즐細飾犀櫛 또는 신비포지伸臂布指 같다고 했다. 세식서즐은 무소뿔로 만든 장식 빗을 가리키고, 신비포지는 팔을 벌리고 손가락을 펼친 것을 뜻한다. 즉 산봉우리는 마치 빗살을 늘어놓은 것처럼 보이고, 나무와 나뭇잎은 팔과 손가락을 펼친 것처럼 그렸다는 것이다.[*]

[*] 장언원 지음, 조송식 옮김,『역대명화기』, 시공사, 2008년

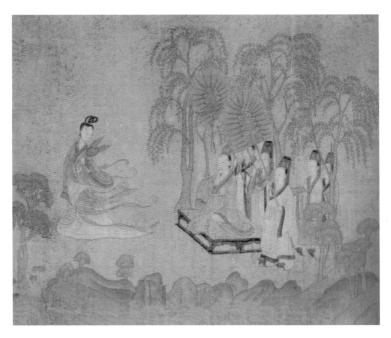

전傳 고개지 | 〈낙신부도권〉(부분)
중국 진나라(송대 모본), 비단에 채색, 27.1×572.8cm, 베이징 고궁박물원

　　송나라 때 모사된 고개지 그림인 〈낙신부도권洛神賦圖卷〉은
장언원의 이 말이 과장이 아님을 말해준다. 나무는 고사리처럼
그려져 있고 산도 작은 바윗돌이 뭉쳐진 것처럼 보인다. 이런 묘
사가 오도자로 와서 사실적으로 바뀌었다. 이것이 산수지변이다.
　　오도자 그림은 현재 전하지 않는다. 그러나 그의 출현을 계
기로 산수화 묘사는 급격하게 발전했다. 사실주의적 표현을 바
탕으로 북방에서는 우람하고 장대한 산을 그린 북방산수 양식이

나타났다. 또 양자강 주변의 평탄한 구릉과 습지 지대에서는 남방산수 양식이 등장했다.

이 두 양식은 북송 들어 곽희郭熙, 1020?-1090?에 의해 통합됐다. 그의 대표작 〈조춘도早春圖〉는 1072년에 그린 것이다. 이른 봄 새 생명이 싹트는 산의 모습을 거대한 스케일로 그렸다. 여기에는 번지기 기법인 선염에서 준법까지 당나라 때부터 개발된 온갖 수묵기법이 총동원됐다.

이 기념비적 그림 외에 그는 이론면에서도 큰 업적을 남겼다. 제작에 관한 내용을 구술한 『임천고치林泉高致』에서 산수화 제작 이론인 삼원법三遠法을 밝혔다. 고원高遠, 평원平遠, 심원深遠의 삼원법은 산의 입체적 묘사를 위해 고안된 기법이다. 고원은 아래에서 위를 바라본 시각으로 그린 것이고, 평원은 수평 시각에 따른 것이다. 심원은 부감시, 즉 위에서 내려다본 것처럼 그린 것을 말한다. 이는 산의 입체적 묘사를 위해 다중 시각을 동원한 것이다. 좀 다른 이야기이지만 이 다중 시각법으로 중국 그림에서는 그림자 표현에 고민하지 않게 되었다.

그는 또 감정이입을 통한 감상법을 제시했다. 그는 좋은 그림이란 보는 사람의 감정을 일깨워주는 그림이라고 했다. 즉 아지랑이와 구름이 이어진 봄 산의 그림은 사람의 마음을 기쁘게 하고, 나무가 무성하고 그늘이 짙은 여름 산의 그림은 사람의 마음을 너그럽게 한다고 했다. 그는 이것을 '그림이 가진 경치 이

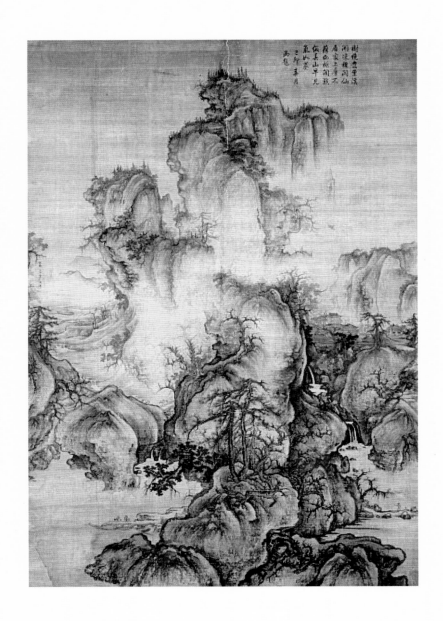

곽희 | 〈조춘도〉
북송 1072년, 비단에 담채, 158.3×108.1cm, 대만 국립고궁박물원

외의 의미畵之景外意'라고 했다. 또한 푸른 안개 속으로 난 길이 그려진 것을 보면 한번 가보고 싶다는 생각이 들거나, 고사가 사는 깊은 산이 그려진 것을 보면 그 속에 들어가 살고 싶다는 생각이 드는 그림이 있다고 했다. 이는 '그림의 뜻하지 않은 오묘함畵之意外妙'으로서, 이런 그림이 좋은 그림이라고 했다. 종병의 창신이나 곽희의 감정이입 감상론은 모두 이상적인 산수를 그린 그림을 대상으로 한 것이다.

북송의 문인 소식蘇軾, 1037-1101은 산수를 포함해 이상적인 그림을 어떻게 그릴 것인가에 대한 이론을 제시했다. 소식은 그림에 변하지 않는 이치, 즉 상리常理가 담겨 있어야 한다고 했다. 그가 상리론을 제시한 것은 대나무 그림에 관해서였다. 그는 대나무 그림의 명수인 문동文同, 1018-1079의 사촌이었다. 상리론은 문동의 그림에 대해 한 말이다. 그는 이렇게 말했다.

"사람, 금수, 궁궐, 기물에는 모두 항상 변하지 않는 형상, 즉 상형常形이 있다. 그러나 산과 바위, 대나무, 물결, 구름, 안개 같은 것에는 상형이 없고 상리가 있다. 사람들은 상형이 없으면 모두 금방 알지만 상리가 잘못된 것은 비록 그림을 잘 아는 사람도 모르는 수가 있다."

대나무는 바람에 일렁이는 등 모습이 늘 변한다. 이렇게 일정한 형태가 없으므로 어느 한순간의 모습을 그리기보다 그 이치를 그려야 한다는 것이다. 그렇다면 상리를 어떻게 파악해야

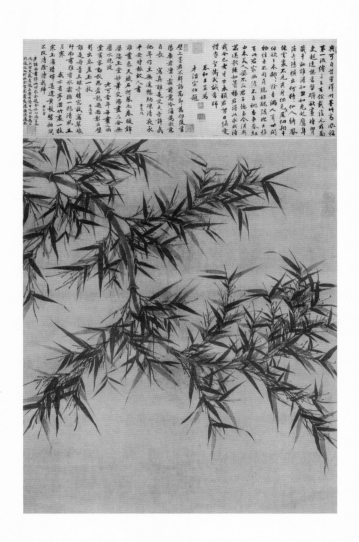

문동 | 〈묵죽도墨竹圖〉
북송 11세기, 비단에 수묵, 131.6×105.4cm, 대만 국립고궁박물원

하는가. 그는 대나무를 보고 금방 붓을 들어서는 안 된다고 했다. 오랫동안 대나무를 관찰한 끝에 가슴속에 대나무의 이미지가 생겨나면 붓을 들어야 한다는 것이다. 이때 마치 하늘의 매가 들판의 토끼를 잡기 위해 쏜살같이 내리꽂히듯 그려야 한다고 했다. 그가 말한 가슴속에 그려진 대나무 이미지가 바로 흉중성죽胸中成竹이다. 이 흉중성죽은 나중에 동기창에 의해 다시 쓰이면서 흉중구학胸中丘壑으로 바뀐다.

　북송의 상징주의 화론에는 원체화론도 들어 있다. 휘종은 앞에서 소개한 것처럼 그림 속에 사실 표현 이외의 상상력을 끌어들이고자 했다. 묘사법을 통해 현실을 넘어선 이상의 세계를 상상력으로 보여줄 수 있다고 한 것이다. 그는 그 방법으로 문학을 끌어들였다. 궁중 화원들에게 '들판의 강 건널 이 없어 / 빈 배 온종일 비껴 있네野水無人渡 孤舟盡日橫'와 같은 시구를 주고 그림을 그리라고 했다. 문학적 상상력의 시각화를 요구한 것이다. 원체화론 자체는 상징주의 화론은 아니다. 하지만 사실적 표현을 넘어 그 이상의 보이지 않는 그림 세계를 지향한다는 점에서 사실주의 화론과는 성격을 달리하는 내용도 들어 있다. 남송의 궁중 화가 마원은 그 대표적인 사례라고 할 수 있다.

　원나라에 들어 강남의 문인화가들 사이에 주관적 상징주의 화론이 생겨났다. 그 대표가 예찬倪瓚. 301-1374이다. 그는 산수화에 사람을 전혀 그리지 않는 것으로 유명하다. 그는 자신의 주

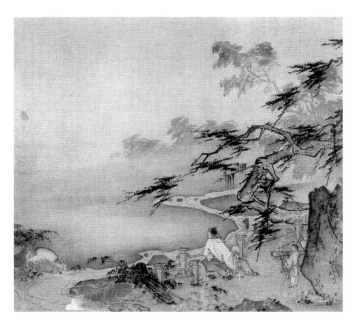

마원 | 〈송계관록도松溪觀鹿圖〉
남송 13세기 초, 비단에 수묵, 25.1×26.7cm, 뉴욕 메트로폴리탄 미술관

관적인 그림 이론을 소식처럼 대나무 그림을 통해 밝혔다. 예찬
은 대나무 그림 하나를 그린 뒤에 "장이중張以中은 언제나 내가
그린 대나무 그림을 좋아했는데, 나의 대나무는 오직 나의 일기
逸氣를 그릴 뿐이니 세상 사람들이 말하는 닮고 안 닮았다는 것
과는 무관하다."라고 썼다.

장이중이 누구인지는 전하지 않는다. 일기는 특별한 한때의
기분과 같다. 즉 대나무를 그릴 때 중요한 것은 그 당시의 마음

이고 생각이었다. 닮고 안 닮고가 아니었다. 문인화가의 그림에서 중요한 것은 사실 묘사가 아니라 의사 전달이라는 것을 예찬은 일기라는 말을 통해 분명히 밝혔다.

상징주의 화론은 이후 명나라의 문인화론으로도 이어졌다. 동기창은 문인화가 직업화가의 그림보다 뛰어나다는 문인화론을 폈지만, 구체적인 제작 이론을 밝히지 않았다. 남은 그의 그림을 보면 구축적 조합론과 같은 이론적 근거가 있었던 것으로 추정된다. 그는 수련 시절 각종 나무를 종류별로 그리는 훈련을 했다. 산 역시 마찬가지였다. 그의 그림은 실제 산이나 나무를 보고 사생한 것이 아니었다. 역대의 유명 화가가 그린 산과 나무를 따라 그렸다. 즉 예찬이 그린 나무와 황공망黃公望, 1269-1354이 그린 산과 같았다.*

그는 이것을 벽돌 쌓아올리듯 다양하게 조합해 한 폭의 이상적인 산수화를 그렸다. 그의 이런 구축적 조합 방식은 이후 청나라 궁중화가들에게 계승돼 정통 화풍이 됐다. 그러면서 더욱더 공상적이고 관념적인 이상향의 세계를 그리게 됐다.

*　　제임스 캐힐 지음, 조선미 옮김, 『중국회화사』, 열화당, 2002년

문인화론

문인화론은 명나라 후기 동기창에 의해 완성됐지만 이미 당나라 말부터 이론적 틀이 제시됐다. 첫째가 서화동원론書畵同源論이다. 이는 『역대명화기』를 지은 장언원이 주장했다. 그는 『역대명화기』의 자매편으로 역대 서법이론을 모은 『법서요록法書要錄』도 편찬했다. 따라서 그림과 글씨를 두루 잘 알았다.

그림은 당나라 때까지만 해도 기술직 장인의 분야였다. 당나라 초의 귀족으로 그림을 잘 그려 궁중화가로도 활동한 염립본閻立本, 600?-673은 자신의 그림 재능을 한탄했다. 자식에게 '그림 재능은 물려받지 말라'라고까지 할 정도였다. 장언원이 그림과 글씨의 뿌리는 같은 것이라고 한 서화동원론은 이런 심리적 장벽을 허무는 하나의 계기가 됐다. 그리고 당연히 문인사대부

들의 그림 인식에 큰 영향을 미쳤다.

문인사대부가 사회 주류로 부상한 북송 시대에 문인화론의 기초가 될 내용들이 다수 제시됐다. 가장 앞선 것이 북송 초 곽약허의 기운비사론氣韻非師論이다. 그는 사혁의 화육법을 설명하면서 기운생동은 결코 배워서 이룰 수 없다고 했다. 그는 이렇게 말했다. "6법의 정론은 만고불변이다. 골법용필 이하 다섯 가지는 배울 수 있다. 하지만 기운 같은 것은 태어나면서부터 아는 것이니 정교하고 치밀한 기술이 있다고 해서 배울 수 있는 것이 아니다. 또 세월이 지난다고 얻어지는 것도 아니다." 이것이 기운비사론이다. 그는 또 기운생동이란 인품과 연관된 것이라고 했다. 그러면서 인품은 조정의 고위 관료나 재주 있고 현명한 학자 그리고 은둔 거사에 있다고 했다. 그가 인품이 높다고 거론한 사람은 은둔 거사를 제외하면 모두 문인사대부이다. 이 기운비사론은 나중에 명나라의 동기창에 의해 다시 부활한다.

북송의 소식 역시 문인화론에 중요한 자취를 남겼다. 그는 그림이 시와 동격이라는 '시중유화 화중유시詩中有畵 畵中有詩'론을 주장했다. 그림도 시와 똑같이 생각과 사고를 담는 그릇이라고 여긴 것이다. 그는 "마힐의 시를 음미하면 시 가운데 그림이 있고, 마힐의 그림을 보면 그림 가운데 시가 있다味摩詰之詩, 詩中有畵, 觀摩詰之畵, 畵中有詩."라고 했다. 마힐摩詰은 당나라 시인이자 화가인 왕유王維의 자이다. 이로써 그림은 문인들의 핵심적인

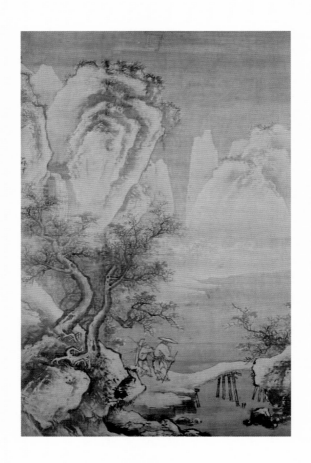

오위 | 〈한산적설도寒山積雪圖**〉**
명나라 15–16세기, 비단에 수묵, 242.6×156.4cm, 대만 국립고궁박물원

활동인 시와 동급으로 격상됐다. 따라서 문인들이 더욱 거리낌 없이 그림을 즐길 수 있었다.

이런 가운데 명나라 후기에 동기창이 나타나 문인화론을 완성한 것이다. 그가 등장할 무렵의 미술 환경은 북송이나 그 이후 이민족 지배의 원에 비해 크게 달랐다. 경제와 사회가 발전하면서 도시의 부유한 시민들이 그림 감상의 중요한 수요층으로 부상했다. 그리고 이를 배경으로 다수의 직업화가가 출현해 활동하고 있었다.

당시 직업화가의 대부분은 절강성 항주 일대 출신이었다. 이 때문에 이들은 절파라고 불렸다. 이들의 뿌리는 남송의 궁중화원이다. 원이 중국을 지배하면서 남송의 궁중화가들은 하루아침에 실직했다. 이들은 항주 주변의 민간 사회에 흘러들어가 직업화가로 변신했다. 따라서 이들 화풍의 뿌리는 남송의 원체화풍院體畵風에 있었다. 그 위에 민간에 어필하기 쉬운 상업적 요소가 가미됐다. 먹을 강하게 많이 쓰고 붓의 테크닉을 자랑하는 강렬하고 인상적인 표현이 특징이다. 또 과거와는 달리 인물을 크게 그려 넣었다. 오위吳偉 등이 그린 이런 절파화풍浙派畵風은 그림의 새로운 소비계층으로 등장한 부유한 시민들의 눈길을 끌며 큰 인기를 누렸다.

이들의 인기와 유행을 지켜보면서 반론을 제기한 사람이 동기창이었다. 그는 고위 관료이면서 본인 스스로 뛰어난 산수화

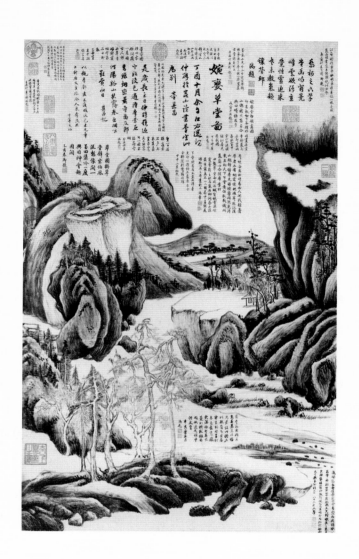

동기창 | 〈완련초당도婉戀草堂圖〉

1597년, 종이에 수묵, 111.3×36.8cm, 개인 소장

가였다. 뿐만 아니라 수집가였다. 그는 그림에는 직업화가의 그림과 문인화가의 그림 두 가지 종류가 있다고 말했다. 그리고 이를 각각 북종화와 남종화라고 불렀다. 그는 이 둘을 당나라 때 나뉜 북종선北宗禪과 남종선南宗禪에 비유했다. 북종선이란 단계적인 수련을 거쳐 깨달음의 경지로 나아가는 수행방식을 말한다. 반면, 남종선은 어떤 계기를 통해 크게 깨우쳐 차원이 다른 단계로 나아가는 수행방식을 기본으로 한다. 선종은 이후 남종선이 북종선을 누르고 주류가 됐다.

동기창은 직업화가의 그림을 북종선에 비유하면서 문인화가가 그린 그림을 나중에 주류가 되는 남종선에 견주었다. 이것이 남북이종론南北二宗論이다. 그는 또 그림의 격에 있어서도 직업화가가 문인화가를 도저히 따라올 수 없다고 했다. 이것이 이른바 상남폄북론尙南貶北論이다. 그는 그 차이가 기운생동에서 비롯한다고 말했다.

동기창 역시 화육법에서 기운생동 아래의 다섯 가지는 배워서 익힐 수 있지만, 기운생동은 배울 수 없다고 했다. 이는 나면서부터 가지고 태어나는 것인데 후천적으로 배울 수 있는 방법이 전혀 없는 것은 아니라고 했다. 만 권의 책을 읽고 또 만 리를 여행하면 가능하다고 했다. 문인화론에서 자주 언급되는 독만권서讀萬卷書와 행만리로行萬里路는 여기에서 나왔다. 그는 이렇게 하면 마음속에 쌓인 세속의 먼지가 저절로 씻겨나가고 산과 계

곡의 이미지가 생긴다고 했다. 마음속에 산과 계곡의 이미지가 생겨나는 것이 흉중구학胸中丘壑이다. 이때 붓을 들면 산의 진실된 모습을 그릴 수 있게 된다고 했다.

동기창은 이렇게 문인화 이론을 집대성했다. 문인화론은 임진왜란 이후에 본격적으로 조선에 전해졌다. 그리고 문인화풍의 그림이 전해지면서 후기에 크게 유행했다. 남종문인화란 남종화와 문인화를 합쳐 부른 말이다.

주자학과
은자 사상

주자학의 도학주의

주자학적 그림 감상

은자 사상

주자학의 도학주의

어느 그림이든지 시대사상의 영향을 받는다. 근대 이전의 서양미술이 기독교 정신과 사상의 영향을 받은 것은 두말할 것도 없다. 중국미술에도 중국 고유의 종교 철학과 사회사상이 반영돼 있다. 조선 역시 마찬가지이다. 따라서 조선 그림의 이해를 위해서 조선 시대 역사와 사회를 관통한 사상과 철학의 이해가 필요하다.

조선 시대 그림에 영향을 미친 사상과 철학은 당연히 주자 성리학이다. 조선은 유교를 국시로 건국됐다. 주자성리학은 조선에서 구한말까지 역사의 원리로 작동했을 뿐 아니라 사회를 이끈 지배 이데올로기였다. 주자성리학은 북송 때 새롭게 해석된 신유학인 성리학에 주자의 이름을 덧씌운 말이다. 그가 정명

도, 정호, 주돈희 등이 이론화한 성리학을 집대성했기 때문이다. 그래서 주자학이라고도 한다.

성리학은 성즉리性卽理라는 테제에서 나왔다. 성즉리는 인간의 순수한 본성(이를 본연의 성이라고 한다)이 천리天理와 동일하다고 보는 인식론이다. 천리는 자연에 내재된 고유한 작동원리와 같은 것이다. 본성을 천리라고 보았기 때문에 인간과 사회, 나아가 인간과 우주가 동일하고 보편적인 이치를 통해 연결돼 있다고 생각했다. 따라서 주자성리학은 다른 철학 체계와 달리 인간이 천리에 맞게 행동할 것을 요구하는 도덕주의가 내재해 있는 게 특징이다. 부연 설명하자면 주자학에서는 인간에게는 기질에 따라 흔들리는 본성이 있는가 하면 본래적으로 선한 본성이 있다고 보았다. 그리고 선한 본성을 가꾸어 실천하는 것이 천리에 합치되는 일이며 나아가 성인에 이르는 길이라고 했다.

이 과정에서 기쁨喜, 노여움怒, 슬픔哀, 즐거움樂, 사랑愛, 미움惡, 욕심欲과 같이 마음의 동요를 일으키는 감정을 극복하는 일이 필수적이었다. 따라서 이를 억제하기 위해 엄격한 수양이 필요했다. 인간은 누구나 도덕적으로 성인처럼 지극히 선한 경지至善에 도달할 수 있는 반면, 그 도덕성의 자기실현을 위해 이른바 엄격한 수양주의가 필요한 것이다.*

* 시마다 겐지 지음, 김석근 옮김, 『주자학과 양명학』, 까치, 1993년

주자는 감정의 동요를 억제하는 수련 방식으로 거경居敬, 궁리窮理 두 가지를 내세웠다. 거경은 마음을 공경스럽게 가져 삿된 생각이나 욕심이 일어나는 것을 막아 천리를 깨달을 수 있는 경지로 나아간다는 것이다. 이를 위해서 첫째로 마음이 움직이지 않고 조용히靜 머무는 데서 출발해야 한다고 했다.

궁리는 사물 각각에 들어 있는 천리를 깨닫기 위해 철두철미하게 정신을 집중해 한 가지 사물을 깊이 생각하는 것을 가리킨다. 거경이나 궁리나 모두 부단한 수련과 수양을 통해 이뤄진다. 이런 수련과 수양의 환경을 위해 필요한 것이 생활 속의 무욕, 절제, 검소, 소박함이다. 주자성리학을 도학주의라고 부르는 것은 바로 이 때문이다.*

이런 인식론과 수행관을 가진 주자성리학은 조선 시대 문인 사대부들의 사상을 기본적으로 지배했다. 그리고 조선 전기뿐만 아니라 사상적 이완이 생겨나긴 했어도 조선 말기까지 그 영향력을 발휘했다. 엄격한 수행을 요구하는 사상, 철학 아래에서 감정과 취향에 치우친 문화예술 활동은 모두 배척하고 자제해야 할 일이었다. 이는 사상적 통제에만 그치지 않았다. 정치의 장에서도 상대를 탄핵하는 주요 근거가 됐다. 특히 성리학자 출신의 신진 관리들이 포진한 사헌부, 사간원, 홍문관에서는 절제와 금

* 전목 지음, 이완재 · 백도근 옮김, 『주자학의 세계』, 이문출판사, 1990년

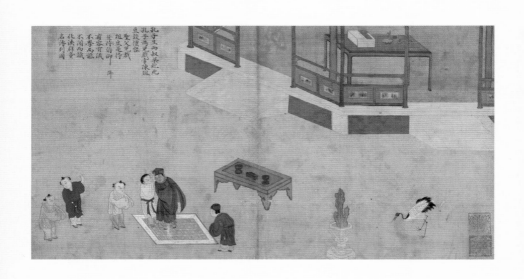

김진여金振汝 ｜〈**조두예용**俎豆禮容〉,《**성적도**聖蹟圖》

1700년, 비단에 채색, 32.0×57.0cm, 국립중앙박물관

욕에 어긋나는 사치풍조에 대해 지위고하를 막론하고 가차 없이 탄핵했다.

예를 들어 성종재위 1469-1494 때 사헌부, 사간원, 홍문관의 3사에서 이뤄진 탄핵 활동은 6,784회에 이르렀다. 이 가운데 상당수는 주자학 이론과 명분에 어긋난다고 보이는 것들이었다. 그림에 관심이 많았던 성종도 마찬가지였다. 그는 자주 '그림과 같은 서화에 마음을 빼앗기지 말 것'을 간언 받았다. 나중에 예종의 딸로 임사홍의 며느리가 된 현숙공주도 '집이 너무 사치스럽다'며 비판의 대상이 됐다.*

조선 전기는 이런 정치적 활동과 맞물려 주자성리학에 근거한 수행과 도학주의적 판단 기준이 엄격하게 적용됐다. 따라서 문인사대부가 그림을 즐기고 감상하는 것은 쉬운 일이 아니다. 완물상지玩物喪志는 이런 도학주의적 사회 분위기가 만들어 낸 검열 용어였다. 완물상지란 쓸데없는 것으로 인해 본뜻을 잊어버린다는 말이다. 『서경』에 나오는 말로 '소인을 희롱하면 덕을 잃고, 쓸데없는 물건을 가지고 놀면 본심을 잃는다玩人喪德, 玩物喪志'라고 했다. 이 말은 주자가 『근사록近思錄』에 쓰면서 유명해졌다.

성리학에서는 처음에 '글자만 외고 널리 알려고만 하는 것

* 김범, 『사화와 반정의 시대』, 역사의아침, 2015년

윤두서 ㅣ 〈수하휴게도樹下休憩圖〉, 《윤씨가보》
1714년, 종이에 수묵, 10.8×28.4cm, 보물 제481-1호, 해남 윤씨 종가
낙관: 갑오국추 등하희작甲午 菊秋 燈下戱作

은 완물상지에 해당한다'라고만 했다. 그러다가 도학 공부 이외
에 정신과 정력을 쏟는 것을 경계하는 말로 쓰였다. 조선에서는
한 발 더 나아가 그림을 감상하고 문예를 즐기는 일을 금기시하
는 용어가 됐다. 『조선왕조실록』에는 완물상지를 거론하며 그림
이나 문예를 좋아한 왕을 제지한 기록들이 다수 보인다. 연산군
이 화원을 불러 병풍을 그리게 할 때도 이 말이 쓰였다. 당시 홍
문관 부제학이 나서서 "원컨대 전하께서 완상물에 마음을 어지
럽히지 마시고 학문을 강구하는 데 마음을 가다듬도록 힘쓴다면
이만 다행이 없겠습니다."라고 했다.

　인조 역시 이 말을 자주 들었다. 인조는 스스로 글씨도 잘 쓰
고 그림도 잘 그렸다. 그는 때때로 화원 이징을 불러 시간을 보
내기도 했다. 이때마다 주변에서는 병자호란의 치욕을 언급하

며 '완물을 끊고 각고의 뜻을 더하라'고 간언했다. 그러나 음악을 들으면 흥이 나는 것처럼 그림을 보고 즐기는 것도 사람이 가진 자연스러운 기호의 하나이다. 막을 수 있는 일이 아니다. 조선 시대에 그림을 좋아한 문인사대부들은 완물상지의 비난을 피할 수 있는 안전장치를 스스로 고안했다. 그림 그리는 일을 단순한 먹 장난으로 치부한 것이다.

세종, 세조 때의 문신 강희안姜希顔, 1417-1464은 글씨뿐만 아니라 그림도 뛰어났다. 그는 스스로 '여러 해 동안 일삼아 그림을 그려 휘두른 묵적이 책상 위에 무덤을 이룰 정도'라고 했다. 그런데도 자식이나 제자들이 그림을 그려달라고 하면 '그림은 천한 기예로서 후세에 전해지면 욕된 이름이 귀를 더럽힐 뿐'이라며 이를 거절했다.

친구 서거정徐居正, 1420-1488은 그의 그림 삼매경에 대해 '내 친구 인재 선생은 먹으로 유희를 즐겼다'라고 두둔했다. 먹 유희는 묵희墨戲, 희묵戲墨, 희작戲作 등으로도 쓰인다. 이는 전문적으로 그림을 그린 것이 아니라 '조금 장난해 보았을 뿐'이라는 뜻이다. 장난으로 희석시켜 완물상지의 추궁을 피한 것이다.

완물상지에 대한 경계는 조선 전기뿐만 아니라 후기에도 계속됐다. 그러나 사상적 이완과 함께 희묵이란 말은 전기보다 훨씬 많이 쓰이게 됐다. 특히 문인화론이 전해진 뒤에는 '솜씨의 우열을 논하지 말아 달라'는 뜻도 더해졌다.

주자학적 그림 감상

주자성리학의 도학주의는 특히 조선 전기 사회에 엄격하게 적용됐다. 그렇기는 해도 그림이 전혀 없었던 것은 아니다. 강희안과 같은 문인화가들이 나와 활동했고, 안견安堅, ?-?과 이상좌처럼 실력 있는 화원들이 잇달아 등장했다. 이들의 그림은 성종과 같은 군왕은 물론 왕족, 문인사대부 계층이 감상했다. 물론 감상에서 도학주의가 영향을 미친 것이 사실이다.

조선 전기에 그림의 감상 사정을 직접 말해주는 자료는 많지 않다. 그림을 보고 읊은 제화시題畵詩에서 일부 그 태도를 엿볼 수 있다. 여기에 보이는 감상 태도는 후기의 미적인 자세와는 크게 다르다. 그림 그 자체를 감상 대상으로 여기기보다는, 뜻을 전하는 도구 내지는 어떤 생각을 비유한 것으로 해석했다.

강희안의 동생 강희맹姜希孟. 1424-1483의 글 중에 이런 사고 방식을 잘 나타낸 것이 있다. 그는 후배 문신 이파李坡. 1434-1486 에게 보낸 글에서 '사람들의 기예가 비록 같다고 해도 마음을 쓰는 것이 서로 다르다'라고 했다. 즉 '군자가 기예를 대하는 것은 기예에 뜻을 비유할 뿐이고, 소인이 기예를 대하는 것은 기예 그 자체에 뜻을 둘 뿐이다'라고 했다. 기예 그 자체에 뜻을 둔다는 것은 기술과 능력을 팔아 생계를 유지함을 말한다. 그와 달리 군자, 즉 문인사대부는 기예에 생각을 담는다고 했다.[*]

이는 그림에 어떤 생각을 가탁하거나 혹은 뜻을 비유했다고 보는 우의론寓意論적인 감상 태도를 가리킨다. 이것은 문학의 오랜 전통에서 비롯되기도 했다. 고대의 시는 사물을 빌려 감흥을 전했다. 이것이 비흥比興이다. 그리고 그 전통에 따라 문인들은 시를 지을 때 사물을 빌려 뜻을 전하는 수법을 써왔다. 이것이 그림 감상에 그대로 반영됐다.

이런 감상 태도는 조선 시대 전기에 크게 성행했다. 성종과 연산군 때의 문신 성현成俔. 1439-1504이 백로 그림을 보고 읊은 시에도 이런 태도가 엿보인다.

[*] 　장지성, 「조선 시대 중기 화조화 연구」, 동국대학교 대학원 박사 논문, 2009년

(중략)

我愛丰標脫塵跡	내가 그 모습 세속 벗어난 것을 사랑하나니
堂上江湖近咫尺	당상과 강호는 지척간이라네
嗟爾俗客勿相猜	아아 세속의 객들은 시기하지 말게나
却恐雙飛入遙碧	한 쌍의 백로 멀리 날아갈까 걱정이라네

앞 구절에서는 백로가 정수리의 터럭을 흩날리며 발을 들고 잠들어 있는 모습을 읊었다. 그리고 이어서 그런 탈속한 모습이 사랑스럽다고 했다. 새의 모습이 아름답다거나 묘사가 어떻다는 말은 없다.

이처럼 그림에 생각과 뜻을 얹어 감상하는 태도는 이후에 계속 이어졌다. 임진왜란 직후의 문신 유몽인柳夢寅, 1559-1623의 제화시도 그렇다. 그는 산초나무에 앉은 백두조 그림을 두 편의 시로 읊었다.

白頭之鳥何爲啼	백두조야 너 어이 울고 있느냐
荊棘成林不可棲	가시나무 숲에 살 수가 없어서인가
胡不奮翎自飛去	어찌 날개 떨쳐 날아가지 않느냐
碧梧東畔脩篁西	벽오동 동쪽 물가 대숲 서쪽으로
右問鳥	이는 새에게 물은 것이다

一枝豈不足	한 가지인들 어찌 부족하리요
荊棘可安棲	가시나무 가지라도 사는 데 문제없으니
高飛欲何竣	높이 날아 무엇하리요
鷹隼在其西	매와 송골매 그 서쪽에 있으니
右鳥答	이는 새의 답이다 *

앞에서는 자신이 새에게 묻고, 뒤에서는 새의 답변처럼 지었다. 여기서도 나무와 새의 묘사에 대한 느낌과 감상은 보이지 않는다. 마치 새가 자신의 입장을 대변하고 있는 듯한 심경만 읊었다.

『어우야담於于野譚』으로 유명한 유몽인은 재주가 많아 여러 관직을 거쳤다. 임진왜란 때는 선조를 따라 평양까지 따라가 영양군에 봉해졌다. 그러나 인조반정 이후 광해군 복위 음모를 꾸민다는 무고로 결국 아들과 함께 사형을 당했다. 이 그림에 그의 어떤 심정이 투영됐는지는 알 수 없다. 그러나 그림 그 자체보다 자신의 생각을 앞세운 감상만은 분명하다.

전기에 그려진 새 그림 가운데 기묘사화에 희생당한 문인 김정金淨, 1486-1521의 그림이 전한다. 이 역시 백두새 그림으로, 18세기의 컬렉터 김광국이 소장했던 것이다. 여기에도 그의 감

* 이은하, 「조선 시대 화조화 연구」, 고려대학교 대학원 박사학위 논문, 2012년, 재인용

冲庵金先生之道學文章炳若日星人皆見之至其
畫畫雖為公餘事然當時稱孫三絶而但東塔貿~
不甚慕惜是以不多傳于世惟此一紙得保於滄桑厥
却之餘流傳至今其為寶翫實當連城之乘乎正我後
之覽是畫者非但取其品格亦可因之而想先生之儀
刑則尤當為山仰之一助也庚子南至日慶州金光國謹
識

김정 ┃ 〈산초백두도山椒白頭圖〉
16세기, 종이에 담채, 32.1×21.7cm, 개인 소장

상평이 적혀 있다. "충암 김 선생의 도학과 문장은 해와 별처럼 빛나 사람들이 다 알고 있다. 공에게 있어 서화는 비록 한가로운 일이지만 당시에도 삼절이라 불렸다. 그러나 우리나라의 풍속이 어두워 숭모하고 아낄 줄 몰랐다. 이런 까닭으로 세상에 많이 전하지 못하고 오직 이 종잇조각 하나가 난리 속에 보존되어 지금까지 남아 전하니 그 보배로운 가치야 어찌 연성, 용천에 비길 뿐이겠는가. 뒷날 이 그림을 보는 이는 그 품격만 취할 것이 아니라 또한 이로 인해 선생의 모습을 상상하게 될 것인즉 더욱더 어진 이를 우러러보는 일에 일조가 될 것이다."*

시대가 한참 흘렀지만 18세기에도 그림 외에 인물의 행적이나 인품을 고려하는 감상법이 이어지고 있었다. 이런 태도는 김광국에 그친 것이 아니었다. 김광국 다음 세대의 컬렉터로 유명한 성해응成海應, 1760-1839도 그랬다. 그는 정조 시절 문과에 급제해 규장각 검서관이 됐다. 이때 주변에 북학파로 유명한 이덕무, 유득공, 박제가 등이 있었다. 그는 특이하게 수집 노트인 『서화잡지書畵雜誌』를 남겼다. 여기에 명나라 화가 구영仇英, 1493?-1552이 『서상기西廂記』의 한 장면을 담은 그림을 구한 얘기가 들어 있었다. 그림에는 문징명文徵明, 1470-1559이 『서상기』의 한 구절을 쓴 듯한 글도 있었다. 성해응은 문징명의 글을 보고 크게

* 김광국 지음, 유홍준 · 김채식 옮김, 『김광국의 석농화원』, 눌와, 2015년

구영 | 〈서상기도西廂記圖〉, 《화첩》
청나라 18–19세기(후대 이모본), 비단에 수묵 채색, 18.5×38.0cm, 미국 스미소니언 소속
프리어 새클러 갤러리Freer & Sackler Galley

분개했다. 그는 "문징명은 명분과 절개로 자신을 잘 지켰는데, 태평성대를 만났음에 무슨 까닭으로 음란하고 요염한 것에 마음을 두어 이러한 글을 썼단 말인가." 하고 비난했다.*

성해응은 문징명이 연애소설이라고 볼 수 있는 『서상기』의 한 구절을 쓴 것에 트집을 잡았다. 그런데 이 시대는 문징명의 명성이 이미 대단해 민간에서는 좀처럼 진적을 접하기가 힘든 때였다. 문징명 글씨가 진짜인지 가짜인지도 모른 채 성해응은 주자학적 명분을 내세워 그를 비난했던 것이다.

이처럼 조선 시대에는 전기뿐만 아니라 후기에도 오랫동안 주자학적 명분을 앞세운 그림 감상 태도가 남아 있었다.

*　성해응 지음, 손혜리·지금완 옮김, 『서화잡지』, 휴머니스트, 2016년

은자 사상

　　주자성리학 이외에 조선 문인사대부의 생각과 사고를 오랫동안 지배했던 사상이 또 있다. 바로 은자隱者 사상이다. 은자는 세상을 피해 숨어 사는 사람을 말한다. 이들은 은자 외에 일민逸民, 육침陸沈, 은일隱逸, 퇴은退隱, 은둔隱遁, 은사隱士 등으로도 불렸다. 그러나 단지 산속이나 시골에 숨어 살기만 했던 것은 아니다. 그들은 학식이 높았고 인품도 뛰어났다. 다만 세상을 향한 욕심이 없었다. 그래서 은자는 세상을 위해 큰일을 할 수 있지만 자발적으로 이를 포기한 사람을 가리킨다.

　　중국에서 은자가 출현한 역사는 오래됐다. 요순시대부터 있었으며, 『논어』, 『맹자』 같은 유교 경전에도 보인다. 은일에 대한 사상은 『주역』에서부터 소개됐다. 『주역』에는 여러 곳에 '숨

어 지낸다'라는 뜻으로 풀이돼 있다.「둔괘遯卦」에는 '세상을 피해 숨는 때가 중요하다遯之時義大矣哉'라고 했다. 이는 자기 뜻을 지키기 위해서는 때를 가려 세상을 피해야 한다는 의미이다. 또 「고괘蠱卦」에는 '왕이나 제후를 섬기지 않고 그 자신의 일을 고상히 여긴다不事王侯, 高尚其事'라고 했다. 벼슬을 하지 않는 것도 고상한 일이라고 적극적으로 옹호한 것이다.

공자 역시 『논어』에서 백이, 숙제 등을 거론하며 은둔을 인정했다. 맹자는 한 발 더 나아갔다. 그는 "옛사람이 뜻을 얻으면 은택을 백성에게 더해 주고, 뜻을 얻지 못하면 자신을 수양하여 세상에 드러낸다."라고 했다. 그리고 "궁하면 홀로 자신을 선하게 하고, 달하면 겸하여 천하를 선하게 한다窮則獨善其身, 達則兼善天下."라고 덧붙였다. 맹자는 이처럼 은일의 선택 기준을 사대부의 사회적 책임과 연결시켰다. 사대부들은 이 가르침으로 은일도 자신이 선택할 수 있는 삶의 한 방식으로 받아들이게 됐다.

은자 사상은 고대부터 이렇게 긍정적으로 인식됐기 때문에 중국의 거의 모든 역사서에는 『일민전』이 들어 있다. 이들 『일민전』에 보이는 은자들의 은거 동기는 매우 다양하다. 어느 경우에는 은거 자체를 이상으로 여기기도 했고, 또 어느 경우에는 숨어 살면서 자신의 뜻과 생각을 온전히 지키려고 했다. 또는 일신상의 위험을 피해 목숨을 보전하기 위한 방책으로 은거를 택했다. 보다 고상하게는 속세를 천하고 번거롭게 여기면서 세상을

강세황 | 〈강상조어도江上釣魚圖〉

18세기, 종이에 담채, 58.2×34.0cm, 삼성미술관 리움

등진 경우도 있었다.*

그러나 후대로 내려오면 이들은 맹자가 말한 불가피한 선택 쪽으로 기운 경우가 더 많았다. 즉 출세에 대한 도전이나 시도가 실패한 뒤에 제2의 선택으로 은거를 선택했다.

북송초의 문인 진단陳摶, 872-989은 후자의 대표격이다. 진단은 어려서부터 총명했다. 한 번 읽은 책은 모두 외울 정도였다. 그럼에도 불구하고 과거에 번번이 떨어졌다. 그래서 관직에 대한 미련을 깨끗이 버리고 자연을 벗 삼아 안빈낙도를 추구하는 은자가 됐다. 북송 태종은 그를 직접 불러 가르침을 듣고자 했지만, 진단은 이를 완곡히 거절했다. 그러자 태종은 희이希夷 선생이란 호를 직접 하사하고 많은 예물을 보내 그를 은자로서 예우했다.

진단과 같은 사례는 중국 역사에 수없이 많다. 애초에는 벼슬을 원했으나 이루지 못해서 은자가 됐는데, 은자가 된 뒤에 오히려 신분이 더 높아진 것이다. 그리고 평범한 독서인이 아니라 큰 이상과 고상한 포부를 지닌 사람으로 사회의 인정을 받는 특수한 존재로 변신했다.

은자에 대한 특별 대접은 문인사대부 사회에 큰 영향을 미

* 오비 고이치小尾郊一, 『중국의 은둔사상中国の隠遁思想-陶淵明の心の軌跡』, 주코신서中公新書, 1988년

쳤다. 과거에 떨어지거나 관리로서 좌절을 경험하더라도 은자로 살아갈 수 있는 또 다른 길이 생긴 것이다. 그런 점에서 이는 좌절한 사대부들에게 매우 유효한 심리적 안정기제로 작용했다. 또한 자기가 나서서 세상에 구하지 않아도 된다는 점을 스스로에게 설득할 수 있는 근거가 됐다. 경우에 따라서는 의도치 않는 보상까지 얻을 수 있다는 기대감이 생겼다. 특히 좌절이나 실패로 인한 난관을 비교적 수월하게 넘길 수 있는 방책이 됐다.[*]

이후부터 문인사대부는 한층 거리낌 없이 은자 생활의 결단을 내리게 됐다. 그리고 은자 사상이 확산되면서 이들이 돌아가는 자연과 전원도 보다 이상적인 모습으로 묘사됐다. 이것이 산수화 발전과 연관이 있다는 이야기는 앞에서도 소개했다.

조선 시대 문인사대부는 중국의 역사서를 통해 은자 사상을 접했다. 또 평소 읽는 책에도 은자 사상이 많이 들어 있었다. 『고문진보』에 실린 북송 범중엄范仲淹, 989-1052의 「악양루기岳陽樓記」도 그중 하나이다. 이 글에는 "조정의 높은 직위에 있을 때는 백성을 걱정하고, 물러나 멀리 강호에 거처할 때는 임금을 걱정한다居廟堂之高 則憂其民 處江湖之遠 則憂其君"라는 내용이 있다.

범중엄은 벼슬을 떠나 그 자신이 강호로 돌아갔다. 고대의 은자들이 주로 산야로 돌아갔다면 북송 이래 문인사대부들이 선

[*]　마화 · 진정광 지음, 강경범 · 천현경 옮김, 『중국은사문화』, 동문선, 1997년

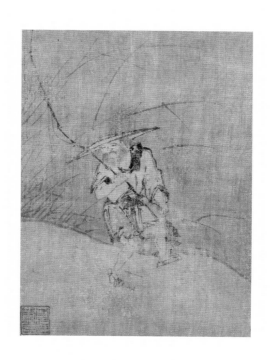

이숭효李崇孝 ｜ 〈어옹귀조도漁翁歸釣圖〉, 《화원별집》
16세기 후반, 모시에 수묵, 21.0×15.5cm, 국립중앙박물관

호한 곳은 강호였다. 강호의 취향은 조선에도 전해졌다. 조선의 문인들도 일찍부터 벼슬을 떠나 돌아갈 곳으로 강호를 노래했다. 임진왜란 이후 고향에 돌아온 박인로朴仁老. 1561~1642가 읊은 「누항사」에도 강호 생활이 묘사돼 있다.

오랫동안 강호에 은거하려고 꿈꿨는데
먹고살 걱정으로 어즈버 잊었도다
물가를 바라보니 푸른 대나무 많기도 많구나
점잖은 선비들아 낚싯대 하나 빌리자구나
갈대꽃 깊은 곳에 명월청풍 벗이 되어
임자 없는 풍월강산에 절로절로 늙으리라
무심한 갈매기야, 오라 하며 말라 하랴
다툴 이 없는 건 다만 이뿐인가 하노라*

강호로 돌아가 은일 생활을 보낸다는 생각은 후기에도 오랫동안 지속됐다. 정약용丁若鏞. 1762~1836은 박인로보다 200년 뒤의 인물이다. 그 역시 오랜 유배 생활에서 돌아와 은일 생활을 꿈꾸었다. 「소내 낚시꾼의 뱃집苕上烟波釣叟之家記」이라는 글에는 이와 같은 심정이 그대로 드러나 있다. "내는 이렇게 하고 싶다.

* 최현재, 『조선 전기 사대부가사』, 문학동네, 2012년

돈을 전부 들여 배 한 척을 산다. 배 안에는 그물 네댓 장, 낚싯대 한두 대를 놓아둔다. …… 오늘은 월계月溪의 소에서 물고기를 잡고, 다음 날은 석호石湖의 물굽이에서 낚시질하며 또 그다음 날은 문암文巖의 여울에서 고기를 잡는다. 바람을 맞으며 밥을 먹고, 물 위에서 잠을 자며, 파도 위의 오리처럼 둥실둥실 떠다닌다. 때때로 짧은 노래 작은 시를 지어, 기구하고도 뇌락牢落한 심경을 스스로 펼쳐낸다. 이것이 내가 바라는 삶이다."*

이처럼 조선 시대는 전 시기에 걸쳐 문인사대부들의 가슴 깊은 곳에 은자 사상 내지는 은일 사상이 흐르고 있었다.

조선 후기 문인화가 크게 유행할 때 특히 어부 그림이 많이 그려졌다. 이 역시 사물을 빌려 뜻을 표현한다는 '차물우지借物寓志'로, 문인사대부들의 은자 사상과 연관이 깊다.

* 안대회, 『문장의 품격』, 휴머니스트, 2016년

조선 전기와
고려 유산

소상팔경도

안견, 안평대군 그리고 만권당

정변과 저성장 사회

문인 관료가 사랑한 그림

소상팔경도

　　조선 시대 그림은 말할 것도 없이 조선의 건국과 함께 시작
된다. 조선은 1392년 7월 공양왕이 퇴위하고 이성계가 왕으로
추대되면서 건국됐다. 그러나 건국 이후 한동안 고려의 국호와
제도가 그대로 유지됐다. 조선이란 국호가 정식으로 쓰인 것은
이듬해 3월부터다. 그 이후에도 통치의 기본 법령 역시 고려 말
의 법규, 규정 등이 그대로 쓰였다. 이것이 1397년에 『경제육전
經濟六典』으로 정리됐다. 조선의 국가 이념과 통치 철학이 반영
된 『경국대전經國大典』은 훨씬 뒤인 1485년에 완성됐다. 따라서
왕조 변화에도 사회의 제도와 습관 등은 오랫동안 그대로 이어
졌음을 알 수 있다. 조선 전기의 그림 사정도 비슷했을 것이다.
고려 그림이 조선 초에 어떤 형태로든 영향을 미쳤을 것으로 추

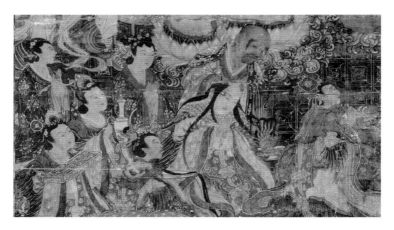

작자 미상 | 〈미륵하생경변상도彌勒下生經變相圖〉**(부분)**
14세기, 비단에 채색, 92.1×171.8cm, 일본 지은원 소장

정된다.

　하지만 고려 시대 그림은 거의 남아 있지 않다. 신앙에 근거
해 제작된 고려불화를 제외하면 전하는 그림이 극히 적다. 기록
에는 고려 시대에 이미 산수화는 물론 화조화, 묵죽화가 그려지
고 감상됐다고 전한다. 또 중국에서까지 솜씨를 인정받은 화가
가 나왔다.

　예를 들어, 이녕李寧, ?-? 같은 화가는 대단한 솜씨를 지녔다.
그는 북송 말 사신을 따라 중국에 간 적이 있었는데, 이때 휘종
을 알현하고 〈예성강도禮成江圖〉를 헌상했다. 황제는 이를 보고
'근래 사신을 따라온 화공 중에 이녕만 한 자가 없다'며 칭찬하
고 술과 비단을 하사했다고 한다. 또 궁중화가들에게 이녕의 그

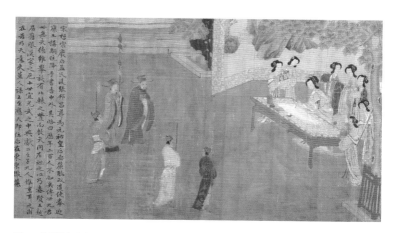

전傳 이제현 | 〈열조현후도列朝賢后圖〉

14세기, 비단에 채색, 29.1×35.4cm, 국립중앙박물관

림을 배우라고까지 했다는 기록이 있다.

　고려 그림이 전하지 않는 것은 안타깝지만, 분명히 고려 그림의 유산으로 여길 만한 것이 있다. 바로 '소상팔경도瀟湘八景圖'이다. 『고려사』에는 이녕의 아들 이광필李光弼. ?-?이 명종재위 1170-1197의 총애를 받았다고 했다. 명종은 무신의 난 이후에 추대된 왕이다. 따라서 그에게는 실권이 없었다. 하지만 그는 그림을 잘 그렸고, 특히 산수화에 뛰어났다. 명종은 이광필을 데리고 그림을 그리며 많은 시간을 보냈다. 그러던 어느 날 주변 문신들에게 소상팔경시를 짓게 하고 이광필에게 그림을 그리게 했다. 소상팔경시란 중국 동정호 주변의 소상팔경瀟湘八景을 시로 읊는 것을 말한다. 소상팔경은 소수와 상강이 합류하는 일대로서

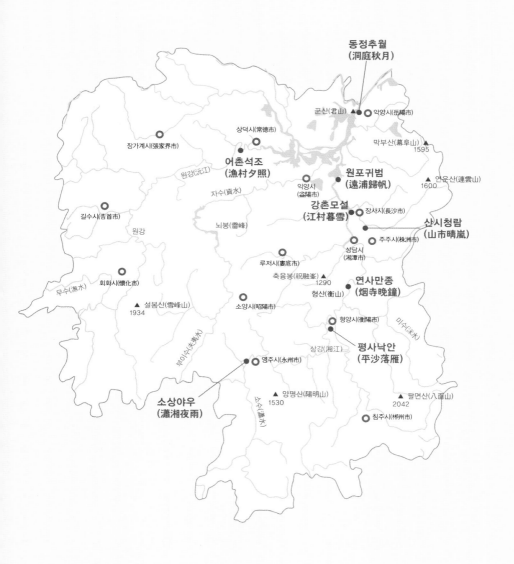

동정추월
(洞庭秋月)

군산(君山)▲　●악양시(岳陽市)

상덕시(常德市)

징가계시(張家界市)

막부산(幕阜山)▲
1595

원강(沅江)

어촌석조
(漁村夕照)

자수(資水)

익양시
(益陽市)

원포귀범
(遠浦歸帆)

연운산(連雲山)▲
1600

길수시(吉首市)

원강

뇌봉(雷峰)

강촌모설
(江村暮雪)

장사시(長沙市)●

산시청람
(山市晴嵐)

주주시(株洲市)●

상담시
(湘潭市)

루저시(婁底市)

무수(舞水)

회화시(懷化市)

축융봉(祝融峯)▲
1290

연사만종
(烟寺晚鐘)

형산(衡山)

설봉산(雪峰山)▲
1934

무이수(無夷水)

소양시(昭陽市)

형양시(衡陽市)●

미수(耒水)

상강(湘江)

평사낙안
(平沙落雁)

영주시(永州市)●

소상야우
(瀟湘夜雨)

소수(瀟水)

양명산(陽明山)▲
1530

팔면산(八面山)▲
2042

침주시(郴州市)●

소상팔경 지도

예로부터 변화무쌍한 경치로 이름 높았다. 소상팔경이 그림으로 그려진 것은 북송 시대이다. 소식과 가까웠던 문인화가 송적宋迪. ?-?이 맨 처음 이를 그렸다. 그는 장사에 조운관으로 부임해 이곳의 팔경을 한데 묶어 그림으로 그렸다. 소상팔경도는 이렇게 탄생한 뒤에 유명해지면서 산수화 화제의 하나로 정착했다.

소상팔경도는 북송 들어 새로 그려진 화제이지만 수묵화 전체로 보면 기법상의 큰 발전의 결과라고 할 수 있다. 면적面的 표현의 가능성을 보인 것이다. 소상팔경의 여덟 경치는 안개, 수증기, 저녁놀, 달빛, 밤비 등과 같은 기상 변화와 관련 있다. 예를 들어, 연사만종은 저녁 종소리가 들려오는 산사가 멀리 안개에 감싸인 풍경이다. 소상야우는 두 강이 마주치는 강물 위로 밤비가 내리는 정경이다.

이처럼 팔경의 핵심을 이루는 기상 변화는 눈에는 보이지만 고정된 형상이 없는 것들이다. 그런데 송적이 이런 기상 현상을 먹으로만 표현하는 데 성공했다.

먹이나 채색의 번지기 기법, 즉 선염법渲染法은 당나라 때 왕유가 처음 고안했다고 전한다. 하지만 이 기법은 선 위주의 수묵화에서 보조적 역할을 하는 데 그쳤다. 그러던 것이 송적의 소상팔경도를 통해 선을 능가하는 효과를 인정받은 것이다. 13세기 후반 송말원초에 활동한 승려화가 목계牧谿. ?-?가 그린 소상팔경도는 선을 거의 사용하지 않고 먹의 번짐만으로 저녁 안개에

목계 | 〈연사만종도〉
남송 13세기, 종이에 수묵, 32.8×104.2cm, 일본 하타케야마기념관

팔경	지역	경치의 내용
산시청람(山市晴嵐)	상담시 소산	아지랑이에 감싸인 산골 마을 풍경
연사만종(烟寺晚鐘)	형산현 청량사	안개에 감싸인 산사에서 종소리가 들려오는 저녁 풍경
소상야우(瀟湘夜雨)	영주시 소상정	소상정 위로 쓸쓸히 밤비가 내리는 풍경
원포귀범(遠浦歸帆)	상음 현성 강변	저녁 무렵 멀리서 돛단배가 돌아오는 풍경
평사낙안(平沙落雁)	형양시 회안봉	백사장에 가을 기러기가 내려앉는 풍경
동정추월(洞庭秋月)	악양시 악양루	가을 달이 비추는 동정호의 풍경
어촌석조(漁村夕照)	도원현 무릉계	석양에 물든 한적한 어촌 풍경
강촌모설(江村暮雪)	장사시 귤자주	눈발이 날리는 강가의 저녁 풍경

소상팔경 경치

감싸인 산사의 모습을 근사하게 그리고 있다.

이런 신선하고 기발한 인상과 효과로 이 그림은 큰 주목을 받았다. 뿐만 아니라 많은 화가들이 따라 그렸는데, 이런 소상팔경도의 관심과 인기가 고려에 전해진 것이다. 명종과 이광필의 일화 외에도 고려의 시인 이인로李仁老, 1152-1220와 진화陳澕, 1200경 활동 등이 남송에서 그려진 소상팔경도를 보고 시를 읊은 것이 전한다.

물론 고려 시대의 소상팔경도는 현재 전하는 것이 없다. 일본에 전하는 조선 그림 중 몇 점은 고려 때 그려진 소상팔경도의

전傳 이징 | 〈평사낙안도〉
17세기, 비단에 담채, 97.9×57.3cm(그림), 국립중앙박물관

일부라는 연구가 있다.* 그런데 조선 건국 이후에도 소상팔경도가 그려졌다. 조선 전기의 그림은 안평대군과 안견의 활동이 중심이 된다. 안평대군의 기록에 보면 그가 남송 황제가 읊은 소상팔경시를 직접 쓰고, 안견에게는 소상팔경도를 그리게 했다고 한 내용이 있다. 이때 여러 문신들도 불러 시를 짓게 했다. 그가 쓴 글씨와 안견의 그림은 전하지 않지만 신하들이 안평대군의 글씨와 안견 그림을 보고 시를 지은 첩帖이 국보로 전한다.

그 외 조선 전기의 그림에 안견이 그렸을 것으로 보이는 소상팔경도도 있다. 안견 이후에도 이 그림은 계속 그려졌다. 16세기에 대장경을 얻으려 조선에 온 일본 승려가 대신 얻어간 그림도 소상팔경도로서, 현재도 일본에 전한다. 또한 임진왜란 이전에 그려진 그림이 여러 폭 있다. 이를 놓고 보면 고려 때에 그려지기 시작한 소상팔경도는 건국 이후 조선에 전해진 고려 유산 중 하나였다고 추측해볼 수 있다.

* 　박해훈, 『한국의 팔경도』, 소명출판, 2017년

안견 | 〈몽유도원도〉(부분)
1447년, 비단에 담채, 38.7cm×106.5cm, 일본 텐리대학교 도서관

안견, 안평대군 그리고 만권당

조선 전기를 대표하는 화가는 단연 안견이다. 그렇지만 불행하게도 국내에는 안견 그림이 단 한 점도 없다. 있는 것은 그가 그렸다고 전하는 그림들뿐이다. 안견의 유일한 진적은 일본에 있다. 그럼에도 불구하고 조선 전기의 여러 기록에는 많은 안견 그림이 언급돼 있다. 강력한 후원자였던 안평대군은 그의 그림 30점을 소장했다. 그런 영향력으로 그의 화풍을 따르는 안견 화파도 생겨났다.

유일한 진작인 〈몽유도원도夢遊桃源圖〉를 보면 그의 솜씨가 탁월했음을 알 수 있다. 이는 일본의 한 중국학자도 인정했다. 안견 정도라면 수묵산수화의 기량이 절정에 도달한 북송 시대

화가에 견주어도 손색이 없다고 했다.*

조선 전기에도 많은 사람이 그의 솜씨를 인정했다. 전기의 문신 성현은 수필집 『용재총화慵齋叢話』에서 "(안견은) 성품이 총명하고 민첩하고 정통하면서도 널리 알았으며 또 고화를 많이 보아서 그 요점을 모두 잘 알았다."라고 했다. 또한 "여러 사람의 장점을 모아 절충해 산수가 특히 뛰어났다."라고 평했다.**

그러나 그는 무엇을 절충했는지는 밝히지 않았다. 성현 이후 김안로金安老, 1481-1537의 글 중에 이를 밝힌 것이 있다. 일종의 야담집인 『용천담적기龍泉談寂記』에서 그는 "안견은 고화를 널리 보고 그림 그리는 깊은 이치를 모두 깨달아 곽희를 모방하면 곽희가 되고 이필李弼을 모방하면 이필이 되며, 또 유융劉融도 되고 마원馬遠도 되어서 모방한 대로 되지 않는 게 없었다."라고 했다.

김안로의 말대로라면 그는 많은 중국 그림을 보았다. 곽희 그림도 보았고 이필, 여기서 유융, 마원 그림도 보았던 것이다. 곽희와 마원은 각각 북송과 남송을 대표하는 산수화가이고, 이필과 유융은 원나라 화가이다. 여기서 유융은 곽희 화풍의 산수화를 그린 문인화가이다. 문인화가 조맹부趙孟頫, 1254-1322와도

*　나이토 고난内藤湖南, 『지나회화사支那絵画史』, 지쿠마학술문고ちくま学芸文庫, 2002년

**　오세창 편저, 동양고전학회 옮김, 『근역서화징』, 시공사, 1998년

가까워 그가 유융의 그림에 제화시를 읊은 게 있다. 하지만 중국 미술사에서는 오늘날 이들 그림은 물론 이름조차 거론되지 않는다. 원나라 때 활동한 뒤 곧 잊힌 것으로 보인다.

안견은 이들의 그림을 어디에서 보았을까? 바로 안평대군 컬렉션에 이들이 들어 있었다. 안평대군은 부채 그림 2점을 포함해 곽희 그림 17점을 가지고 있었다. 마원 그림도 2점 있었다. 그리고 유융 그림은 4점이 있었고, 이필은 8폭으로 된 〈소상팔경도〉를 비롯해 6점을 가지고 있었다.

그뿐만이 아니었다. 안평대군은 고개지, 오도자로 시작되는 중국 그림을 188점이나 소장했다. 그의 부름을 받아 컬렉션에 대한 글을 썼던 신숙주는 컬렉션 과정을 일부 소개했다. 그는 안평대군이 평소 서화를 사랑해 "누가 조그만 글씨 쪼가리나 그림 조각이라도 가지고 있으면 반드시 후한 값을 주고 샀다."라고 했다.[*]

그러나 신숙주 글에는 그가 '중국에서 그림을 샀다'라는 내용은 없다. 실제로 안평대군 시대인 명나라 초기에는 미술 시장이 아직 발달하지 않았다. 중국에 사신으로 가도 돈을 주고 그림을 살 형편이 아니었다. 안평대군의 그림은 국내에서 모은 것으로 고려에서 전해진 중국 그림일 가능성이 높다.

[*] 안휘준, 『안견과 몽유도원도』, 사회평론, 2009년

고려 왕실에는 상당수의 중국서화 컬렉션이 있었다. 충선왕忠宣王, 1275-1325이 중국에 만권당萬卷堂을 차리고 서화를 수집한 것은 유명하다. 충선왕은 쿠빌라이의 딸과 결혼한 충렬왕의 장남이다. 그는 어려서부터 원나라 황실에서 자랐다. 젊어서 원의 제7대 무종이 제위에 오르는 것을 도와 큰 권력을 누렸다. 원 황실은 이 무렵 중국서화를 적극 수집하고 있었다. 쿠빌라이의 손녀인 노국대장공주 상가자길魯國大長公主 祥哥刺吉, 1284-1331은 중국의 여류 컬렉터로 손꼽힐 만큼 서화에 관심이 많았다. 베이징 고궁박물원에 있는 수나라 전자건展子虔, 550?-604의 〈유춘도遊春圖〉는 그녀가 소장했던 작품으로 유명하다. 이런 가운데 충선왕은 만권당에서 중국 문인들과 교류하며 많은 서적과 서화를 수집했다. 만권당에 드나든 사람 중에 문인화가 조맹부와 주덕윤朱德潤, 1294-1365 등이 있었다. 충선왕은 나중에 고려 왕위에 오르면서 수집한 물건을 수십 리에 걸친 수레 대열에 싣고 고려에 왔다고 전한다.

조선 초의 문신 서거정도 "충선왕이 돌아올 때 문적과 서화 목록을 만 점이나 싣고 와서 조맹부 글씨가 우리나라에 많이 퍼졌다."라고 했다. 원나라 때 중국서화는 이후에 한 번 더 전해졌는데, 공민왕과 결혼한 노국대장공주가 오면서 많은 서화를 가져왔다.

이렇게 고려에 들어온 서화가 그 후 어떻게 됐는지는 알려

전자건 | 〈유춘도〉

중국 수나라, 비단에 채색, 43.0×80.5cm, 베이징 고궁박물원

지지 않았다. 하지만 만권당 컬렉션의 일부가 안평대군에게 흘러들어간 것으로 추정된다. 안평대군의 컬렉션에는 조맹부 글씨 26점과 묵죽화 2점이 있다. 안평대군은 송설체松雪體, 송설은 조맹부의 호를 잘 썼기 때문에 많이 모았다고 할 수 있다. 하지만 조맹부 글씨는 이미 원나라 때부터 쉽게 구할 수 있는 물건이 아니었다. 한 일본 학자는 "명에 들어 동기창으로 인해 예찬과 황공망 등 원말 사대가의 이름이 유명해졌지만, 원나라에서만 보면 이들은 거의 무명의 지방 작가였고, 조맹부가 원을 대표하는 서화가였다."라고까지 말했다.*

안평대군 컬렉션에는 조맹부 글씨와 그림이 28점이나 있는 반면, 예찬이나 황공망의 그림은 한 점도 들어 있지 않다. 이를 고려하면 안평대군 컬렉션의 뿌리가 만권당에서 비롯한다고 볼 수 있다.

안평대군 컬렉션은 세조의 등극과 함께 흩어졌다. 그러나 상당수 오랫동안 국내에 남아 있던 것으로 보인다. 성종은 안평대군 컬렉션에 들어 있던 중국 그림을 직접 본 듯한 말을 남겼다. 성종은 그림에 관심이 많았다. 그는 고려의 제도인 도화원을 내각 소속의 도화서로 바꾼 장본인이다. 또한 화원들의 실력 향상을 위해 포상 제도를 실시하고자 했다. 그는 "지금 화원 중

* 나카스나 아키노리 지음, 강길중 · 김지영 · 장원철 옮김, 『우아함의 탄생』, 민음사, 2009년

에는 오도자, 왕공엄, 유백희, 이필에 견줄 수 있는 자가 거의 없다."라고 말하며 새 제도 설치의 이유를 밝혔다. 성종이 거론한 사람 중 오도자, 이필은 안평대군 컬렉션에 있었다. 또 유백희는 유융을 가리키며, 왕공엄王公儼 역시 이들과 함께 원나라 때 활동하다가 그 뒤에 잊힌 화가이다.

그런데 왕공엄의 이름이 만권당에서 활동한 이제현李齊賢의 기록에 보인다. 그는 주덕윤과 함께 만권당 컬렉션에 있는 왕공엄 그림을 같이 보면서 '문인 느낌이 적다'라고 평한 내용을 남겼다. 안평대군 컬렉션에는 왕공엄 그림이 24점이나 들어 있었다. 이를 보면 안평대군이 죽은 뒤에 그의 컬렉션 일부가 남아 왕실로 들어간 것으로 보인다. 성종이 본 것은 아마 이 그림들이었을 것이다. 이런 사정 등을 고려하면 조선 건국 이후 100년이 넘어서까지 만권당 컬렉션 역시 고려의 유산으로서 활용되고 있었다고 볼 수 있다.

정변과 저성장 사회

조선 시대 그림은 건국 이래 임진왜란 무렵까지 크게 몇 번 화풍이 바뀌었다. 세종 때는 안견이 활동하며 그의 화풍이 유행했다. 안견 유행이 지나갈 무렵, 중국 강남의 직업화가 스타일인 절파화풍이 전해졌다. 노비 출신의 화원 이상좌가 대표적이다. 그리고 임진왜란 무렵에는 남종화풍도 조금씩 들어왔다.

이렇게 보면 조선 전기의 그림은 매우 다양한 듯하다. 또 기록상으로는 그림 제작도 적지 않았던 것으로 보인다. 신숙주는 안평대군 집에서 본 안견 그림이 30점에 이른다고 했다. 그 외에 당시 문인들의 기록에 나오는 안견 그림도 30여 점이나 된다.

하지만 이 시기의 그림 중 전하는 것은 매우 적다. 안견만 해도 진작은 〈몽유도원도〉 하나뿐이다. 다른 그림들 역시 화풍 변

전傳 안견 | 〈어촌석조도漁村夕照圖〉, 《소상팔경도》

15세기, 비단에 수묵, 35.4×31.1cm, 국립중앙박물관

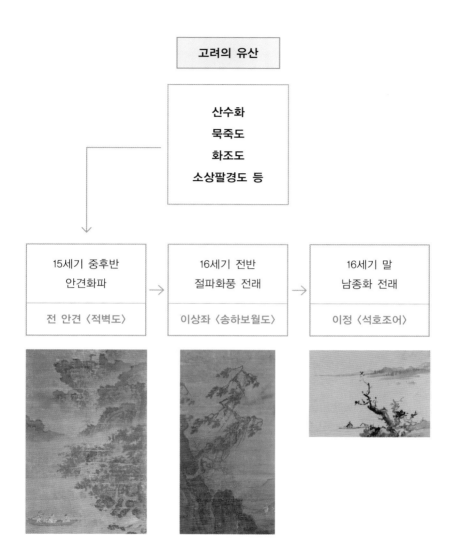

고려의 유산

산수화
묵죽도
화조도
소상팔경도 등

15세기 중후반 안견화파	16세기 전반 절파화풍 전래	16세기 말 남종화 전래
전 안견 〈적벽도〉	이상좌 〈송하보월도〉	이정 〈석호조어〉

조선 전기의 흐름

화를 설명하면서 몇 점 동원하면 금방 동이 날 정도이다. 그렇다면 이들은 전부 어디로 갔을까? 오랜 세월을 거치면서 저절로 없어지기도 했을 것이다. 또 중기까지는 낙관을 하는 습관이 없어 훗날 다른 그림으로 오인됐을 가능성도 있다. 그 위에 전란의 영향도 있다. 임진왜란은 정유재란까지 합쳐 햇수로 7년을 끌었다. 40년 뒤에 일어난 병자호란 때는 한양이 석 달 가까이 점령됐다. 전란으로 인한 미술품 피해 사례는 역사상 수없이 많다. 〈몽유도원도〉가 임진왜란 때 일본으로 건너갔다는 연구가 있으며, 일본에 있는 고려불화도 상당수 당시의 일본군이 가져간 것으로 추정한다. 그래서 조선 전기의 그림이 적은 이유로 이런 외부적 요인이 많이 거론된다. 하지만 내부적 요인도 고려할 필요가 있다. 먼저 건국 이후 계속된 정변이다. 정변의 원인과 결과는 여기서 다룰 내용이 아니다. 고려할 것은 정변의 수와 규모이다. 임진왜란 전까지 민란과 왜변을 제외하고 거의 20, 30년 간격으로 정변이 일어났다. 전반기를 통치한 13명의 군왕 가운데 정변을 겪지 않은 왕은 정종, 세종, 문종, 성종, 인종뿐이다. 이 가운데 재위 기간이 짧았던 문종과 인종을 제외하면 평화 시대를 보낸 왕은 정종과 세종 그리고 성종 정도이다.

조선 시대 정변의 결과는 참혹하기 그지없었다. 조선 형법은 명나라 대명률을 수정해 썼는데, 잔인한 고문과 처형이 수두룩했다. 정변에 연루된 많은 사람이 극심한 공포와 고통 속에 죽

었고 유배됐다. 또 재산은 몰수되고 남은 가족은 남녀 할 것 없이 노비가 되는 일이 비일비재했다.

1504년의 갑자사화는 연산군이 생모 폐비 윤씨에 관련된 인물들을 숙청한 사건이다. 그는 성종의 후궁을 때려죽이기까지 했다. 또 폐출에 관련된 문인관료인 윤필상, 이극균, 성준, 이세좌, 김굉필 등 16명을 사형시켰다. 이미 죽은 한치형, 한명회, 정창손, 정여창 등은 부관참시했다. 그리고 박은, 홍귀달, 이상원 등 25명에게는 사약을 내렸다. 이들 외에 친인척은 물론 노비까지 수백 명이 화를 당했다고 한다. 당연히 정변에 휘말린 사람들이 가지고 있던 서화가 흩어졌을 것이다.

갑자사화 이후 16년 뒤에 다시 기묘사화가 일어났다. 이는 중종이 급진적인 개혁파 문신들을 제거한 사건이다. 이때 조광조, 김정, 기준, 한충, 김식 등의 문인들이 하루아침에 처형됐다. 주위 인물 수십 명도 연루돼 유배형 등을 받았다.

두 사건 모두 수도 한양에서 일어났다. 한양의 호구조사 자료는 전란 때 모두 소실됐다. 남아 있는 세종 때의 조사에는 10만 9,000명이 살았다고 했다. 그래서 임진왜란 이전까지 15만 명 전후가 거주했을 것으로 추정한다. 정변이 이런 작은 도시에 연속해 일어난 것이다. 공포 분위기가 사회를 휩쓰는 가운데, 문인사대부의 활동도 당연히 위축됐을 것이다. 이들은 사회 지도층으로 문화와 예술을 후원하는 장본인이었다.

왕	연도	사건
태조　재위 1392–1398년	1394년 1398년	왕씨 멸족 1차 왕자의 난
정종　재위 1398–1400년	1400년	2차 왕자의 난
태종　재위 1400–1418년	1402년	조사의의 난
세종　재위 1418–1450년		
문종　재위 1450–1452년		
단종　재위 1452–1455년	1453년	계유정난
세조　재위 1455–1468년	1456년 1467년	단종복위운동 이시애의 난
예종　재위 1468–1469년	1468년	남이 역모사건
성종　재위 1469–1494년		
연산군　재위 1494–1506년	1498년 1504년	무오사화 갑자사화, 언문 투서사건
중종　재위 1506–1544년	1519년	기묘사화
인종　재위 1544–1545년		
명종　재위 1545–1567년	1545년 1547년 1555년 1559–1562년	을사사화 양재역 벽서사건 을묘왜변 임꺽정의 난
선조　재위 1567–1608년	1589년 1592년	기축옥사(정여립 모반사건) 임진왜란

조선 전기의 정변

두 번째는 경제 사정이다. 조선은 세종과 성종 시대에 사회가 안정되고 문화가 발전했다고 한다. 하지만 전체적으로 보면 조선 전반기의 경제는 저성장 속의 정체 상태였다. 이는 조선만이 아니다. 15세기는 세계적으로 저성장 시대였다. 인구는 크게 늘어나지 않았고, 토지 면적도 제한돼 있었다. 또 이렇다 할 기술적 발전도 없었다.

중국의 명나라도 마찬가지였다. 원나라 말 사회적 혼란으로 농촌 사회는 극도로 황폐해졌다. 명을 건국한 홍무제가 농촌 부흥 정책을 펼쳤지만 발전이 더뎠다. 그래서 농민 보호를 위해 은의 유통을 금지하고 현물을 세금으로 받는 자급자족 정책을 폈다. 그 결과 물자유통이 정체되어 도처에서 물자 부족 사태가 일어났다.

이는 명 초기의 출판 사정에서도 드러난다. 명나라 초기 100년은 출판의 겨울로 비유된다. 책의 간행과 유통이 형편없이 저조했기 때문이다. 책은 중앙의 국자감이나 지방 관청에서만 펴냈다. 민간에서는 비용 문제로 불가능했다. 그가 인용한 사례를 보면 100쪽 정도의 책을 펴내는 데 7만 5,000문의 비용이 들었다고 한다. 이를 당시 농촌의 하루 품삯으로 환산하면 3,750일의 품삯에 해당하는 돈이다.*

* 이노우에 스스무 지음, 장원철 · 이동철 · 이정희 옮김, 『중국 출판문화사』, 민음사, 2013년

명초의 정체된 경제 상황을 출판 사정이 말해주는 것처럼 조선도 이를 출판으로 설명할 수 있다. 조선 전기는 책이 크게 부족했고 값도 엄청나게 비쌌다. 1478년에 조정에서 비싼 책값이 정식으로 문제가 된 적이 있었다. 성종이 "우리나라는 책이 너무 적다."라고 걱정하자, 주변에서 "비록 조정 관리의 집이라도 사서오경을 소장하고 있는 사람이 적습니다. 경서가 이런 형편이니 다른 역사책은 더 말할 것도 없습니다."라고 답한 내용이 실록에 있다. 유교를 국교로 삼은 주자학의 나라에서 기본 경전조차 제대로 보급되지 않은 것이다.[*]

　　그렇다면 책값은 어떤가. 1529년에 『대학』이나 『중용』을 사려면 상면포 3, 4필을 주어야 했다. 조선 초는 면포가 화폐 기능을 하고 있었다. 상면포는 보통 품질의 무명으로 1필은 쌀 7말에 해당했다. 따라서 무명 3, 4필은 쌀 21말에서 27말이다. 이는 논 2, 3마지기에서 나는 소출이다. 200쪽도 안 되는 『대학』 한 권을 사기 위해 논 2, 3마지기의 소출이 필요했던 것이다. 비싼 책값은 선조 때가 돼서도 바뀌지 않았다. 이때 『맹자』 한 질을 구하기 위해 면포 20필을 주었다는 기록이 있다.

　　책값이 비싼 이유는 목판 비용과 적은 출판 부수 때문이었다. 그 외에 종이 값도 매우 비쌌다. 세종 때인 1447년에 염색하

[*]　강명관, 『조선 시대 책과 지식의 역사』, 천년의상상, 2014년

지 않은 비단 3필을 주고 표전지 12장을 구했다는 기록이 있다. 표전지는 외교문서 등에 쓰이는 질 좋은 종이이다. 그렇기는 해도 종이 4장에 비단 1필을 준 것이다.

문인 유희춘柳希春, 1513-1577이 1570년 6월에 쓴 일기에는 질 좋은 무명 1필을 주고 백지 6권 즉 120장을 샀다고 했다. 이를 보면 임진왜란 직전까지 종이 값은 상상할 수 없을 정도로 비쌌음을 알 수 있다. 조선 전기는 이처럼 저성장 속에서 심한 물자 부족에 시달렸다. 문인사대부가 공부하는 책조차 부족한 마당에 감상용 그림이 넉넉했을 리 없다.

성종은 한때 명을 내려 각종 새를 잡아들이라고 한 적이 있었다. 새를 잡을 때 반드시 암수의 짝을 맞추고 깃털이 상하지 않도록 단단히 주의를 주었다. 이에 주변 신하가 민간의 수고가 적지 않을 것이라고 간언했다. 그러자 왕은 '새를 놓아두고 보려는 것이 아니다. 화원들에게 보여 따라 그리게 하기 위한 것'이라며 이를 물리쳤다. 그 무렵 화원들의 솜씨는 임금 눈에도 못 미칠 정도였던 것이다. 문인사대부들이 볼 책조차 부족한 시기에 그림 그릴 종이와 물자는 말할 필요도 없었다. 이처럼 조선 전반기는 저성장의 정체된 경제가 그림의 생산과 소비에 큰 제약 요인으로 작용했다고 볼 수 있다.

문인 관료가 사랑한 그림

　임진왜란 이전의 그림 가운데 주목할 만한 것이 있다. 바로 기록화이다. 조선은 『조선왕조실록』, 『승정원일기』 등에서 보듯 기록을 중시한 나라이다. 그림에서도 전 시기에 걸쳐 많은 기록화가 그려졌다. 임진왜란 이전에도 감상화에 비해 결코 적지 않았다.

　기록화는 궁중에서 열린 행사나 조정의 공식 행사만이 대상이 아니었다. 문인들의 사적 모임까지 다양하게 그려졌다. 그런데 궁중이나 조정에 관련된 행사를 그린 기록화에는 한 가지 오해가 있다. 궁중이나 조정에서 주관해 그렸을 것이라는 추측이다. 하지만 사실은 이들과는 무관하게 행사에 참가했던 사람들이 참가를 기념해 그려 나눠 가진 것이다.

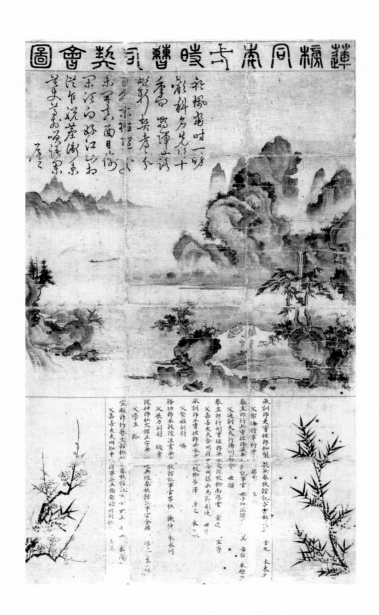

작자 미상 | 〈연방동년일시조사계회도〉

1542년경, 종이에 담채, 104.5cm×62.0cm, 국립광주박물관

이런 기록화 중에서 한층 특이한 것이 계회도契會圖이다. 계회도란 계모임을 그린 그림이다. 계는 우의와 친목을 도모하기 위한 모임을 말한다. 계회는 고려 때부터 있었다. 그러나 이때는 중국처럼 문인 내지는 명사들의 사교모임 성격이 짙었다.

계회도의 대상이 된 계회는 일반적인 사교모임이 아니었다. 같은 관청에 근무하는 사람이 만든 계, 즉 요계僚契를 가리켰다. 요계라고 해도 조건이 있었다. 즉 계원 모두가 문과 합격자여야 했다. 또 지방이 아닌 중앙관청에 재직하는 것이 조건이었다.

문과 합격자와의 관련을 말해주는 사례가 〈연방동년일시조사계회도蓮榜同年一時曹司契會圖〉이다. 이 그림은 김인후金麟厚, 1510-1560의 집안에 소장됐던 것이다. 연방이란 생원, 진사 시험에 합격한 사람의 명부를 말한다. 김인후는 1531년에 사마시, 즉 소과小科에 합격했다. 그리고 1540년에 문과에 합격해 승문원의 종9품 관직인 부정자副正字에 임용됐다. 이 그림은 그보다 두 해 뒤인 홍문관 정8품 저작著作 시절에 그려졌다. 이 무렵 소과에 함께 합격했던 동문들도 여럿 대과에 합격했다. 이들은 조정의 여러 관청, 즉 육조와 삼사에 재직하고 있었다. 그래서 날을 잡아 기념하는 모임을 갖고 이를 그린 것이다.

계회도는 그만의 형식이 있다. 먼저 화면을 3단으로 구성해서 그린다. 맨 위쪽에 제목을 적는데, 보통 전서篆書로 쓴다. 여기에 관청 이름이 적힌다. 그 아래에 그림이 그려진다. 그림에는

일정한 화풍이 반복된다. 그림 아래에는 참가자 전원의 관직과 이름이 적힌다. 이런 계회도는 각자가 비용을 내서 한 폭씩 나눠 가졌다. 이 계회에는 7명이 참가했으므로 그림이 모두 잘 보존 됐더라면 오늘날 7폭이 남아 있었을 것이다.

이 그림의 주인 김인후는 그날의 감회를 그림 속에 시로 적 었다. 그중에 '한가한 틈을 타 좋은 산수를 찾았으니, 속세의 속 박일랑 잠시 잊고, 술 마시며 웃고 실컷 얘기나 하세'라는 구절이 있다. 이 말대로라면 모임은 한양 근교의 경치 좋은 곳에서 열린 게 된다. 그러나 그림 속 산수는 실제 경치가 아니다. 위풍당당 한 산과 웅장한 폭포가 보이는 이상적인 산수로 묘사돼 있다. 이 렇게 이상적인 산수를 배경으로 한 것은 특히 중앙관청에 재직 한 것을 기념해 그린 계회도에서 반복됐다. 산과 폭포 외에 모임 이 열리는 곳은 강 쪽으로 삐져나온 대지였으며 또 그곳에 가기 위해 섭다리를 건너는 것조차 모두 같은 형식으로 그려졌다.

문과 출신의 과거 합격자가 중앙관청에 나란히 근무하면서 계회도를 그려 나눠 갖는 일은 16세기 후반 들어 크게 유행했다. 이를 말해주는 자료가 있다. 안동 출신 문신으로 25살에 문과에 급제한 정사신鄭士信, 1558-1619이 남긴 계회도이다. 그의 집안에 는 6점의 계회도가 전한다. 이는 모두 그가 중앙관청에 근무하 면서 그린 것이다.

그는 문과급제 후 김인후처럼 승문원 종9품 부정자부터 관

작자 미상 |
〈하관계회도夏官契會圖〉(부분)
1541년, 비단에 수묵,
97.0×59.0cm,
국립중앙박물관

직을 시작했다. 계회도는 이듬해인 1583년 일본사절을 호송하며 동래부에 간 것을 기념해 처음 그렸다. 그리고 승문원 재직에서부터 봉상시, 예조, 형조, 사간원, 홍문관 등을 거칠 때마다 그렸다. 봉상시는 나라의 제사나 시호를 관할하던 관청이다.

그가 1583년부터 1589년까지 6년간 그린 계회도는 7점에 이른다. 이 가운데 6점이 남은 것이다. 여기서 한 점만 제외하고 모두 이상적인 산수화풍이 반복됐다. 그와 함께 이들 계회에 참가한 문인관료의 수는 모두 55명에 이른다. 관례에 따른다면 이들 모두가 그림을 나눠 가진 것이 된다. 따라서 임진왜란 이전에 고급 문인관료들 사이에서 계회도가 광범위하게 유행했음을 짐

작할 수 있다.

그런데 이런 성격의 기록화는 중국이나 일본에서는 찾아볼 수 없다. 조선에서도 1530년대에 처음 출현해 임진왜란 직전까지 약 70년 정도 집중적으로 그려졌다. 계회도가 어떻게 시작됐는지는 불분명하다. 그러나 문과 급제에 중앙관청 근무라는 조건을 감안하면 문인관료들의 자부심과 깊이 관련됐다고 보인다.

문과 급제자는 문인관료 사회를 구성하는 가장 핵심적인 인물이다. 문인사대부란 재야에 있을 때는 학문과 교양을 수련하고 도덕 수양을 통해 타인의 모범이 되고자 한다. 그러다가 자기 완성을 넘어 세상을 위해 지식과 포부를 펼치고자 할 때 관리의 길을 택한다. 관료는 문인사대부가 스스로 가진 자부심과 사명감을 실천하는 길이었다. 과거 합격은 바로 그 길에서의 첫 번째 관문을 통과한 것을 뜻했다. 중앙관청에 임용된 이들에게 같은 입장의 동료들은 특별한 존재였다. 이들은 서로간의 친목과 연대를 통해 각자의 자부심과 사명감을 재확인했다. 그 속에서 서로를 격려하고 또 자극을 받기도 했다.

계회도는 이처럼 그들의 이상과 포부를 재확인하고 서로를 분발하기 위한 표상이었다. 따라서 이상적인 대자연을 배경으로 그리는 것이 이들의 뜻에 한층 부합했을 것이다. 그런 점에서 임진왜란 이전에 그려진 계회도는 문인관료들에게 특별히 사랑 받은 그림이라고 할 수 있다.

전쟁과
새로운 변화

화폐유통경제와 소중화주의

　　임진왜란과 병자호란을 계기로 조선의 역사가 전기와 후기로 나뉘는 것은 새삼 말할 것도 없다. 미술도 마찬가지이다. 조선은 건국 이래 저성장의 폐쇄적인 사회였으나 나름대로 평온을 유지했다. 그러다가 두 번에 걸친 대규모 전쟁으로 천지개벽과 같은 변화를 경험했다.

　　전쟁으로 구체제의 사회 시스템은 거의 붕괴됐다. 또 외부의 영향이 대거 유입됐다. 이런 피해와 영향은 사회를 주도해온 상류 계층에만 한정되지 않았다. 일반 시민 역시 전쟁을 체험하면서 새로운 세계에 눈을 떴다. 많은 사람들이 조선 이외의 세계를 의식하게 됐다. 군인이기는 하지만 외국인을 처음 체험했고, 외국의 사물, 사고, 문화를 몸소 경험했다. 이런 집단 체험은 조

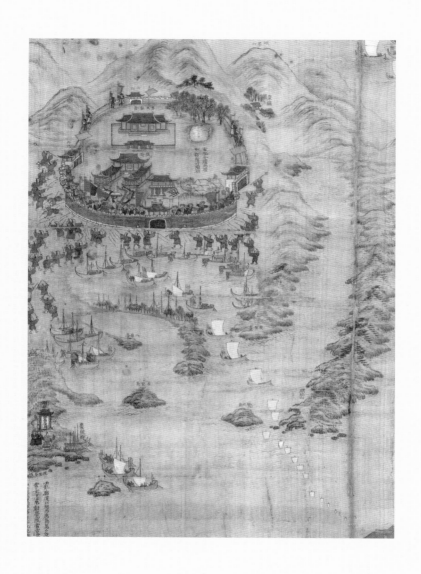

이시눌李時訥 | 〈**임진전란도**任辰戰亂圖〉(부분)

1834년, 비단에 채색, 141×85.8cm, 서울대학교 규장각

선 사회를 밑바닥에서부터 바꾸는 거대한 힘으로 작용했다.

임진왜란은 1592년 4월 12일 오전 8시, 일본의 제1원정군이 대마도를 출항한 데서 시작한다. 대마도 번주 소 요시토시宗義智와 구마모토 번주 고니시 유키나가小西行長의 부대는 700척의 대소 함선에 나눠 타고 오후 2시에 아무 저항 없이 부산에 상륙했다. 그리고 이튿날 부산진성에서 부산첨사 정발이 이끄는 수비대와 전투를 벌여 조선군 200여 명의 목을 벴다. 이것으로 정유재란까지 7년에 걸친 전쟁이 시작됐다.

임진왜란의 일본 침략군은 9개 군단의 총 15만 8,800명으로 구성됐다. 일부에서는 20만 5,000명이란 설도 있다. 정유재란 때에는 이보다 조금 적은 14만 1,500명이 동원됐다. 이들에 맞선 조선군은 당시 편제상 기병 2만 3,000명에 보병 1만 6,000명이 있었다. 하지만 4월 29일 새벽, 한양을 빠져나간 선조 일행에는 호위 무사조차 변변히 없었다. 명에 원군 요청은 당연했다. 명은 우선 요동주재 군사 5,000명을 급파했다. 이어 이여송을 총대장으로 하는 원군 제1진 4만 3,000명을 보냈다. 이들은 이듬해 1월 평양성 탈환에 성공했다. 이후에도 명군은 지속적으로 증파돼 4차에 걸쳐 28만 6,000명까지 늘어났다.

임진왜란 당시 조선 인구는 얼마였을까? 역사학자 신용하와 통계청은 1,400만 명 정도로 추정한다. 당시 명군과 일본군의 수를 합치면 최대 44만 4,800명에 이른다. 이는 조선 인구의 3.2

퍼센트에 해당하는 숫자이다.

이렇게 많은 외국군이 7년 동안 조선 땅에서 싸우고 생활한 것이다. 직접 접촉한 사람들은 말할 것도 없이 주변에서 보고 들은 사람에게까지 많은 영향을 미쳤다. 특히 전쟁의 영향 가운데 신분 고하를 가리지 않고 크게 작용한 것이 화폐유통경제의 경험이었다.

28만 명이 넘는 원군을 보낸 명은 막대한 군비를 쏟아부었다. 연암 박지원燕巖 朴趾源, 1737-1805의 『열하일기熱河日記』에는 만력제萬曆帝, 재위 1572-1620가 내탕금 800만 냥을 썼다고 했다. 당시까지 조선은 쌀과 면포를 화폐처럼 사용하는 현물유통경제 체제였다. 명도 건국 초기에 조선처럼 현물유통경제였다. 중기 이후 농업 생산력이 높아지고 수공업이 발전하면서 경제 규모가 확대되자 화폐가 도입됐다. 16세기 후반 들어 강남 지방을 시작으로 세금을 현물이 아닌 은으로 받았다. 이것이 일조편법—條鞭法 제도이다.

만력제 때 이 제도는 전국으로 확대, 시행됐다. 명군이 지참한 대량의 은은 바로 세금을 통해 거둬들인 것이었다. 이는 조선 경제에 큰 영향을 미쳤다. 이를 가지고 식량과 물품을 사는 데 썼으며, 자신들을 도운 조선의 문신과 장수를 치하할 때도 은을 하사했다.

명군뿐만 아니라 일본군도 대량의 은을 가지고 왔다. 일본

은 전국시대에 들어 은 중심의 화폐경제로 바뀌기 시작했다. 각지의 다이묘大名는 광산 개발에 몰두했다. 또 중국의 새로운 정련 기술이 전해져 금은의 생산량이 크게 늘었다. 일부 다이묘는 독자적인 화폐를 만들어 쓰기도 했다. 임진왜란에서 일본군의 막강한 전력이 된 철포 역시 은을 매개로 한 포르투갈과의 교역을 통해 손에 넣은 것이다.

명군과 일본군이 지참한 막대한 양의 은은 조선의 현물유통경제를 무너뜨렸다. 조선은 16세기 후반 들어 평안도를 중심으로 은이 일부 결제 수단으로 쓰이고 있었다. 명과의 교역 때문이었다. 조선 시대의 화폐경제사 연구에 따르면 임진왜란이 끝난 뒤인 1625년 무렵부터 은과 동전이 쌀과 면포와 나란히 하나의 기본 통화로 자리 잡았다고 설명한다.[*] 전쟁으로 인해 현물유통경제가 화폐유통경제로 바뀐 것이다. 이로써 조선에서는 그 이전까지 이름조차 없었던 '돈'이란 말이 생겨났다. 뿐만 아니라 '돈'이 중심이 되는 새로운 사회가 열리게 됐다.

두 번째 병자호란은 1636년 겨울부터 이듬해 정축년 1월까지 계속된 청의 침략 전쟁을 말한다. 청의 뿌리는 만주의 여진족이다. 이 여진족이 세력을 키워 후금을 세웠다. 1635년에 원나라 옥새를 손에 넣은 것을 계기로 국호를 대청으로 바꿨다.

[*] 이정수 · 김희호 지음, 『조선의 화폐와 화폐량』, 경북대학교출판부, 2006년

조선은 여진족 시대부터 이들을 오랑캐로 멸시했다. 황제국이 된 청은 조선에게 신하의 예를 요구했다. 그러나 조선은 친명정책을 고수하면서 이를 거부했다. 뿐만 아니라 일전을 불사할 태세로 전쟁 준비에 돌입했다. 청 태종은 만일 사죄한다면 공격하지 않겠노라고 사신을 보냈으나 조선은 이를 묵살했다.

1636년 12월 2일, 청 태종은 12만 군사를 이끌고 심양을 출발했다. 그리고 12월 9일 압록강을 건너 조선을 침공했다. 조선은 전쟁 대비로 성 중심의 거점방위 작전을 준비하고 있었다. 청은 이를 우회해 파죽지세로 진격해서 12월 13일 한양에 이르렀다. 조선 왕실은 둘로 나뉘어 인조는 남한산성으로 피신했고, 봉림대군은 강화도로 들어가 항전 채비를 갖췄다.

1637년 1월 23일, 강화성이 청군의 공격에 한나절 만에 함락됐다. 이 소식을 들은 남한산성은 급격히 전의를 상실했다. 인조는 청 태종의 요구대로 1월 30일 한강 삼전도에 나아가 항복했다. 청 태종에게 한 번 절할 때마다 세 번씩 땅에 머리를 대는 삼배구고두례三拜九叩頭禮를 올렸다.

이렇게 해서 조선은 멸시하던 오랑캐에게 임금이 절을 하는 치욕을 당했다. 이 사건은 조선의 상하 전체에 큰 충격을 안겨주었다. 임진왜란이 외적인 물리적 피해였다면 이는 씻을 수 없는 심각한 정신적 상처였다. 물리적 피해는 복구나 재건을 통해 회복될 수 있지만 이쪽은 반영구적인 정신적 장애로 남았다.

이 정신적 상처를 조선의 주자성리학자들은 북벌론과 소중화주의小中華主義를 내걸어 회복하고자 했다. 청에 복수한다는 북벌론이나 조선이 화이론華夷論의 중심이 된다는 소중화주의는 충격 극복을 위한 일종의 심리적 명분론이기는 했어도 현실론은 아니었다.

　　북벌론은 시간이 지나면서 엄연한 현실 아래 희석되어 갔다. 그렇지만 소중화주의는 당쟁과 얽히면서 더욱 강화됐다. 18세기 전반 조선통신사를 맞이한 일본의 기록에는 조선 사신 일행은 입만 열면 '소중화를 들먹였다'라고 했다. 이처럼 소중화주의는 17세기 이후 100년 가까이 문인사대부, 관료들의 사상을 지배했다. 그 과정에서 동아시아 역사 속에서 조선을 고립시키는 사상적 메커니즘으로 작용했다. 그에 따라 그림 역시 17세기는 불모에 가깝게 남겨졌다.

새로운 문화의 접촉

전쟁을 거치면서 문화도 영향을 받았다. 특히 임진왜란에서 병자호란 사이의 40년 동안 조선은 과거와는 다른 새로운 중국 문화를 접했다. 조선은 건국 이래 매년 명에 사신을 보냈다. 명에서도 새로운 황제 등극이나 황실의 경사 등이 있을 때마다 사신을 보내왔다. 이처럼 오랫동안 사신들이 왕래했지만 문화 교류로 여길 만한 일은 그리 많이 일어나지 않았다.

사신들의 문화 활동이란 고작 연회에서 시를 주고받는 것이었다. 그림에 관한 일은 거의 찾아볼 수 없었다. 극히 드물게 강희안 같은 문인화가의 그림에 중국 사람들이 놀랐다는 일화가 전한다.

그러다가 전쟁과 전후 처리 과정에서 새로운 전기를 맞이했

다. 임진왜란 무렵 명 왕조는 말기를 향해 가고 있었다. 하지만 그와 별도로 경제는 크게 발전하는 중이었다. 문화도 경제의 중심지 강남에서 융성기를 맞이했다. 16세기 후반 들어 강남 지방에서는 문인화가 크게 유행했다. 또 미술 시장이 본격적으로 형성되면서 그림 수요가 비약적으로 늘고 있었다.

전쟁과 전후 시기에 조선은 강남 출신의 중국 관료들과 접촉하면서 이런 새로운 문화를 접했다. 1606년에 온 사신 주지번朱之蕃, 1546(1548)-1624(1626)이 대표격이다. 그는 1595년 황제 앞에서 치러진 전시殿試에서 장원을 한 수재였다. 시뿐만 아니라 그림과 글씨도 뛰어났던 그는 명나라 황손의 탄생을 알리러 사신으로 왔다.

명나라 사신 일행은 압록강을 건너면 우선 의주의 의순관에서 조선 원접사 일행의 환대를 받는다. 그리고 한양을 향해 오면서 대개 관서 지방의 명승지를 거친다. 당시 원접사 일행에는 화원 이정李楨, 1578-1607이 있었다. 누구의 의뢰인지 알 수 없으나 그는 주지번 일행이 관서명승지를 유람할 때 이를 그림으로 그리기도 했다. 주지번은 이정의 그림 솜씨에 감탄해 귀국할 때 그의 그림을 챙겨 갔다.

주지번은 조선에 오면서 화첩 하나를 가지고 왔다. 출장 동안 즐기기 위해서인 듯했다. 제목은 《천고최성첩千古最盛帖》으로 글과 그림이 각각 20면씩 들어 있는 화첩이었다. 그림은 당시 강남의 직업화가 오망천吳輞川, ?-?이 그렸고, 글은 주지번 자신

작자 미상 |《의순관영조도義順館迎詔圖》(부분)

1572년, 비단에 담채, 46.5×38.3cm, 서울대학교 규장각한국학연구원

이 직접 썼다. 하지만 직접 지은 것이 아니라 예부터 이름난 문인, 시인의 글과 시를 옮겨 적었다. 말하자면 글 내용에 맞추어 그림을 그리게 하고 이를 나란히 붙여 화첩으로 만든 것이다. 중국에서 문학적 소재가 그림이 되는 경우는 매우 많다. 그러나 글과 그림이 짝이 되게 화첩을 만든 경우는 없었다.

그는 귀국할 때 의주에서 열린 송별연 자리에서 이를 원접사 유근柳根에게 주었다. 특별한 화첩을 얻은 그는 선조에게 바로 헌상했다. 글씨를 잘 쓰고 그림을 좋아했던 선조는 매우 기뻐하며 아들 의창군에게 주어 감상케 했다.

의창군 이광李珖, 1589-1645은 허균許筠, 1569-1618의 큰형 허성許筬, 1548-1612의 사위였다. 사위를 통해 이 화첩을 접한 허성은 그림을 좋아하는 동생 허균에게 보여주었다. 허균도 유근의 종사관으로서 주지번을 접대했다. 다른 이야기이지만 이때 그는 주지번에게 누이 허난설헌의 시집을 주었는데, 이것이 나중에 중국에서 『난설헌집蘭雪軒集』으로 출판됐다.

허성은 허균과 친한 화가 이정을 불러 이 화첩을 모사하게 했다. 이렇게 만들어진 모사본 두 부를 당시 여러 사람들이 돌려보았다. 또 빌려본 사람들도 화원을 구해 재차 모사본을 만들기까지 했다.

당시 도학적인 문인들은 여전히 그림 감상을 외면하고 있었다. 그런데 글짓기의 모범이 되는 유명 문장을 그림으로 그린 것

樓曆辛丑春滕子京謫守巴陵越明年政通人龢百
廢俱興乃重修岳陽樓增其舊制刻唐今人詩賦天
某上屬予作文以記之予觀夫巴陵勝狀在洞庭一湖
衍遠山吞長江浩 湯横無際涯朝暉夕陰氣象萬
千此則岳陽樓之大觀也前人之備述矣然則北通巫
峽南極瀟湘遷客騷人多會于此覽物之情得無異乎
若夫霪雨霏 連月不開陰風怒號濁浪排空日星隱曜
山嶽潛形商旅不行樯傾楫摧薄暮冥冥虎嘯猿啼
斯樓也則有去國懷鄉憂讒畏譏滿目蕭然感極而悲
者矣

至若春和景明波瀾不驚上下天光一碧萬頃沙
鷗翔集錦鱗游泳岸芷汀蘭郁 青 而或長煙一空
皓月千里浮光躍金靜影沉璧漁歌互答此樂何極登
斯樓也則有心曠神怡寵辱皆忘把酒臨風其喜洋洋
者矣嗟夫予嘗求古仁人之心或異二者之為何哉不
以物喜不以己悲居廟堂之高則憂其民處江湖之遠
則憂其君是進亦憂退亦憂然則何時而樂耶其必曰
天下之憂而憂後天下之樂而樂歟噫微斯人吾誰與
歸

范希文岳陽樓記

인 만큼 완물상지에 대한 비난을 피할 구실이 충분했다. 모사본은 큰 화제를 모으며 반복해 제작됐다. 오늘날까지 전하는 것이 일곱 본이나 될 정도로 많이 만들어졌다. 18세기에 들어서도 인기는 여전해 서화가로 유명한 이광사李匡師. 1705-1777가 그린 것이 전한다.

전쟁 직후 접한 또 다른 문화는 중국의 새로운 출판문화였다. 명의 출판은 중기를 거치며 황금시대를 맞고 있었다. 16세기 후반 들어 수공업이 발전하면서 장애가 됐던 출판 비용을 크게 줄일 수 있었다. 판각 자체의 비용뿐 아니라 종이 역시 대량 생산돼 비용이 더욱 낮아졌다.

남경, 항주, 복건의 건양 등지에 출판사가 우후죽순 생겨났다. 또 출판량의 증가로 독서 계층이 폭발적으로 늘었다. 특히 독서 계층과 함께 과거 지망생도 급증해 과거 수험서 같은 책이 불티나게 팔렸다. 이런 가운데 수만 권의 장서를 지닌 장서가들도 속속 등장했다.*

이런 출판문화가 전쟁을 통해 조선에 전해졌다. 참전한 명군의 문인관료나 장수들이 가지고 온 책이 무엇인지는 알 수 없다. 그러나 1606년에 온 주지번은 귀국할 때 자신이 읽던 책 3권을 허균에게 주고 갔다. 이는 유교 경전과는 무관한 문인 생

* 　이노우에 스스무 지음, 장원철 · 이동철 · 이정희 옮김, 『중국출판문화사』, 민음사, 2013년

활에 관한 것이었다. 당시만 해도 조선에서 이런 책은 찾아보기 힘들었다.

조선 전기에 중국에서 구해온 책은 주로 경전을 비롯한 고전적인 저작과 실용서 위주였다. 사신이라는 공적 지위에서 책을 구입했기 때문에 개인의 취미나 기호, 관심이 반영된 책은 구할 수 없었다.[*] 그러던 것이 전쟁을 통해 중국의 발전된 출판문화를 접하면서 경전 이외의 책 구입은 물론 구입량 자체가 크게 늘어났다. 주지번의 접대 이후 승진을 거듭한 허균은 1614년과 1615년 연달아 중국에 사신으로 갔다. 이때 그는 '집에 있는 돈'을 가지고 가 약 4,000권의 책을 구입했다. 거기에 경전은 없었다. 그보다 새로운 문학이론인 왕세정王世貞, 1526-1590의 고문사파 책을 비롯해 양명학 관련 서적 그리고 소설 등이 다수 들어 있었다. 허균은 이를 바탕으로 나중에 문인 생활의 지침이 되는 『한정록閑情錄』을 펴내기도 했다.

문인에게 책이란 다른 어느 것보다 큰 영향을 미치는 재료이다. 전쟁 이후 대량으로 유입된 다양한 종류의 중국 서적은 당연히 문인들뿐만 아니라, 그림을 보고 감상하는 데에도 적지 않은 영향을 미쳤다.

[*] 강명관, 「조선후기 서적의 수입·유통과 장서가의 출현」, 『민족문학사연구 9』, 민족문학사연구회, 1996년

사회의 변화

전쟁을 통해 변화의 계기가 주어졌지만 그림에 영향이 미치기까지는 시간이 걸렸다. 사회가 먼저 변해야 했다. 전쟁 이후 사회 변화는 피해 복구에서 시작됐다.

광해군과 효종 시대는 상하 모두가 국가와 사회의 재건 사업에 매진했다. 근검, 절약이 생활의 모토였다. 전국적으로 황폐해진 농지에 대한 조사 사업이 벌어졌고, 새로운 농지 개간이 잇따랐다. 벼 이모작도 본격적으로 도입돼 농업 생산성이 크게 향상됐다. 더불어 생산량도 전에 없이 늘었다.

그 위에 대동법이 시행됐다. 대동법은 납세 제도의 일종으로, 그동안 공물로 바치던 지방 특산물을 쌀로 통일한 것이다. 대동법은 임진왜란 이전부터 논의됐으나 시행되지 않았다. 결국

작자 미상 l《태평성시도太平城市圖**》8폭 병풍(부분)**
18세기 후반, 비단에 채색, 각 폭 113.6×49.1cm, 국립중앙박물관

전쟁이 터져 군량미 문제가 심각해지자 전쟁 중임에도 불구하고 도입이 됐다. 그러나 여러 혼란이 야기돼 미비한 성과 끝에 실패하고 말았다. 그 후 1608년에 다시 경기도를 시작으로 시행됐다. 그리고 실시 지역을 늘려 마침내 1708년에 황해도를 마지막으로 전국적으로 시행되기에 이르렀다. 대동법 실시는 쌀 중심의 상품유통경제를 촉진하는 결과를 가져왔다. 이는 이미 통용되고 있던 은 중심의 화폐경제와 맞물려 경제 활성화와 발전에 큰 자극제가 됐다.

이 무렵 대외적으로도 동아시아 전체에 평화가 정착하고 있었다. 병자호란 이후 청은 1644년 북경에 입성해 명을 멸망시켰다. 그리고 17세기 후반에 삼번의 난三藩之亂도 수습하며 명실상부한 평화의 시대로 돌입했다.

이와 같은 안팎의 조건을 배경으로 조선은 17세기 후반 들어 전후戰後 시대를 맞이했다. 그리고 전쟁 이전과 전혀 다른 새로운 양상의 사회가 전개됐다. 우선은 독서에 대한 관심이었다. 독서는 전쟁 이전만 해도 사회 최상류층만의 독점물이었다. 지방 문인은 경서를 제외하고 변변한 읽을거리조차 구경하지 못했다. 그러던 것이 이 시대에 와서 서민계층도 독서에 열중하게 됐다. 나중의 일이지만 18세기에는 여성들까지 독서에 몰두했다.

독서 열기는 당연히 출판물의 공급 증가에서 시작됐다. 이는 중국 출판문화의 발전과 관계가 깊다. 전쟁 이후 많은 사람

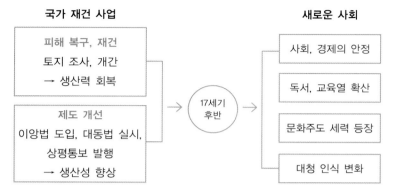

국가 재건 사업		새로운 사회

피해 복구, 재건
토지 조사, 개간
→ 생산력 회복

제도 개선
이앙법 도입, 대동법 실시,
상평통보 발행
→ 생산성 향상

17세기
후반

사회, 경제의 안정

독서, 교육열 확산

문화주도 세력 등장

대청 인식 변화

국가 재건과 사회 변화

이 중국에서 허균처럼 책을 구해왔다. 명말의 문인 진계유陳繼儒,
1558-1639는 조선 사신들이 책을 사가는 일에 대해 "옛 책과 새
책 그리고 패관소설을 가리지 않았고, 날마다 시내에 나가 샀으
며, 각자 목록을 적은 것을 들고 사람마다 물으면서 값의 고하를
가리지 않고 샀다."라고 했을 정도였다.*

　이익李瀷의 아버지인 이하진李夏鎭도 1678년 중국에 사신으
로 갔을 때 황제가 준 하사금을 가지고 전부 책을 사왔다. 이렇
게 유입된 서적은 독서 열기에 이어 교육열을 부추겼다. 당시 독
서에서 시작된 교육열을 말해주는 글이 있다. 유명한 시인 창랑
홍세태滄浪 洪世泰, 1653-1725에 관한 글이다. 홍세태는 노비 출신

＊　　강명관, 「조선후기 서적의 수입·유통과 장서가의 출현」, 『민족문학사연구』, 1996년

이었으나 워낙 시를 잘 지어 당시의 권세가들이 그 재주를 아껴 속량해 주었다. 그는 숙종에게도 인정을 받았다. 숙종은 그를 통신사 일행에 끼워 1682년 일본에 보내주기까지 했다. 홍세태 다음 세대의 문인 남유용南有容, 1698-1773은 홍세태가 미친 영향에 대해 이렇게 썼다. "세상에서 창랑 홍세태를 두고 단지 시나 잘하는 사람이라고 평한다. 하지만 그의 공적을 소홀히 대접해서는 안 된다는 것이 나의 생각이다. 당초 창랑이 여항에서 맨손으로 일어나 바른 소리正音를 한 번 창도하자 그 이름이 사대부 사이에 크게 오르내렸다. 그로 인해 여항 사람들이 제각기 분발해 오척동자까지도 모두 책을 끼고 독서의 귀중함을 알게 되었다. 아, 이것이 누구의 힘인가?"*

남유용은 홍세태 덕분에 많은 사람이 독서에 몰두하게 됐다고 했다. 홍세태의 예에서 보듯 독서는 사교와 교제 범위의 확대는 물론 신분 상승까지 가능케 한 수단으로 받아들여져 오척동자까지 책을 보는 교육열로 발전했다. 이 교육열이 과거 열기로 이어져, 이후 과거 때마다 수만 명의 수험자가 몰리는 현상이 발생했다.

이렇게 시작된 독서 열기와 관심은 여성들의 세계에까지 번져 갔다. 조선 시대 여성의 지위가 얼마나 낮았는지는 새삼 말할

* 안대회, 『선비답게 산다는 것』, 푸른역사, 2007년

윤덕희 | 〈독서하는 여인〉

18세기, 비단에 담채, 20.0×14.3cm, 서울대학교 박물관

필요가 없다. 그럼에도 불구하고 17세기를 지나면 여성들도 독서 대열에 참가하게 된다.

조태억趙泰億, 1675-1728은 홍세태 다음인 1711년에 통신사의 정사로 일본에 다녀온 문인이다. 그의 어머니 윤씨 부인은 소설 읽기를 무척 좋아했다. 그래서 중국소설『서주연의西周演義』(보통은『봉신연의』로 불리며 100권에 이르는 장편소설이다) 완질을 베껴놓고 보고 싶을 때마다 꺼내 읽었다. 그러던 어느 날, 필사본 한 권을 남에게 빌려준 뒤 그만 잃어버리고 말았다. 조태억 문집에는 그의 어머니가 이 일을 두고 내내 애석해 했다는 내용이 실려 있다.

또한 훨씬 뒤의 일이지만 여자들이 책을 빌려 읽기 위해 비녀와 팔찌를 팔거나 빚을 내기도 했다는 글도 있었다.* 독서는 단지 취미생활이 아니었다. 독서로 인해 사회 전체가 교양사회로 변모해갔다. 그리고 그 속에서 그림을 감상하는 새로운 계층이 탄생했다.

전후 시대에 나타난 또 다른 주요 양상은 문화 주도세력의 등장이다. 이를 대표하는 것이 경화세족京華世族이다. 경화세족은 대대로 서울과 서울 근교에 사는 양반가를 말한다. 이들 집안에서는 전후에 지속적으로 고급 관료를 배출했다. 여기에는 전

* 이민희, 『조선의 베스트셀러』, 프로네시스, 2008년

후 처리 과정에서 외교 업무가 증가하고 행정 사무가 더욱 복잡해진 이유도 있었다. 이 업무에 종사한 집안은 관련 지식과 전문성을 내부에서 서로 이어갔다. 특히 이들은 중국 외교를 전담해 자연히 새 문화를 소개하고 수용하는 주도 세력으로 부상했다.

18세기 들어 중국에 간 사신 다수가 여행기, 즉 연행록을 남겼다. 대부분 경화세족 출신자가 썼다. 3대 연행록으로 손꼽는 『노가재연행록老稼齋燕行錄』은 경화세족의 하나인 안동김씨 집안의 김창업金昌業, 1658-1721이 썼다. 『담헌연기湛軒燕記』를 쓴 홍대용洪大容, 1731-1783과 『열하일기熱河日記』를 쓴 박지원 역시 경화세족으로 손꼽힌 남양홍씨와 반남박씨 출신이다.*

그러나 엄격한 의미에서 이들은 사신이 아니었다. 사신단의 고위인사를 개인적으로 수행한 비서, 즉 자제군관이었다. 이처럼 17세기 말 18세기 초에 이르면 경화세족 출신의 많은 젊은 문인들이 연행 사신을 따라 북경으로 가 견문을 넓혔다.

이들이 목격한 중국은 이미 복수의 대상인 청이 아니었다. 청은 17세기 후반 중국 통일을 완성한 뒤 강희, 옹정, 건륭제로 이어지는 강력한 왕권 아래 사상 최고의 번영을 구가하고 있었다. 당시 중국은 세계 어느 나라보다 발전한 나라였다. 경제에서 차와 도자기, 비단의 수출로 전 세계의 은을 빨아들였다. 또 문

* 　강명관, 『홍대용과 1766년-조선 지성계를 흔든 연행록을 읽다』, 한국고전번역원, 2014년

화에서도 거대한 저력을 발휘하고 있었다. 서양 선교사는 물론 서양의 학문까지 포용했다.

　이런 모습은 조선 문인들이 가진 세계관을 흔들었고, 가치관의 변화를 가져왔다. 만주족에 대한 멸시나 복수, 북벌론으로 무장된 기존 생각은 더 이상 발붙일 자리가 없어졌다. 청에 대한 인식의 변화는 중국문화를 수용하는 데 심리적 장벽을 낮추는 역할을 했다. 그리고 그럼에도 새로운 경향이 전해질 수 있는 기회를 제공했다.

미술의 새바람

　　전후 재건 시대를 거쳐 사회에 여러 새로운 양상이 전개된 것처럼 그림도 전후에 우선 복구의 시대를 거쳤다. 그리고 새롭게 변화한 사회의 여러 영향 아래 본격적인 후기가 개막됐다.

　　그림에서 전후의 복구 시대에 새로운 변화는 아직 나타나지 않았다. 전쟁으로 파괴된 그림들을 다시 그리는 일이 주를 이뤘다. 이 시대에는 두 명의 이정과 한 명의 이징이 나와 활동했다. 달마도로 유명한 연담 김명국蓮潭 金明國, ?-?도 있었다.

　　이정 가운데 한 사람은 왕족으로 대나무 그림을 잘 그린 탄은 이정灘隱 李霆, 1554-1626이다. 그는 세종의 5대 후손으로, 석양정에 봉해졌다가 나중에 석양군으로 승격됐다. 그는 임진왜란 때 오른팔을 크게 다치기도 했다. 그의 묵죽화는 전쟁 이전부터

이징 ㅣ〈화개현구장도花開縣舊莊圖**〉(부분)**
1643년, 비단에 수묵, 188.0×67.5cm, 보물 제1046호, 국립중앙박물관

유명했으나 전쟁 중에 대부분 잃어버렸다고 한다. 친구인 시인 최립崔岦, 1539-1612이 이를 한탄하자 그가 새롭게 그린 그림을 내주었다는 일화가 있다.

또 한 명의 이정李楨, 1578-1607은 화원으로 호는 나옹懶翁이다. 그는 이상좌의 손자로 허균과 가까웠다. 명나라 사신 주지번이 금강산을 유람하면서 장안사에 그려진 그의 벽화를 보고 크게 감탄했으나 그는 불과 서른 살에 요절했다. 그래서 이 시대의 복구 작업은 주로 허주 이징虛舟 李澄, 1581-1674 이후이 도맡아 했다. 그는 왕족화가인 이경윤의 서자로 태어나 화원이 됐다. 화원이었지만 집안 배경 덕에 여러 문신들과 교류했고, 선조의 총애를 받았다. 그는 전쟁 통에 없어진 많은 그림을 다시 그렸다.

이인문 | 〈십우도十友圖〉(부분)
18세기, 종이에 담채, 127.3×56.3cm, 국립중앙박물관

1628년에는 정묘호란 때 분실된 석경石敬, 15세기의 산수화첩을 복원했다. 조광조의 집안에서 조광조의 시가 적혀 있는 난죽도 병풍이 임진왜란 때 불타 없어진 것을 1635년에 복원할 때도 이 징이 초청됐다.

이들 가운데 가장 늦게 출현한 김명국은 복구와 무관하게 활동했다. 개성적인 화풍으로 이름났으나 전쟁 이전의 면모를 크게 벗어나지는 않았다. 그가 많이 그린 것은 이미 있었던 절파 화풍의 그림이었다. 다른 점이 있다면 1636년과 1643년 두 번 에 걸쳐 조선통신사의 수행화원이 되어 일본에 다녀온 일이다. 이때 일본 사찰에 있던 선종인물화에 영향을 받아 달마도와 같 은 그림을 많이 그렸다.

이처럼 전후 재건 시대에 활동한 화가들에게는 아직 새로운 경향이 보이지 않았다. 대신 여러 조건들이 성숙되고 있었다. 첫 번째는 중국 강남에서 시작된 문인 취향 문화가 전래된 일이었 다. 명 중기 이후 중국경제가 활기를 띠면서 강남은 중국문화의 중심이 됐다. 특히 소주는 면직물 생산의 중심지로 막대한 부가 집중됐다. 이를 배경으로 소주에서 문인화를 대표하는 오파吳派 가 출현했다.

이와 별개로 소주의 부호들은 부를 과시하는 방편으로 문인 사대부들의 고상하고 우아한 생활문화를 모방했다. 이들은 넓은 저택에 운치 있는 정원을 조성했다. 곳곳의 정자에 옛 법첩이나

서화를 펼쳐 놓고 손님을 초대해 감상하곤 했다. 또 절기에 맞춰 이름난 시인, 문인들을 불러 시회를 열기도 했다. 물론 거처하는 곳에는 귀한 서적을 갖추거나 청동기, 도자기 등을 수집해 놓았다. 벽에는 거문고처럼 문인에게 어울리는 악기도 가져다 놓았다. 예부터 금기서화琴棋書畵, 즉 거문고, 바둑 그리고 서화는 문인을 상징하는 것들이었다.*

운치 있는 이런 생활은 쉽게 추종자를 낳았고, 16세기 후반 들어 강남 일대의 새로운 문화 트렌드가 됐다. 이 유행에 편승해 문인 취향의 생활방식을 상세히 소개하는 가이드북도 앞다투어 출판됐다. 도륭屠隆, 1543-1605의 『고반여사考槃餘事』나 문진형文震亨, 1585-1645의 『장물지長物志』와 같은 책이다. 여기에는 서화, 문방구, 향, 차, 악기부터 시작해 정원, 의복, 놀이기구 등 문인들의 일상생활에서 취미 활동에 이르기까지 상세한 내용이 수록돼 있다.

중국에서 사온 책을 통해 이런 경향을 일찍부터 알고 있던 허균은 화가 이정에게 한때 이런 부탁을 하기도 했다. "모름지기 산을 뒤에 두르고 시내를 앞에 둔 집을 그려주게. 온갖 꽃과 대나무 천 그루를 심어두고, 가운데로는 남쪽으로 마루를 터주게. 그 앞뜰을 넓게 하여 패랭이꽃과 금선화를 심어놓고, 괴석

* 아오키 마사루青木正兒, 『금기서화琴棋書画-동양문고東洋文庫 520』, 헤이본샤平凡社, 1990년

과 해묵은 화분을 늘어놓아 주시게. 동편의 안방에는 휘장을 걸고 도서 천 권을 진열하여야 하네. 구리 병에는 공작새의 꼬리 깃털을 꽂아놓고, 비자나무 탁자 위에는 박산향로를 얹어놓아 주게."*

그는 이런 바람 외에도 중국 문인 취향의 생활을 자기 식대로 취합, 정리해 『한정록閑情錄』을 펴냈다. 허균의 『한정록』도 그렇지만 이 시대에 수입된 여러 중국 저서는 문인 취향 문화를 소개하는 것들이 많았다. 문인 취향의 생활을 추종하는 분위기는 나중에 사회 전반에 문인화풍의 그림이 쉽게 수용되는 배경으로 작용했다.

두 번째는 소중화주의 제창을 통한 조선문화의 자각이다. 소중화주의는 치욕적인 정신적 상처로부터 조선 사대부들의 자존심을 되찾아주는 심리적 방어기제가 된 것이 사실이다. 그러나 다른 한편으로 조선문화를 직시해 그 가치를 재인식하는 계기가 됐다.

우선 이런 자각은 문학에서 새로운 시 운동인 진시眞詩 운동에서 시작됐다. 명은 건국 이후 몽골문화를 극복하는 과정에서 복고주의 경향을 보였다. 시도 당으로 돌아가 당시唐詩를 모범으로 삼았다. 이것이 고문사파古文辭派 운동이다. 고문사파의 시는

* 　　정민, 『미쳐야 미친다』, 푸른역사, 2004년

선조 때 전해져 크게 유행했다. 삼당三唐 시인이란 별명이 붙은 시인들까지 출현했다.

진시 운동은 이에 대한 반성에서 시작됐다. 당시가 아니라 마음에서 우러난 자기 시를 읊어야 한다는 운동이다. 이를 주도한 사람이 삼연 김창흡三淵 金昌翕, 1653-1722으로, 그는 진경산수화를 창안한 정선의 스승이다. 18세기를 풍미한 진경산수화는 시와 마찬가지로 이 같은 조선문화에의 자각에서 비롯됐다. 풍속화 역시 이 연장선상에 있었다.

세 번째는 그림이 문인 교양의 하나로 인식된 것이다. 이는 문인화론 이외에 명말과 청초에 많이 출판된 목판 화보집이 큰 영향을 미쳤다. 목판 화보집은 당시에 이름만 알려졌던 역대 유명 화가의 그림을 목판에 새겨 대량으로 찍은 것이다. 이는 말할 것도 없이 그림의 대중화에 공헌했다. 아울러 완물상지라는 이념적 제약도 어느 정도 완화시켰다. 그런 가운데 자유롭게 그림과 글씨를 감상하는 풍조가 생겨났다. 선조, 광해군 때 외교 일선에서 활약한 문장가인 이식李植, 1584-1647이 서화 감상에 대한 심경 변화를 고백한 글이 있다.

그는 1636년 성리학에 관한 유명한 문장을 뽑아 서예첩을 만들면서 서문에 이렇게 썼다. "나는 타고나기를 서예를 몰랐고 그런 이유로 더욱 즐기지 않았다. 고향 집의 네 벽은 다만 빈 벽만 있을 뿐 글씨는 하나도 걸지 않았다. 번거롭지 않아 오히려

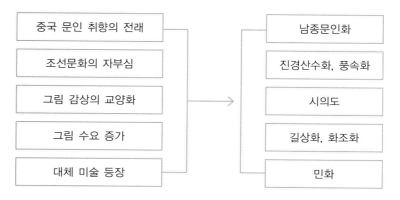

중국 문인 취향의 전래		남종문인화
조선문화의 자부심		진경산수화, 풍속화
그림 감상의 교양화	→	시의도
그림 수요 증가		길상화, 화조화
대체 미술 등장		민화

새로운 변화와 그림의 새 장르

좋다고 여기기까지 했다. 그런데 중년 들어 한가하게 주자 선생의 책을 읽던 중 서화에 대한 제발題跋, 제사와 발문이 많은 것을 보았다. 성현께서도 덕에 머물고 예에 노니는 가운데서도 사물을 감상하는 일을 싫어하지 않았음을 비로소 알게 됐다. 또한 이들을 품평하는 뜻이 고금의 우아하고 천한 것을 구별하는 데 있지 않고 때때로 그 사람됨과 문장을 나란히 거론하면서 거취를 저울질한 것에도 있음을 알게 됐다."*

그는 서화 감상의 근거로 우선 주자 선생을 끌어들였다. 그리고 감상을 통해 인격 수련에 관련된 사람 됨됨이를 평가할 수 있으며, 학문의 수준도 따져볼 수 있다는 식으로 서화 감상이 교

* 　유미나, 「중국시문을 주제로 한 조선후기 서화합벽첩 연구」, 동국대 대학원 박사논문, 2006년

양이 된다는 사실을 고백했다.

이처럼 그림도 교양의 하나라고 인식하게 되면서 그림을 보는 시각이 바뀌었다. 뿐만 아니라 수요도 크게 늘어났다. 이를 배경으로 그림을 그려 생활하는 직업화가들도 다수 등장했다. 도화서 화원과 무관한 이들은 임진왜란 이전에는 거의 존재하지 않았다. 몰락한 양반 출신의 현재 심사정玄齋 沈師正, 1707-1769이나 애꾸눈 화가로 유명한 호생관 최북 등은 이때 새롭게 등장해 활동한 직업화가이다.

그림 수요가 늘면서 그림 감상은 일반 시민에게까지 확대됐다. 이들은 자신의 수준에 맞는 그림을 요구했다. 그 과정에서 장식용 화조화나 현세의 행복을 기원하는 상징이 담긴 길상화가 다수 그려졌다. 훨씬 나중의 일이지만 상류층의 고급 미술 내지는 정통 미술을 손에 넣을 수 없는 사람들을 위해 값싼 소비용 그림인 민화도 등장했다.

후기의 개막

두 가지 기폭제, 화보와 여행

제반 조건이 갖추어지고서도 후기의 막이 열린 것은 17세기 말이 돼서야 가능했다. 이때 등장한 두 화가가 공재 윤두서恭齋 尹斗緖, 1668-1715와 겸재 정선謙齋 鄭敾, 1676-1759이다. 두 사람은 나란히 한 시대를 살았지만 가깝지 않았다. 이들이 살던 시대는 당쟁이 극심했다. 윤두서는 남인을 대표하는 해남윤씨 집안 출신이었고, 정선은 비록 집안은 일찍 몰락했지만 안동김씨와 인연이 깊은 노론이었다.

숙종 시절 남인과 노론은 엎치락뒤치락하는 정국 속에서 양측 모두 피해자가 속출해 화해할 수 없는 사이가 됐다. 윤두서는 셋째 형 윤종서尹宗緖가 당쟁에 휘말려 심문 중에 죽었다. 1697년의 일로 그의 나이 서른 살이었다. 이후 그는 관리의 길을 포기했다.

1668년	1세	해남 백련동 출생, 윤이석 양자 입적
1680년	13세	한양 명례방(현 명동)으로 이주
1682년	15세	전주이씨와 결혼(1689년 사별, 재혼)
1689년	22세	정5품 통덕랑 임명
1693년	26세	진사시 합격
1697년	30세	셋째 형 옥사
1704년	37세	〈유림서조도〉 등 부채 그림
1706년	39세	친구 이잠(이익의 형) 옥사
1713년	46세	해남 낙향
1715년	48세	전염병으로 타계

　　나중의 일이지만 정선은 정선대로 안동김씨 집안이 비극에 휘말리는 것을 목격했다. 정선의 스승 김창흡의 맏형인 김창집 金昌集이 1722년 남인정권 아래에 역모죄로 죽었다.

　　두 화가는 이렇게 사회적 입지가 달랐다. 뿐만 아니라 새 시대의 미술을 열어가는 지향점도 다른 모습을 보였다. 윤두서는 명 후반의 출판문화에 크게 영향을 받았다. 반면 정선은 그 무렵 의식된 조선문화에의 자각에 더 큰 영향을 받았다고 할 수 있다.

　　이들의 이런 경향에 결정적인 방향타 역할을 한 일들이 이 시대에 일어나고 있었다. 하나는 중국 화보의 전래였고, 다른 하나는 여행의 붐이었다. 윤두서의 집안은 증조부인 윤선도尹善道,

1587-1671 시대부터 가산이 크게 늘어났다. 그의 시대에 와서는 호남에서 몇 번째 부호로 손꼽혔다. 벼슬길을 포기했지만 집안에는 재산이 넉넉해 많은 책을 옆에 두고 독서에 몰두할 수 있었다. 아들 윤덕희尹德熙. 1685-1776는 부친의 독서에 대해 '문상이나 문병 이외는 밖에 나가시지 않았고, 손님이 방문해 오는 때에도 손에서 책을 떼시지 않았다'라고 했다. 또한 패관소설은 물론 중국과 조선의 지도에도 관심이 깊었다고 했다.*

윤두서가 소장한 중국책 가운데는 명말에 나온 화보집도 있었다. 조선 후기에 영향을 미친 중국 화보로는『고씨화보顧氏畵譜』(1603년 간행),『당시화보唐詩畵譜』(1620년경 간행),『십죽재서화보十竹齋書畵譜』(1627년 간행),『개자원화전芥子園畵傳』(1679년 간행) 등을 꼽을 수 있다. 이 가운데 윤두서는 특히『고씨화보』와『당시화보』를 소장하면서 영향을 받았다.『고씨화보』는 항주의 서화가 고병顧炳. ?-?이 편찬했다. 역대의 유명 화가 106명의 그림을 목판에 새기고 그 옆에 각 화가의 간략한 이력을 붙였다. 화가를 소개한 책은 이전에도 있었으나 그림까지 예시된 것은 이번이 처음이었다. 이 책이 선풍적인 인기를 끌면서 이후 우후죽순처럼 여러 화보집이 간행됐다.

『당시화보』는 이보다 조금 뒤에 소주에서 나왔다. 당나라

* 　박은순,『공재 윤두서』, 돌베개, 2010년

(위)『고씨화보』중「한간韓幹」항목의 삽화

(아래) 윤두서 | 〈유하백마도柳下白馬圖〉,《해남윤씨가전고화첩》

18세기 초, 비단에 담채, 34.3×44.3cm, 보물 제481호, 해남 윤씨 종가

유명 시인의 시를 추리고 시의 이미지에 걸맞은 그림을 곁들여 만들었다. 이 화보집은 시와 그림을 나란히 보는 재미가 있어 특히 큰 인기를 끌었다. 조선에서도 이름 높아 연행 사절의 서책 구입 목록에 단골로 오를 정도였다.

화보집은 목판이기는 했어도 그동안 볼 기회가 없었던 중국 그림을 조선에 소개해주는 역할을 했다. 더 나아가 그림의 모티프나 구도를 제공하는 좋은 자료가 됐다. 윤두서 그림 가운데 10여 점은 이들 화보에서 착상해 그린 것이다.

정선 역시 화보를 이용했다. 그는 『개자원화전』까지 구해 참고했다. 『개자원화전』은 화보 중의 화보라고 불렸다. 제아무리 초보자라도 이 책의 내용대로 따라 그리면 화가가 될 수 있을 정도였다. 예를 들어, 나뭇잎에는 수십 종의 예시가 실려 있었다. 나무도 유명한 화가들이 그린 사례가 품종별로 소개돼 있었다. 인물 묘사도 뒷짐을 지고 산책하는 모습, 바위에 기댄 모습, 두 사람이 술잔을 놓고 대화하는 모습, 말을 타고 가는 모습 등 수십 가지가 실려 있었다. 그림에 약간의 소질만 있다면 화보를 따라 해보며 화가의 길을 꿈꿀 만했다.

정선 그림에도 이를 이용한 것이 많았다. 그러나 무엇보다 인기가 높았던 쪽은 금강산 그림이었다. 금강산 그림은 이전에도 있었다. 윤두서 관련 기록에도 장인이 김명국의 금강산 그림을 손에 넣었다는 얘기를 듣고 여러 번 빌려 보기를 간청한 내용

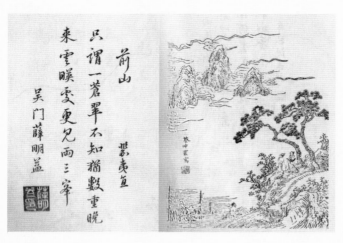

(위) 『당시화보』 중 배이직裴夷直의 시 「전산前山」
(아래) 『개자원화전』 제1집 산수보山水譜 중 〈인물옥우보人物屋宇譜〉 제25도

이 있다.

정선의 금강산 그림이 인기를 끌기 얼마 전, 조선뿐 아니라 세계는 외부 세상에 대한 호기심이 폭발하고 있었다. 서양에서의 여행 붐은 15세기 말 대항해 시대부터 일어났다. 동양에서는 그보다 조금 늦어 17세기 중반에 시작됐다. 명말의 여행가 하객 서홍조霞客 徐弘祖, 1586-1641의 영향이 컸다.

소주 출신인 그는 20년에 걸쳐 중국 대륙의 절반 이상을 여행했다. 안 가본 곳이라고는 동북 지방, 사천, 티베트, 서역 정도였다. 그는 방대한 양의 여행기인『서하객유기徐霞客遊記』를 남겼다. 이 책의 출판으로 중국의 여행 붐에 불이 지펴졌다. 이는 조선에도 전해졌다. 성호 이익星湖 李瀷, 1681-1763은 시의 한 구절에서 '서하객이라면 그 먼 곳까지 가보지 않았을까'라고 읊기도 했다.

이런 영향으로 18세기 들어 조선에도 여행 붐의 시대가 열렸다. 금강산뿐만 아니라 지리산, 한라산 그리고 멀리 만주까지 해당됐다. 직업화가 최북은 만주까지 여행했다. 그리고 1747년에는 자비로 일본통신사 일행을 따라 일본까지 다녀왔다. 물론 사신을 따라 중국에 가는 것도 유행이었다.

이 가운데 가장 인기 높은 여행지는 물론 금강산이었다.『열하일기』의 저자 박지원은 중국에 가기 전에 이미 평양, 묘향산, 속리산, 가야산, 단양 등 국내 여러 명승을 유람했다. 금강산은 29세 때인 1765년에 갔다. 친구들이 여비 100냥을 대주어 간 여

정선 | 〈단발령망금강산斷髮嶺望金剛山〉, 《신묘년풍악도첩》
1711년, 비단에 담채, 36.0×37.4cm, 국립중앙박물관

행이었다. 이때 데리고 갈 하인이 없어 곤란한 일이 있었다. 아들 박종채朴宗采의 글을 보면 박지원이 어린 여종에게 골목에 나가서 이렇게 소리치게 했다고 한다. "우리 집 작은 서방님의 이불 짐과 책 상자를 지고 금강산에 따라갈 사람 없나요?" 그랬더니 당장 장정 몇 사람이 나타나 이들 중 한 사람을 데리고 길을 떠났다고 한다.*

골목길에서 금강산을 따라갈 사람을 찾아도 단박에 지원자가 나설 정도로 금강산 여행은 붐이었다. 너무 많은 사람이 몰려 일부러 외면한 사례도 있었다. 강세황은 76세 때인 1788년에 처음 금강산에 가면서 이런 글을 남겼다. "이제 장사치, 걸인, 시골 할망구들이 줄을 이어 동쪽 골짜기를 찾는데, 저들이 어찌 산이 어떤 의미를 가진 줄 알겠는가. 다만 죽어서 나쁜 곳에 떨어지지 않는다는 한 마디 말에 마음이 끌렸기 때문이다. …… 중년에 간혹 사람들이 식량과 여비까지 준비해 권하는 사람도 있었지만, 나는 한 번도 가고자 하지 않았다. 속됨을 싫어하는 마음이 산을 좋아하는 것보다 앞섰기 때문이다."**

조선 후기를 개막한 윤두서와 정선의 활동 뒤에는 이처럼 중국 화보의 전래와 여행 붐이라는 새롭고 강한 자극제가 있었다.

* 박종채 지음, 박희병 옮김, 『나의 아버지 박지원』, 돌베개, 1998년

** 강세황 지음, 박동욱 · 서신혜 옮김, 『표암 강세황 산문전집』, 소명출판, 2008년

연행록 속의 미술 경험

윤두서와 정선에 의해 개막된 후기의 그림에서 또 한 가지 고려해야 할 사항이 있다. 중국에 간 연행 사신들이 보고 경험한 중국 본토의 그림이다. 사신들의 그림 경험은 전쟁 이전에도 있었다. 하지만 그 양과 수준은 극히 미미했다. 그러던 것이 윤두서, 정선 시대에 와서 후기의 흐름을 좌우할 정도로 큰 영향력을 보였다.

청은 건국 이후 명과 같이 외국인의 민간인 접촉을 정책적으로 금했다. 병자호란 이후 매년 사신이 갔지만 민간인 접촉은 제한적이었다. 조선관에서 일하는 서반이라는 하층 중국인들을 통해서 물건을 살 수 있었고, 사람을 만날 때도 이들이 따라다녔다.

정책도 정책이지만 조선 사신은 청을 중국의 새로운 지배자

로 인정하지 않았다. 여전히 중국대륙을 차지한 북방 오랑캐라고만 여겼다. 마지못해 공식적으로 대면할 뿐 사사로이 말을 나눌 상대로는 보지 않았다.

『열하일기』를 쓴 박지원에 따르면 사신들은 걸핏하면 '오랑캐의 운수 백년 가는 법이 없다'라고 말했다고 한다. 또 '중국 땅을 말끔히 청소하지 않고는 살아 돌아가지 않을 각오'라면서 비분강개를 앞세우기도 했다. 윗사람의 생각이 이랬던 만큼 짐꾼이나 마부들도 중국인을 가리키는 조선말이 '도이노음島夷老音'이라고 중국인들에게 가르쳐줄 정도였다.

이 금지령이 강희제康熙帝, 재위 1661-1722 말년부터 완화됐다. 강희제는 중국에서도 손꼽히는 성군이다. 그는 명의 잔존 세력을 척결하고 명실상부한 중국의 통일을 이뤄냈다. 또 여러 제도를 정비해 옹정, 건륭으로 이어지는 대번영의 기초를 쌓았다. 그런 자신감 때문인지 외국인의 민간인 접촉을 엄격하게 막지 않았다.

금지령이 완화되면서 사신들은 북경 시내를 견문할 기회가 생겼다. 북경의 골동시장인 유리창琉璃廠에서 책과 서화를 자유롭게 구할 수 있었고, 천주교 성당도 가볼 수 있었다. 이렇게 견문이 늘면서 여행기가 쏟아져 나왔다. 18세기에 쓰인 연행록만 112종에 이른다. 특히 『노가재연행록』(1713년), 『담헌연기』(1766년), 『열하일기』(1780년) 등은 베스트셀러처럼 많은 사람이 필사

해 돌려 읽었다.

이들 연행록에는 그림에 관한 여러 경험담이 실려 있다. 그중 가장 많은 것은 그림 장사를 만나 그림을 산 일이다. 또한 조선에서 보지 못한 그림에 대한 견문과 천주당을 방문해 서양 그림을 본 경험도 빠지지 않았다.[*] 이런 경험들은 모두 조선에 반영돼 적지 않은 영향을 미쳤다.

중국에서 그림 장사를 만나 그림을 보고 구입한 일은 상당수의 연행록에 등장한다. 사신들은 북경뿐 아니라 도중에 머문 작은 마을에서까지 그림 장수를 만났다. 이들 중에는 이름이 여러 차례 되풀이돼 보이는 사람도 있었다.

김창업의 『노가재연행록』에도 사신 일행이 동북 지방의 시골 마을에 도착했을 때 서화를 팔러 오는 사람들이 있었다고 했다. 그는 이때 "밤에 서화를 팔러 오는 자들이 많았다. 그들은 대개 수재들이었다. 그중에 (왕희지의) 난정서 묵본은 꽤 좋았으나, 부르는 값이 너무 비쌌다. 음중팔선, 화조첩, 산수화 족자는 모두 필치가 속됐고 당백호의 수묵산수, 범봉의 담채산수, 미불의 수묵산수는 다 가짜였다."라고 기록했다.

당백호唐伯虎는 명나라 화가 당인唐寅, 1470-1523, 자가 '백호'이다

[*] 신익철 · 임치균 · 권오영 · 박정혜 · 조용희 편역, 『18세기 연행록 기사 집성: 서적 · 서화편』, 한국학중앙연구원, 2014년

을 말하며, 미불米芾. 1051-1107은 북송의 문인 서화가이다. 범봉은 누구인지 알 수 없다. 수재는 지방향시 합격자를 말하는데, 이런 사람들조차 장사로 나서고 있었다. 이들이 팔러 온 것은 대개 가짜였다. 또 조선 사람들이 그림을 잘 모른다는 이유로 값을 호되게 부르기도 했다.

중국에 가기 전에 중국어 공부까지 했던 홍대용은 유리창 다음으로 큰 서화시장인 융복사에 구경 간 일을 적었다. 고금의 서화들을 빗살처럼 벌여 놓았는데 갑작스러워 제대로 감상할 수 없었다고 한다. 그리고 시험 삼아 값을 물으면 으레 속여서 몇 곱을 불렀다. 자기들끼리 하는 소리를 들으면 '저들이 무슨 서화를 알겠느냐'면서 속이려 했다고 한다.

많은 사람이 중국 서화 상인을 만난 만큼 이 시기에 중국 그림이 대거 조선에 들어왔다. 윤두서도 중국 그림 몇 점을 소장하고 있었다. 18세기를 대표하는 수장가인 김광국은 명청의 화가 28명의 그림을 37점이나 소장했다. 박지원은 청에 들어 많이 모사된 북송 화가 장택단張擇端의 〈청명상하도淸明上河圖〉를 7점이나 보았다고 했다. 이들 그림은 대부분 진위를 알 수 없었다. 하지만 당시만 해도 중국 그림을 직접 볼 수 있는 기회가 극히 적었다. 이를 감안하면 진위와 무관하게 이들이 적지 않은 영향을 미친 것은 사실이다.

연행록에서 그림 구입 이상으로 많은 내용이 새로운 그림에

심사정 |〈하마선인도蝦蟆仙人圖〉
18세기, 비단에 담채, 22.9×15.7cm, 간송미술관

대한 견문이다. 김창업보다 8년 뒤인 1720년에 연행한 이기지李器之, 1690-1722는 거간의 안내로 북경의 문인이자 수장가 집을 방문한 적이 있었다. 거기서 그는 원에서 명청에 이르는 그림 100여 점을 구경했다. 사지는 않았으나 돌아올 때 집주인이 그림 10여 점을 선물로 주었다. 조선 사신은 중국 사람을 만날 때 으레 청심환이나 부채를 가지고 갔다. 특히 청심환은 인기가 높았다. 그림은 그 답례인 듯했다. 이기지는 그중에 '선인仙人이 개구리를 희롱하는 그림은 필법이 참신했다'라고 적었다. 이기지가 본 그림은 두꺼비를 타고 다니는 신선 유해섬劉海蟾을 그린 작품이었다. 이를 본 적이 없던 그는 두꺼비를 개구리라고 했던 것이다. 18세기 중기에는 조선에 도석인물화가 크게 유행하면서 유해섬 그림도 자주 그려졌다.

연행록 기사와 관련해 흥미로운 내용은 미인도와 춘화이다. 이기지의 『일암연기一菴燕記』에는 북경의 어느 절에서 하룻밤을 보낸 일이 적혀 있다. 이때 중이 산수, 닭, 여인을 그린 병풍 세 개를 가져와 팔고자 했다. 이기지가 "미인도는 중에게 합당한 게 아니지 않소?"라고 하자 중이 답하길 "그렇기에 팔고자 합니다."라고 했다. 그는 값이 비싸 미인도를 사지 않았다. 하지만 이후 조선의 사정을 보면 상당수의 중국 미인도가 들어왔음을 알 수 있다.

고창 출신의 문인 황윤석黃胤錫, 1729-1791은 50년 넘게 쓴 일

김홍도 | 〈사녀도仕女圖〉

1781년, 종이에 담채, 121.8×55.7cm, 국립중앙박물관

기로 유명하다. 그 일기인『이재난고頤齋亂藁』에는 1778년 한양 성균관에 기숙할 때 중국에서 그린 미인도를 봤다고 적혀 있다. 또한 1786년 전의현감 시절에도 청주에서 만주 여인 그림 4폭을 선물로 받았다고 했다.*

조선에서 여인을 그린 것은 전쟁 이전에 거의 없었다. 계회 도 가운데 궁녀 몇몇이 그려졌을 뿐이다. 여인은 전쟁 이후에 비로소 그려졌다. 그렇지만 이들 역시 풍속 테마를 다루면서 그려진 게 대부분이다. 여인을 단독으로 그리는 일은 김홍도, 신윤복 시대가 돼서야 가능했다. 이 역시 중국의 영향을 빼놓을 수 없다.

춘화에 관련된 기록은 의외로 일찍부터 있었다. 1712년 겨울에 연행한 김창업은 북경에 도착하기 전 사류하沙流河라는 곳을 거쳤다. 이때도 그림을 팔러 온 사람이 있었다. 기록에는 이렇게 전한다. "수재 차림을 한 사람이 그림을 보자기에 싸서 하인에게 들려 왔다. 보자기를 막 펼치려고 할 때 갑군이 들어왔다. 그는 겁을 먹고 그림을 도로 말아 품에 넣었다. 그러자 마침 서장관이 들어와 문을 닫고 그림을 펼쳐 보게 했다. 그는 마지막에 화첩 하나를 더 내놓았다. 서장관이 펼쳐 보니 첫머리에 한 소년과 미인이 마주 앉은 그림이 있고, 그다음은 소년과 미인

* 　강신항 · 이종묵 · 강관식 외, 『이재난고로 보는 조선 지식인의 생활사』, 한국학중앙연구원, 2007년

전傳 김홍도 | 〈춘의도〉, 《운우도첩》
18세기, 종이에 수묵 담채, 28.0×38.5cm, 개인 소장

이 사랑의 유희를 나누는 장면이 있었다. 서장관이 더 보려고 하
는 것을 내가 웃으면서 '춘화입니다' 하였더니 서장관 역시 웃으
면서 그만두었다. 내가 그 사람을 보고 '그대는 수재입니까?' 하
고 물으니 그가 '그렇습니다'라고 답했다. 내가 '이미 성문聖門의
제자로서 어찌 춘화도를 품고 와 남에게 보이시오?'라고 말하니
그가 얼굴을 붉히며 그림을 싸가지고 가 버렸다."*

* 김창업 지음, 권영대 · 이장우 · 송항룡 공역, 『국역연행록선집 Ⅳ−연행일기燕行日記』, 민족
 문화추진회, 1976년

갑군은 사신단의 호위를 맡은 중국 군사를 말한다. 또한 성문의 제자란 유학자를 가리킨다. 김창업은 명분을 중시하는 노론 중에서 강경파였다. 그런 만큼 자기 절제나 금욕 정신이 철저했다. 글 속에는 금욕적인 유학자의 제지로 머쓱해 하는 서장관의 모습이 눈에 보이듯이 선명하다. 주자성리학을 신봉하는 조선 사신은 이를 애써 외면했지만 중국에서 춘화는 당시 매우 인기 있는 그림 중 하나였다.

홍대용은 유리창을 구경하면서 춘화 교습이 행해지는 것도 보았다. 그는 "동기창 서화는 매우 귀해 진적 병풍은 값이 은 100냥 이하로 내려가지 않는다."라고 했다. 그리고 "유리창의 서화 가게에 있는 것들은 모두 수준 이하였다. 게다가 음란한 그림이 많았는데, 배우는 소년들 또한 그런 그림을 그리면서 부끄러워하지 않았다."라고 개탄했다.

김창업이 외면하고 홍대용이 개탄한 춘화는 18세기 후반에 알게 모르게 조선에서도 그려졌다. 이들 그림에는 낙관이 없는 것이 보통이다. 오늘날 김홍도, 신윤복 등의 솜씨로 추정되는 춘화첩이 전한다.

그리고 중국에서의 그림 체험 중에 빼놓을 수 없는 것이 천주당의 서양 그림이다. 성당은 사신들의 단골 탐방코스였다. 박지원도 『열하일기』에서 천주당에 가 서양 그림을 본 내용을 남겼다. 박지원이 구경 간 성당은 선무문 안쪽의 남당이었다. 이는

안드레아 포초 | 〈성 이그나치오의 승리〉 천장화
17세기, 로마 성 이그나치오 디 로욜라 성당Chiesa di Sant' Ignazio di Loyola

조선관에서 멀지않은 곳에 있었다. 이 성당은 1730년에 일어난 북경 대지진 때 크게 파괴됐다가 건륭제의 하사금으로 1743년에 복원됐다. 성당 그림은 당시의 궁정화가였던 낭세녕郎世寧 · 주세페 카스틸리오네Giuseppe Castiglione, 1688-1766이 그렸다. 밀라노 출신의 낭세녕은 1715년에 북경에 도착해 1766년 북경에서 죽을 때까지 궁정화가로 활동했다. 그는 성당 천장화를 그리면서 자신이 젊은 시절 로마에서 본 안드레아 포초Andrea Pozzo, 1642-1709의 눈속임 기법을 그대로 사용했다.

　박지원은 이 그림을 보면서 사실적인 묘사에 감탄했다. "천장을 올려다보면 무수히 많은 어린아이가 채색 구름 속에서 뛰

노는데, 주렁주렁 공중에 매달려 내려오는 것 같다. 살결을 만져 보면 따듯할 것 같고, 살이 포동포동하게 찐 손마디와 종아리는 끈으로 잘록하게 묶어 놓은 것 같다." 그리고 그림을 보는 사람들이 "놀라 소리 지르며 떨어지는 어린아이를 받듯이 손을 뻗치게 된다."라고 하면서 포초의 기법에 대해서도 언급했다. 박지원은 당시 낭세녕의 존재를 알지 못했다. 그를 포함해 조선 사신 누구도 몰랐다.

이기지도 천주당에 갔었다. 서양 신부들은 조선 포교를 기대한 때문인지 친절하게 대했다. 하지만 그는 전날 중국인 거간이 가져온 서양 그림을 보고 감탄해 직접 천주당을 찾아갔던 것이다. 그는 예수회 신부 비은費隱을 만나 서양 케이크도 얻어먹고 그림도 3점을 선물 받았다.

비은은 오스트리아 출신의 자비에르 프리델리Xavier Fridelli, 1673-1743로, 이때 비은은 낭세녕 그림이라며 개를 그린 것을 보여주었다. 이기지는 이를 잘못 알아들어 '낭석녕郎石寧'이라고 적었다. 이들은 낭세녕은 알지 못했지만 서양 신부로부터 여러 번 선물로 서양화를 받았다. 이런 사정으로 조선에는 상당수의 서양화가 들어와 있었다. 이익은 『성호새설星湖塞說』에서 '근래 연행하는 사신들이 사온 서양화를 대청에 걸어 두는 일이 유행한다'라고 했다.

또 황윤석의 일기에도 서양화에 관한 내용이 여러 차례 보

작자 미상 | 〈투견도〉
18세기 후반, 종이에 채색, 44.2×98.2cm, 국립중앙박물관

인다. 그는 1767년 영월에 있을 때 엄찬이란 중인의 집에서 서양화 족자를 봤다고 했다. 그 뒤 서울로 올라온 1769년에도 장원서 본청에 서양화가 걸려 있었다고 했다. 장원서는 궁중의 정원을 관리하던 관청이다.

서양화 역시 당연히 영향을 미쳤다. 국립중앙박물관에 있는 〈투견도鬪犬圖〉는 서양화의 선 원근법과 색채 원근법이 구사된 조선 후기의 대표적인 서양풍 그림이다.

정선 등장의 의미

 후기의 막을 연 윤두서와 정선 두 사람은 모두 후배 화가들에게 좋은 모델이 됐다. 하지만 윤두서의 역할은 정선보다 간접적이며 다소 제한적이라고 할 수 있다.

 그는 주변 인물들이 잇달아 당쟁에 희생되면서 외부와의 교제를 거의 끊고 지냈다. 직접 그림을 가르친 사람은 아들 윤덕희 정도였다. 다른 화가들과의 교류는 거의 없었다. 그럼에도 불구하고 그는 이후의 그림 전개에 적지 않은 영향력을 발휘했다. 그것은 중국 그림에 대한 태도 때문이다. 윤두서가 살던 시대는 청의 강희제 후반에 해당한다. 이 무렵 중국문화는 전성기가 막 시작되고 있었다.

 세계적으로 중국 취향의 문화, 즉 시누아즈리Chinoiserie의 열

기가 시작되던 때였다. 유럽에서는 이 무렵 도자기를 통한 중국 문양이 유행했다. 일본에서도 중국문화를 추종한 나머지 두 글자 성姓을 중국처럼 한 글자 성으로 바꿔 쓰는 일까지 생겨났다.

조선 역시 연행 사신을 통해 중국의 새로운 문화가 전해지고 있었다. 윤두서는 직접 견문한 것은 아니지만 중국 서적을 통해 새로운 그림을 모색했다. 그는 중국의 정통 회화를 조선에서 실현하고자 했다. 조선이 중국과 그림의 이론을 공유하는 이상 중국에서도 평가받을 수 있는 정통 회화를 그려내는 것이 화가의 본령이라고 여겼다.

이런 태도가 후배 세대에 영향을 미쳤다. 그와 가까웠던 친구인 이잠李潛, 1660-1706, 이서李溆, 1662-1723 형제의 막내 이익 주변에는 심사정, 허필, 최북, 강세황 등의 화가가 포진해 있었다. 실제로 이들을 통해 중국화풍이 크게 유행했다.

반면 겸재 정선의 의미는 중국화풍과는 무관한 새로운 화풍, 즉 진경산수화를 창안한 데 있다. 고려와 마찬가지로 조선도 중국회화권의 영향을 받았다. 그림 재료부터 제작과 감상 이론에 이르기까지 모두 중국 것을 가져다 썼다. 그런데 정선이 나와 중국회화권의 절대적인 영향을 처음으로 넘어섰다. 그가 창안한 진경산수화의 발상은 중국 회화이론과 무관하다. 또 그의 금강산 그림은 사실적인 기법의 일종이라는 말로는 해석되지 않는다. 금강산의 실제 경치를 그렸지만 그 안에는 조선중화주의, 소

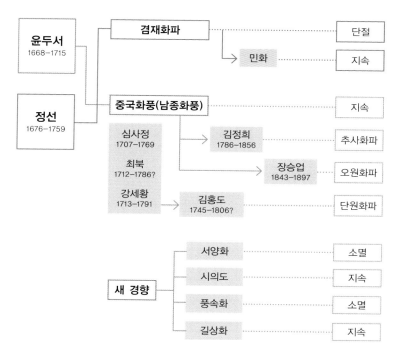

후기의 흐름

중화주의 같은 사상적 이념과 맥이 닿아 있다.

앞서 소개한 것처럼 이는 진시眞詩 운동과 연관이 깊다. 진시 운동은 당시唐詩의 틀에서 단어 몇 개를 바꾸어 읊조리는 풍조를 거부한 새로운 문학적 자각 운동이다. 마음에서 진정으로 우러나는 느낌, 감회, 심정을 시로 읊고자 했다. 이런 태도는 자연히 주변 사물에 대한 치밀한 관찰과 관심을 요구했다.

또 시를 짓기에 앞서 시적 감흥을 최대한으로 끌어올리기

정선 연보

1676년	1세	한양 순화방 출생
1689년	14세	부친 정시익 타계
1699년	24세	(이 무렵) 연안송씨와 결혼
1711년	36세	《신묘년 풍악도첩》 제작
1712년	37세	이병연 초대로 금강산 여행
1721년	46세	하양현감 부임
1727년	52세	인왕곡(현 옥인동)으로 이사
1733년	58세	청하(현 포항 지역)현감 부임
1740년	65세	양천현령 부임
1747년	72세	금강산 유람, 《해악전신첩》 제작
1759년	84세	3월 타계

위해 명승지나 사적지 등을 자주 찾았다. 이 운동의 주도자인 김창흡은 늘 전국을 유람했다. 금강산도 자주 갔고, 설악산 영시암에서는 아예 살기도 했다.

이렇게 금강산은 시에서 시작돼 진경산수화로 들어왔다. 정선 이전에도 금강산 그림은 있었지만 화풍이 달랐다. 정선은 금강산이란 대상에서 느낀 감흥과 묘사 사이의 균형을 최대한 긴장 상태로 유지하는 방법을 스스로 찾아냈다.

먼저 음양의 원리를 써서 색의 강약 대비를 극대화했다. 먹이 됐든 채색이 됐든 짙고 어두운 색과 밝고 환한 색을 강한 대

비로 구사했다. 이는 바로크 그림의 흑백 콘트라스트 효과처럼 강조하려는 부분에 저절로 시선을 집중시켰다.

또 묘사의 중심이 되는 대상이 단번에 눈에 들어오도록 과장된 표현을 썼다. 그리고 중심이 되는 대상 이외의 것들은 물이든 산이든 빠른 필치로 적당히 그렸다. 예를 들어, 〈장안사長安寺〉그림을 보면 절 앞 개울에 걸쳐 있는 돌 무지개다리는 어느 그림이든 크게 강조돼 있다. 또 돌기둥으로 된 산영루 역시 한눈에 들어오게끔 특색 있게 묘사했다. 무지개다리와 산영루는 장안사를 가본 사람이라면 누구나 머릿속에 간직하는 이미지이다. 그는 이들을 꼼꼼히 그렸다. 반면 주변의 숲과 개울, 봉우리 등은 먹과 채색, 호분으로 대강 그렸다. 이는 실제 모습과 큰 차이가 있지만 아무도 다르다고 느끼지 않는다. 시선이 무지개다리와 산영루에 집중되기 때문이다. 이것이 실제 모습을 그린 실경산수화와 정선의 진경산수화의 차이점이다.

정선은 정밀할 데는 정밀하게, 대충 그릴 곳은 대충 그려 그림 그리는 속도가 무척 빨랐다. 이를 두고 조영석은 "겸재 옹은 붓 두 개를 쥐고서 순식간에 그려냈다."라고 말했다. 또 화풍에 대해 '창윤蒼潤하고 재미가 있으니 이것이 원백元伯 그림의 정수'라고도 했다.*

* 최완수, 『진경산수화』, 범우사, 1993년

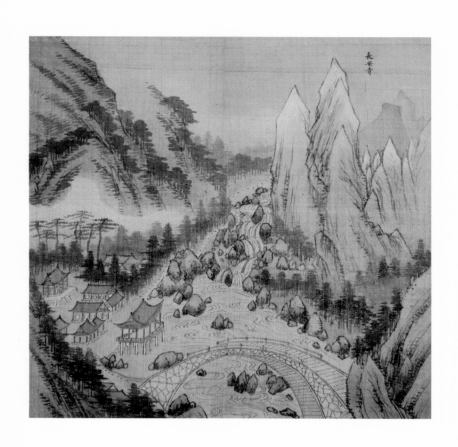

정선 | 〈장안사〉, 《신묘년풍악도첩》
1711년, 비단에 담채, 35.6×36.0cm, 국립중앙박물관

원백은 정선의 자이다. 창윤하다는 것은 먹색이 물기를 머금어 검푸르게 보이는 상태를 말한다. 이는 정선이 사용한 흑백 콘트라스트 효과의 특징을 제대로 가리킨 말이다. 재미가 있다는 것은 작은 등장인물이나 정교하게 그려진 건물 등에서 오는 시각적 흥미를 말한다.

그런데 먹과 색을 강하게 쓰는 것은 중국화론에 비추면 정통이 아니었다. 명 후반의 중국화는 문인화가 주류를 차지했다. 문인화풍의 그림에서는 선염이나 옅은 먹을 사용하는 담백하고 차분한 그림을 운치 있고 격이 높다고 여겼다.

나중에 서화 애호가 김조순金祖淳, 1765-1832은 이런 화론에 입각해 "(정선은) 말년에 그림 솜씨가 더욱 묘한 지경에 이르러서 현재 심사정과 함께 나란히 이름이 나 세상에서 겸현謙玄이라고 부르곤 했다. 그러나 그림의 아치雅致는 심사정만 못하다고도 했다."라는 평을 남겼다.

중국 그림에 익숙한 눈에는 아치가 부족할 수도 있다. 하지만 마치 실제 경치가 눈앞에 펼쳐지는 듯한 박진감을 주는 그의 그림은 금강산 여행 붐과 맞물려 큰 인기를 누렸고, 이와 더불어 그림 주문이 폭주했다. 현재 전하는 그의 금강산 그림만 100점 가까이 된다.

또한 그의 화풍을 모방하는 화가들이 많이 생겨났다. 시장을 상대로 한 직업화가는 물론, 도화서 화원 그리고 솜씨 있는

(위) 정선 | 〈화적연禾積淵〉
1742년, 비단에 담채, 32.2×25.1cm, 간송미술관
(아래) 윤제홍 | 〈화적연禾積淵〉
1812년경, 종이에 수묵, 26.2×41.4cm, 삼성미술관 리움

정선 화풍의 화가들

심사정	1707–1769	직업화가
김희겸	1710?–1763 이후	화원. 정선의 제자
강희언	1738–1784 이전	중인화가. 정선의 제자
김윤겸	1711–1775	문인화가. 김창업의 서자
최북	1712–1786?	직업화가
장시흥	1714–1789 이후	화원. 정선의 사숙
정황	1735–1800	직업화가. 정선의 손자
김응환	1742–1789	화원. 김홍도의 선배
정수영	1743–1831	문인화가
김홍도	1745–1806?	화원
김석신	1758–1822 이후	화원. 김응환의 조카
윤제홍	1764–1840 이후	문인화가

문인화가도 정선 화풍을 따라 그렸다. 정선이 등장함으로써 조선의 화가들은 역사상 처음으로 중국 그림을 제쳐 놓고 조선 사람이 그린 조선 화풍을 본떠야 할 모범으로 삼았던 것이다.

강세황 | 〈산수도山水圖**〉**
18세기, 종이에 담채, 22.0×29.5cm, 개인 소장

강세황의 역할

　정선과 달리 일찍 죽어 후세에 직접적인 영향이 적었던 윤두서의 회화 정신을 이어받은 사람은 강세황이다. 그는 생전에 중국화풍에 크게 경도됐다. 나아가 중국 정통 회화에 기초한 비평 활동도 적극 펼쳤다.

　강세황 시대에는 그림의 수요가 크게 늘고 있었다. 심사정, 최북 같은 직업화가들이 다수 활동한 것은 이런 배경 때문이다. 그림의 수요와 제작이 늘면서 그 내용과 가치를 평해줄 전문가가 필요했다. 강세황의 비평 활동은 어느 면에서 시대적 요구이기도 했다.

　비평이란 전문 지식에 더해 주관이 분명해야 한다. 거기에 본인의 그림 솜씨까지 더해지면 권위는 한층 높아지게 된다. 조

강세황 연보

1713년	1세	한양 남소문동 출생
1744년	32세	안산 이주, 이익 문하 출입
1757년	45세	개성 여행, 《송도기행첩》 제작
1763년	51세	〈균와아집도〉 제작 참여
1770년	58세	부안 여행(부안현감에 둘째 아들이 재임)
1773년	61세	영릉참봉 임명
1776년	64세	기로과 장원급제, 동부승지 임명
1781년	69세	호조참판, 어진 감독
1784년	72세	연행, 건륭제 천수연 참가
1788년	76세	금강산 여행(회양부사에 부임한 장남과 동행)
1791년	79세	1월 타계

선 시대를 통틀어 이를 모두 갖춘 사람은 드물었다. 그러나 강세황은 그림 평에만 그치지 않았다. 주변 화가를 리드하면서 자기 시대의 그림 방향도 이끌어 나갔다. 그가 이런 역할을 할 수 있었던 것은 무엇보다 뛰어난 자질 덕분이었다. 그는 어려서부터 글씨를 잘 썼고, 그림도 스스로 익혀 잘 그렸다. 그 위에 시도 능했다. 시와 글씨와 그림이 모두 수준급에 이른 이른바 시·서·화 삼절三絶이었다.

여기에 그림에 대한 전문 지식과 식견을 갖출 수 있는 환경의 혜택을 받았다. 첫째는 인적인 환경이다. 그는 윤두서의 인맥

을 이어받았다. 그렇게 된 데에는 이익의 역할이 컸다.

이익은 부친이 유배지에서 죽고 둘째 형마저 역적죄로 몰려 죽게 되자 가산을 정리해 안산으로 내려갔다. 잘 알다시피 그는 이후 안산에서 실학 연구와 저술에 매달렸다. 이익의 둘째, 셋째 형인 이잠과 이서는 모두 윤두서와 가까웠다. 이서의 아들은 윤두서 문하에서 배웠고, 또 윤두서의 아들 윤덕희는 어려서 이서에게 글을 배웠다.

소북파 집안 출신인 강세황은 30세 무렵 가세가 크게 기울었다. 예조판서와 한성부판윤을 지낸 아버지 강현이 실각한 뒤에 재기하지 못하고 죽었다. 또 큰형이 이인좌의 난에 연루돼 파직되고 유배형에 처해졌다. 그는 32세 때인 1744년 서울 생활을 접고 처가가 있는 안산으로 내려갔다. 처가는 남인의 명문 진주 유씨 집안이었다. 그는 안산에서 한 살 아래의 처남 유경종柳慶種, 1714-1784과 친구처럼 가깝게 지냈다. 처남은 이미 이익 문하를 출입하고 있었다. 이렇게 해서 강세황은 이익의 제자가 됐다. 또 그를 통해 윤두서의 인맥과 이어지게 됐다.

둘째는 독서 환경의 혜택이다. 강세황이 안산에 내려갔을 때 주변에는 이름난 장서가가 많았다. 강희제의 방금령防禁令, 바다로 나가지 못하게 막는 법령 완화로 연행 사신들의 서적 구입이 활발하게 됐다는 것은 이미 소개했다. 이를 통해 18세기 들어 조선에 여러 명의 대장서가가 출현했다. 소론계 인물이지만 윤두서

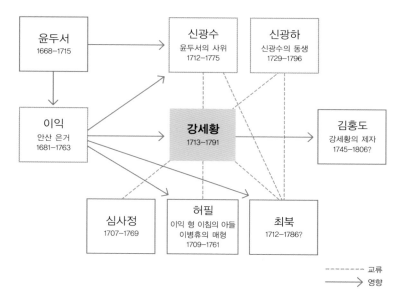

강세황의 주변 인물

와 가깝게 지냈던 이하곤李夏坤, 1677-1724은 고향 진천에 내려갈
때 장서 1만 권을 싣고 갔다고 해서 큰 화제가 됐다.

강세황 주변에서는 우선 이익이 수천 권의 장서를 자랑했
다. 이익의 부친 이하진이 연행하면서 구해온 책들이었다. 처남
집안도 장서로 유명했다. 유경종 집안에는 두 곳이나 만권루萬卷
樓로 불리는 서재가 있었다. 만권루는 만 권에 이를 만큼 장서를
자랑하는 서재를 말한다. 숙종 때 예조판서를 지낸 유명현柳命賢,
1643-1703의 경성당竟成堂은 만권루라 불렸다. 또 큰집에 해당하

(왼쪽) 심사정 | 〈산승보납도〉
18세기, 비단에 수묵 담채, 36.5×27.1cm, 부산광역시 시립박물관
(오른쪽) 강은 | 〈산수인물도山水人物圖〉, 『고씨화보』
명나라 1603년

는 유명천柳命天, 1633-1705 집안의 청문당淸聞堂 역시 그랬다.

강세황은 이익의 장서는 물론 처남 집안의 만권루를 통해 중국 최신 서적을 독파하며 비평가, 감식가로서 필요한 식견과 안목을 키울 수 있었다. 그리고 동시대 화가를 중심으로 16명 화가의 그림 66점에 그림 평을 남겼다.* 그의 그림 평은 대부분 그림 안에 직접 써넣은 것이다. 평이란 말로 하긴 쉬워도 글로 쓰기는 어렵다. 또 그림 안에 직접 적어 넣는 일은 더더욱 어렵다. 글씨에 자신이 없으면 불가능하기 때문이다. 그러나 강세황은 당시 유행하던 동기창 글씨를 빼어나게 잘 썼다.

그의 평은 가장 가깝게 지낸 심사정 그림에 대한 것이 가장 많다. 낱폭까지 합쳐 20점 가까이 남겼다. 그중 하나로 나무에 걸터앉은 노승이 바느질하는 모습을 그린 것도 있었다. 강세황은 여기에 "〈산승보납도山僧補衲圖〉이다. 『고씨화보』 중에 이것이 있는데 강은이 그렸다. 현재가 대략 그 뜻을 본떠서 이를 그렸다. 심히 기이하다."라고 썼다.

그는 심사정 그림의 유래가 어디인지를 정확히 알고 있었다. 『고씨화보』에 실린 명나라 화가 강은姜隱, ?-?의 그림이었다. 그는 이 둘을 비교하면서 심사정이 그 뜻을 살려 볼만하게 그렸다고 했다.

* 변영섭, 『표암 강세황 회화 연구』, 일지사, 1999년

김홍도 | 《서원아집도》 6폭 병풍(부분)

1778년, 비단에 담채, 각 폭 122.7×47.9cm, 국립중앙박물관

전傳 구영 | 〈서원아집도〉
명나라, 비단에 담채, 115.6×59.4cm,
국립중앙박물관

그림 위에 평론가의 요령 있는 글이 있으면 그림 가치가 높아지는 것은 당연하다. 강세황의 평은 그런 역할을 했다. 그는 심사정 외에 제자 김홍도 그림에도 많은 평을 남겼다. 그는 평소에도 김홍도를 매우 아꼈는데, 대폭 병풍《서원아집도西園雅集圖》에 극찬의 말을 적었다. "내가 이전에 본 아집도는 수십 점에 이르는데 그중에 구영이 그린 것이 첫째이고, 그 외는 변변치 않아 지적할 가치가 없다. 지금 김홍도의 이 그림을 보니 필세가 빼어나게 아름답고 구도가 적당하며 인물이 마치 살아 움직이는 듯하다. …… 구영의 섬약한 필치와 비교하면 이 그림이 훨씬 좋다. 이공린의 원본과 우열을 다툴 정도이다. 우리나라에 지금

강세황이 평을 남긴 동시대 화가들

정선	1676–1759	문인(노론)화가
조영석	1686–1761	문인(노론)화가. 정선의 후배
김두량	1696–1763	화원. 윤두서(남인)에게 수학
김희겸	1710?–1763 이후	화원. 정선의 제자
심사정	1707–1769	직업화가. 강세황과 교류
김윤겸	1711–1775	문인(노론)화가. 김창업의 서자
김덕성	1729–1797	화원. 김두량의 조카, 김홍도의 선배
변상벽	1730–1775	화원. 김홍도의 선배
김후신	1735–1781 이후	화원. 김희겸의 아들, 김홍도의 선배
강희언	1738–1784 이전	중인화가. 김홍도와 교류
김홍도	1745–1806?	화원. 강세황의 제자
이인문	1745–1824 이후	화원. 김홍도의 친구
김용행	1753–1778	문인(노론)화가. 김윤겸의 아들

이런 신필이 있으리라고는 생각지 못했다.”

　서원아집西園雅集은 북송 때 부마 왕선王詵, 1048-1104의 집에 소식, 미불, 이공린李公麟, 1049-1106 등 유명 문인이 모여 아치 있는 모임을 가진 것을 말한다. 이때 미불이 글을 짓고 이공린이 그림을 그렸다. 이후 이것은 문인들의 품격 있는 사교생활을 상징하는 화제의 하나가 됐다.

　명나라 말기에 문인 취향이 유행하면서 이를 소재로 유 · 무

김희겸 | 〈석국도〉

17-18세기, 종이에 담채, 25.1×18.8cm, 국립중앙박물관

명의 화가가 대량으로 그렸다. 강세황이 수십 점이나 봤다고 한 것은 이를 말한다. 김홍도 그림도 이와 같은 중국 모사본을 바탕으로 했다. 그런데 강세황은 그의 그림이 명의 유명 화가 구영 그림보다 더 뛰어나다고 평했다. 김홍도가 이를 그린 것이 34세 때이다. 강세황은 66세였다. 강세황은 이 글을 쓰기 두 해 전에 60세 이상을 대상으로 한 과거에서 수석 합격해 널리 이름을 떨쳤다. 따라서 그가 극찬한 김홍도 그림을 사람들이 어떻게 대했을지는 말하지 않아도 상상이 간다.

강세황은 평론 활동의 기준을 중국에서 찾았다. 18세기는 청 문화의 전성기였다. 그는 평소에 이런 중국문화를 실제 눈으로 보기를 꿈꿨다. 한때 '다음에는 중국에서 태어났으면 한다'라고 말하기도 했다. 그는 결국 72세 때인 1784년에 중국에 다녀왔다. 건륭제의 천수연, 즉 재위 50주년을 기념해 치러진 행사에 부사로 뽑혀 연행한 것이다.

강세황의 그림 평은 대부분 중국을 기준해서 평한 것들이다. 정선의 제자 김희겸金喜謙, 1710?-1763 이후이 그린 〈석국도石菊圖〉의 평도 그렇다. 그는 여기에 '원나라 사람의 운치가 있다'라고 했다. 문인화론에서 원나라 사람이라면 일반적으로 원말 사대가를 가리키는 말로 통한다. 예찬과 황공망 같은 원말 문인화가는 주로 산수화를 그렸다. 강세황이 원나라 사람이라고 한 것은 이들보다 앞선 문인화가 조맹부를 가리킨다. 그 역시 산수

화가 전문이다. 그러나 1701년에 나온『개자원화전』의「초충 화
훼보」에는 그의 초충도를 모사한 그림이 실려 있다. 강세황은
이 같은 해박한 지식을 바탕으로 그림을 평했던 것이다.

　　강세황 시대는 그림을 감상하는 쪽에서도 중국 기준을 권위
로 인정하던 때였다. 따라서 그의 그림 평은 주위를 사로잡았을
뿐만 아니라 화가들 역시 그의 권위에 따르게 했다. 강세황이 주
도한 이러한 그림 흐름은 19세기에 들어 추사가 등장하기 전까
지 계속됐다.

김홍도 그림의 유행

 김홍도 하면 누구나 떠올리는 그림들이 있다. 꼬맹이 하나가 훌쩍이고 있는 서당 그림이나 엿장수까지 흥이 난 씨름 그림이다. 그는 18세기 후반에 활동한 탁월한 풍속화가였다. 그로 인해 상상조차 못했을 조선 후기의 생활상과 풍습을 분명하게 떠올릴 수 있게 됐다. 하지만 그의 그림 전체를 놓고 보면 풍속화는 일부이다. 그는 훨씬 다양한 장르와 더 큰 영역에서 종횡무진활동했다.

 그는 풍속화에서 보듯이 인물을 그리는 데 뛰어났다. 이름난 사람들의 일화를 그린 고사인물도는 물론 신선, 부처를 그리는 도석인물도에도 명수였다. 또 당시의 화가라면 누구나 그렸던 산수화도 잘 그렸다. 더욱이 금강산을 그린 진경산수화는 탁월했

다. 화조화에도 타의 추종을 불허할 만큼 발군의 솜씨를 보였다.

그의 이런 활약은 당연히 주변에 큰 영향을 미쳤다. 영향을 넘어 추종하는 화가도 다수 등장했다. 그런 점에서 김홍도는 정선에 이어 조선 화가에게 있어 두 번째로 따라 그릴 만한 모범이 된 화가였다. 김홍도의 이런 높은 위상은 윤두서와 정선이 추구한 두 갈래의 그림 세계를 하나로 집대성한 데서 기인한다.

윤두서의 회화 정신이 강세황에게 전해졌다는 것은 이미 소개했다. 김홍도는 강세황에게 어려서부터 그림을 배웠다. 따라서 강세황의 중국 그림에 대한 태도는 물론 그가 맺어 놓은 인적

김홍도 연보

1745년	1세	중인 김석무의 아들로 출생
1751년	7세	이 무렵 강세황에게 수학. *17-18세에 화원
1773년	29세	영조 어진, 세손(정조) 초상 제작 참여
1774년	30세	사포서 별제
1776년	32세	〈군선도〉(국보) 제작
1784년	40세	안기(안동)찰방 부임
1788년	44세	영동, 금강산 사생(김응환과 동행)
1790년	46세	수원 용주사 불화 제작
1792년	48세	연풍(충북 괴산)현감 부임
1796년	52세	《병진년화첩》(보물) 제작
1806년	62세	이 해 사망 추정

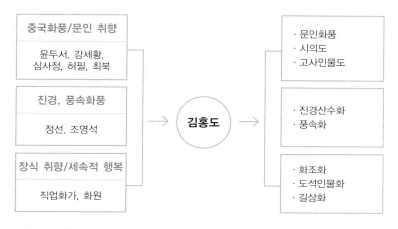

김홍도의 활동

네트워크도 고스란히 물려받았다. 1763년의 어느 화창한 봄날의 모임을 그린 그림이 그 증거이다. 모임은 균와라는 호를 쓰는 강세황의 친구 집에서 열렸다. 참가자 모두가 나무 그늘에 앉아 바둑을 두고 또 거문고를 뜯거나 퉁소를 불면서 하루를 즐겼다. 국립중앙박물관에 있는 이 그림에는 참가자에 대한 자세한 글이 곁들여 있다.

"책상에 기대어 거문고를 타는 사람은 표암(강세황)이다. 곁에 앉은 아이는 김덕형(미상)이다. 담뱃대를 물고 곁에 앉은 사람은 현재(심사정)이다. 치건을 쓰고 바둑을 두는 사람은 호생관(최북)이고, 호생관과 마주하여 바둑을 두는 사람은 추계(미상)이다. 구석에 앉아 이들을 지켜보는 사람은 연객(허필)이

심사정 외 | 〈균와아집도筠窩雅集圖〉

1763년, 종이에 담채, 113.0×59.7cm, 국립중앙박물관

다. 안석에 기대어 비스듬히 앉은 사람은 균와(미상)이며 균와와 마주하여 퉁소를 부는 사람은 홍도(김홍도)이다. 인물을 그린 사람 또한 홍도이고 소나무와 돌을 그린 사람은 곧 현재이다. 표암은 그림의 위치를 배열하고, 호생관은 색을 입혔다. 모임의 장소는 곧 균와이다."

이 모임의 인물을 그린 김홍도는 이때 19세였다. 본인 모습을 상투 차림으로 그려 이미 장가를 들었음을 밝혔다. 이때 스승 강세황은 51세였으며 심사정은 58세이고 최북은 52세, 허필은 55세였다. 강세황도 그렇지만 심사정과 최북 모두 장년의 나이로 왕성한 활동을 보인 때이다. 심사정은 당시 중국화풍의 최고 대가로 손꼽혔다. 최북도 최산수라는 별명이 있을 정도로 이름난 화가였다. 강세황의 절친한 친구 허필 역시 문인화가였다.

김홍도는 이처럼 강세황과 그 주변의 인물들과 교류하며 이들이 추구한 중국 문인화풍의 세례를 받았다. 문인화풍의 그림이란 어떤 특정한 테마를 그리거나 아니면 특정 기법을 사용한 그림이 아니다. 우선 그림 전체의 느낌이나 인상이 부드럽고 유연한 것이 특징이다. 그리고 그림 속에 문인들의 생각, 사상 등을 짐작해볼 수 있는 정취가 담겨 있다.

김홍도가 젊은 시절에 그린 산수화는 얌전하고 단정한 필치가 많다. 잎사귀 하나하나에서 지붕 기와 하나까지 꼼꼼하게 그렸다. 이런 조심스러운 화풍은 중년이 되면서 바뀌었다. 그는 40대

김홍도 | 〈수운엽출水耘饁出〉, 《행려풍속도병行旅風俗圖屛》
1778년, 비단에 담채, 90.9×42.7cm, 국립중앙박물관

에 두 번에 걸쳐 지방관에 임명됐다. 모두 어진 제작의 공로였다. 그는 지방관 생활에서 지방의 문인사대부들 그리고 인근 지역의 문인관료와 교유하며 문인 생활을 체득했다. 그리고 그를 통해 자신의 취향과 결합한 독자적인 화풍을 확립했다.

단원 화풍은 중앙에 주제를 모아 집중시키는 구도 감각이나 강약의 악센트를 넣은 빠른 필치 그리고 부드러운 담채 효과로 푸근한 정서 유도 등이 특징이다. 이런 모습은 40세 이후의 그림에서 현저하게 드러난다.[*]

또 그의 그림에는 조선적 정서가 탁월하게 묘사돼 있다. 이 정서의 뿌리는 당연히 정선까지 거슬러 올라간다. 정선이 1711년에 그린 금강산 그림 중에 백천교를 그린 게 있다. 송림이 무성한 백천천 계곡의 모습과 그곳을 즐기는 유람객을 함께 그린 그림이다. 그림 속의 유람객은 모두 도포에 갓을 쓴 차림이다. 주변에 서 있는 중들조차 조선 중의 고깔을 쓰고 있다.

조선 복식의 인물을 그림에 그린 것은 이것이 최초이다. 정선에 앞서 윤두서도 나물 캐는 여인 같은 풍속적인 그림을 그렸다. 그렇지만 인물은 조선 사람이 아니었다. 김홍도는 풍속화 속에 조선 사람의 모습을 있는 그대로 그리면서 한층 조선적 정서에 다가갔다. 그는 현재 알려진 것 이상의 다양한 테마를 그려

[*] 진준현, 『단원 김홍도 연구』, 일지사, 1999년

김홍도 | 〈백로횡답白露橫畓〉, 《병진년화첩》

1796년, 종이에 담채, 26.7×31.6cm, 보물 제782호, 삼성미술관 리움

인기를 끌었다. 강세황도 그에 대한 글에서 '사람이 살아가면서 날마다 하는 수천 가지의 일과 길거리, 나루터, 가게, 점포, 시험장, 연희장 등과 같은 것'을 그렸다고 했다. 그리고 '한번 붓을 대기만 하면 사람들이 다들 크게 손뼉을 치며 기이하다고 탄성을 질렀다'고 하면서 탁월한 묘사로 인기 높았던 사실을 밝혔다.

김홍도는 중국화풍과 정선 그림의 핵심만 종합한 것이 아니었다. 그는 세속화되어 가는 사회가 요구했던 그림에도 능통했다. 18세기 후반에 사회는 경제 발전과 더불어 과거의 권위가 무너지는 세속화 현상이 나타났다. 그리고 세속화된 사회가 요구하는 그림 역시 고답적인 산수화보다 오히려 장식적인 화조화나 장수 기원이 담긴 신선도를 선호했다.

감상용 화조화는 김홍도 이전부터 유행했는데, 심사정이 이미 크게 이름을 떨치고 있었다. 하지만 그는 중국화풍에 몰두했던 만큼 그가 그린 화조화는 어딘가 화보풍의 인상이 있었다. 반면 김홍도는 화조화에서도 조선적 정서를 느끼게 했다. 어디에서나 볼 수 있는 조선의 풍경을 배경으로 쓴 것이다.

이런 화조화에 못지않게 주문이 많았던 그림이 도석인물화였다. 신선은 장수, 부처는 행복을 빌 수 있는 대상이었다. 신불의 축복이란 과거에는 왕실이나 사회 상류층만이 바랄 수 있었다. 그러다가 경제 발전의 혜택이 사회 일반에까지 확산되면서 민간에서도 감상은 물론 기원의 뜻이 더해진 도석인물화를 요구

김홍도 |〈선동취적도仙童吹笛圖〉

1779년, 비단에 채색, 131.5×57.6cm, 국립중앙박물관

했다. 김홍도는 여기서도 탁월한 솜씨를 발휘했다. 이 시대에 그는 어느 누구보다도 많은 도석인물화를 그렸다. 그중에는 물론 일반 시민의 주문도 들어 있었다. 국립중앙박물관에 전하는 신선도 병풍은 중인 출신의 역관 이민식李敏埴. 1755-?이 부탁해 김홍도가 1779년에 그린 것이다.

김홍도는 이처럼 뛰어난 솜씨로 수많은 요청에 부응하며 인기 화가로 부상했다. 강세황은 그의 인기 정도에 대해 '그림을 구하려는 사람들이 날로 많아져 비단이 산더미처럼 쌓이고 재촉하는 사람들이 문을 가득 메워 잠자고 밥 먹을 겨를도 없을 지경'이라고까지 말했다.*

인기가 높았던 만큼 후배들은 물론 주변의 동료 화가들도 나서서 그를 추종했다. 나뭇가지를 그릴 때 가지 끝에서 줄기로 거꾸로 붓질을 하는 묘사법은 김홍도의 특기 중 하나였다. 이런 나무 묘사법, 즉 수지법樹枝法은 동갑의 화원화가인 이인문과 박유성朴維城. 1745-1816 이후도 나란히 흉내를 냈다.

또 그가 윤곽선 하나를 그린 뒤에 옅은 선으로 반복해 산의 입체감을 더한 묘사법은 후배 신윤복申潤福. 1758-1813 이후이 따라 그렸다. 부산 출신의 무관으로 그림을 잘 그렸던 변지순卞持淳. 1780 이전 - 1831 이후의 경우는 낙관을 가리면 김홍도의 그림으로

＊　　강세황 지음, 박동욱 · 서신혜 옮김, 『표암 강세황 산문전집』, 소명출판, 2008년

김홍도 화풍의 화가들

이인문	1745-1824 이후	화원. 동갑 친구
김득신	1754-1822	화원. 선배 김응환의 조카
이명기	1756-1813?	화원. 선배 김응환의 사위
신윤복	1758-1813 이후	화원. 선배 신한평의 아들
임득명	1767-?	중인화가. 규장각 서리
엄치욱	18C 후반-19C 전반	직업화가. 훈련도감 소속
변지순	1780 이전-1831 이후	중인화가. 부산 출신 무관
이재관	1783-1849	직업화가
이수민	1783-1839	화원
김양기	1792-1844 이전	직업화가. 단원의 아들
유운홍	1797-1859	화원
이한철	1812-1893 이후	화원
백은배	1820-1900?	화원
유숙	1827-1873	화원

착각할 정도로 비슷하게 그리기도 했다.

많은 화가들이 김홍도 그림을 따라 그린 것은 그의 인기에 편승하겠다는 생각도 있었을 것이다. 하지만 시대 자체가 조선 중화주의 위에 세속화 경향이 더해지면서 조선적 정서가 담긴 그림을 요구하고 있었다. 김홍도는 누구보다 시대의 요청을 정확하게 반영한 화가라고 할 수 있다. 그리고 그가 그려낸 조선적 정서에 대한 요구는 이후에도 계속되며 구한말까지 이어졌다.

아속의
교차 시대

미의 시대 개막

　　김홍도가 천재성을 발휘하며 많은 활동을 할 무렵, 사회에
는 전에 없던 새로운 유행과 경향이 생겨나고 있었다. 이는 다분
히 새로운 문화 계층의 등장과 관련이 깊다. 김홍도의 전성 시절
에 누구보다 중인 계층의 부상이 현저했다. 이들이 지금까지와
는 다른 성격을 보이며 문화의 새로운 주역이 됐다.

　　중인은 주로 서울에 사는 기술직, 사무직의 하급관리들을
가리킨다. 의원, 역관, 아전, 군교, 음양관, 화원, 사자관 등이 이
에 해당한다. 이들은 세습을 통해 비교적 안정된 생활을 누렸으
며, 일의 성격상 양반 사회와의 접촉이 잦았다. 그로 인해 자연
히 문화적 소양과 식견을 갖추면서 차츰 문화 생산과 소비의 주
요한 위치로 올라섰다.

이들이 지향하는 문화는 당연히 양반 사회가 독점해 누리고 있던 문인문화였다. 그중에서도 대표격인 시작詩作에 관심이 많았다. 시는 오래전부터 문인들의 사교와 교제의 중심이었다. 관리이든 재야문인이든 양반 치고 시를 짓지 못하면 어디 가서도 대접을 받지 못했다.

김홍도 시대에 들어 시를 짓는 풍조는 중인 사회까지 번져 유행했다. 중인 출신 시인도 다수 출현했다. 심지어 노비 시인까지 등장했다. 중인 출신 시인들의 시를 모아 최초로 중인 시집인 『해동유주海東遺珠』를 펴낸 홍세태는 원래 노비 출신이었다. 또 양반들의 시회에 초청을 받은 이단전李亶佃, 1755-1790은 천민 출신이었고, 정초부鄭樵夫, 1714-1789는 양평의 나무꾼이었다.

이렇게 시를 짓는 일이 유행하면서 중인들로만 이루어진 시회詩會가 다수 생겼다. 그 가운데 가장 유명한 것이 송석원시사松石園詩社였다. 이는 서울 인왕산 아래 옥계동에 살던 중인 시인 천수경千壽慶, 1757-1818이 맹주가 돼 만든 시회이다.

1786년에 만든 시사 취지문을 보면 '신분, 거주지, 취미가 같고 나이가 비슷한 동류들이 산수의 모임, 풍월로 기약하여 계를 맺었다'라고 돼 있다. 주요 멤버는 천수경을 비롯한 장혼, 김낙서, 왕태 등으로 이들 모두는 삼청동 일대에 살던 하급관리인 서리였다.

송석원시사는 해를 거듭할수록 성황을 이뤘다. 백전白戰을

열 때에는 수백 명이 참가하기도 했다. 백전이란 맨손으로 싸운다는 뜻으로 시인들이 글재주를 다투는 싸움을 말한다. 봄가을에 날을 잡아 회원이 아닌 사람도 초청해 시 솜씨를 겨루었다. 행사 뒤에는 입상한 시를 가지고 시집을 내기도 했다.

이것 말고도 송석원시사에서는 중인 시인들의 시를 모아 1797년에 『풍요속선風謠續選』을 펴냈다. 여기에는 중인 출신 화가인 최북과 김희겸의 시도 실려 있다.

송석원시사에는 운치 있는 규약도 있었다. 세 번 연속 장원을 하면 술 한 병을 가져와야 한다. 또 반대로 세 번 연속 꼴찌를 하면 벌주 두 병을 가져와야 한다. 규약에는 동인들이 정원이나 산수 간에 모여 노는 모습을 그림으로 그려 이야깃거리로 삼는다는 내용도 있었다. 실제 1791년의 어느 여름날 하루 동안 열린 시회에는 김홍도와 이인문이 초대돼 각각 그림을 그렸다. 이인문은 낮에 열린 시회를 그렸고, 김홍도는 달빛 아래 열린 시회모습을 그렸다.

이런 시작의 유행과 더불어 김홍도 시대에는 그림 수요도 전에 없이 크게 늘었다. 직업화가 외에 부업으로 그림을 그려 파는 사람까지 생겨났다. 김홍도보다 조금 선배이면서 가깝게 어울린 강희언姜熙彦, 1738-1784 이전은 운과에 합격한 관상감 주부 출신이었다. 그림 솜씨가 뛰어났던 그는 김홍도 주변의 화원들과 어울려 함께 그림 주문을 받았다. 부산의 무관 출신인 변지순

김홍도 | 〈송석원시사야연도松石園詩社夜宴圖〉

1791년, 종이에 수묵, 25.6×31.8cm, 개인 소장

김홍도 | 〈총석정叢石亭〉, 《을묘년화첩》
1795년, 종이에 담채, 23.7×27.7cm, 개인 소장

또한 부업으로 그림을 그렸다.

　그림 수요가 늘면서 이름난 소장가도 등장했다. 그중에 당연히 중인 출신 소장가도 있었다. 18세기 최대의 컬렉터로 불리는 김광국은 대대로 의원을 지낸 중인 집안 출신이다. 그는 국내는 물론 중국, 일본 그림까지 평생 260여 점의 그림을 모았다. 또 김홍도에게 신선도를 부탁한 역관 이민식도 "그림 좋아하는 것이 골수에 미쳤다."라는 평을 들었던 중인 컬렉터이다. 김홍도의 후원자로 유명한 부호 김한태金漢泰, 1762-1823도 역관 출신

의 컬렉터였다.* 현재 김홍도가 김한태에게 그려준 화첩이 전한다.

그림 감상 풍조는 김홍도 다음 세대가 되면 중인 계층을 넘어 노비층에까지 번져 간다. 19세기에 나온 야담집 『청구야담』의 「바가지匏器」에는 마음씨 착한 여종의 이야기가 수록돼 있다. 그녀는 자기 방을 서화로 장식해 놓고 쉴 때마다 이를 감상했다고 한다.**

시와 그림 감상에 이어 중인 사회에 퍼진 또 다른 문인 취향의 유행은 골동수집이었다. 이 역시 연행사절을 통해 조선에 전해졌다. 연행록에는 골동을 팔러 왔다는 상인 이야기가 여러 곳에 보인다. 박지원의 『열하일기』에도 들어 있는데, 그가 심양 성내에서 예속재藝粟齋란 골동 가게에 들어가 그 집 주인과 사귄 이야기가 나온다. 붙임성 좋은 가게 주인과 금방 친해지자 주인은 호리병, 술잔, 솥, 술동이 등을 꺼내 보여주었다. 모두 최근에 남경과 낙양에서 새로 만든 것이라고 했다. 그러면서 북경 유리창에 가더라도 '부디 가짜에 속지 말라'며 헤어질 때는 가짜를 구분하는 법까지 적어주었다고 한다.

또 박지원은 북경의 사신관 내부에서 골동 거래가 이뤄지는 일도 목격했다. 북경에 20여 차례나 온 경리담당 조명위라는 자

* 오주석, 『단원 김홍도─조선적인, 너무나 조선적인 화가』, 열화당, 1998년
** 이우성·임형택 편역, 『이조한문 단편집(중)』, 일조각, 1992년

가 자기 방에서 중국 상인에게 위탁받은 골동품을 펼쳐 놓고 사신 일행에게 팔았다는 것이다. 박지원은 그 방에서 도자기, 붓꽂이 등 다양한 골동품을 보았다. 비싼 것은 하나에 은 30냥이나 했고, 전체는 3,000냥쯤 될 것이라고 기록했다. 박지원은 그에 앞서 중국에서 간행된 『동의보감』 25권 한 질을 사고 싶었으나 값이 비싸 포기한 적이 있었다. 이때 중국판 『동의보감』 한 질의 값은 은 5냥이었다. 중국의 은 1냥은 약 30만 원 정도의 가치가 있다고 했다.[*]

김홍도 시대에 연행 사신을 통해 이처럼 값비싼 중국 골동품이 전해지고 있었다. 김홍도보다 조금 연하인 역관 조수삼趙秀三, 1762-1849 역시 중국을 6번이나 다녀왔다. 그는 글솜씨가 있어 어려서부터 보고 들은 이야기를 모아 『추재기이秋齋紀異』란 글을 남겼다. 주로 기생, 노비, 상인, 거지 등 도시 중하층민에 관한 이야기였다. 이 가운데 골동품에 빠져 전 재산을 탕진한 노인 이야기도 있다. 「골동노인古董老子」의 내용은 이렇다.

"서울 사는 손 노인은 원래 부자였는데 골동품을 좋아하기는 해도 감식안은 없었다. 사람들이 진품이 아닌 것을 속여서 비싼 값을 받아내는 일이 허다했다. 그래서 마침내 재산이 거덜이 났다. 그러나 손 노인은 자신이 속았다는 사실을 깨닫지 못했다.

* 박지원 지음, 김혈조 옮김, 『열하일기』, 돌베개, 2009년

빈 방에 홀로 쓸쓸히 앉아서 단계석 벼루에 오래된 먹을 갈아 묵향을 감상하고, 한漢나라 때 자기에 좋은 차를 달여 차향을 음미하며 몹시 만족해 '춥고 배고픈 것쯤 무슨 근심이랴'라고 했다. 이웃사람 하나가 그를 동정해 밥을 가져오자 '나는 남의 도움을 받을 필요가 없소' 하고 손을 저어 돌려보냈다."*

글 속에 보이는 단계석 벼루란 중국 광둥성 단계端溪 지방에서 나는 돌로 만든 것이다. 석질이 단단하고 치밀해 먹이 잘 갈리는 것으로 유명했다. 그러나 명나라 때에 이미 돌의 산출양이 줄어 가짜가 많이 만들어졌다는 사실이 박지원의 『열하일기』에도 나온다.

중국 골동의 수집 풍조는 손 노인뿐 아니라 상하 계층 모두에 크게 유행했다. 정조재위 1776-1800도 당시 이런 유행을 알고 매우 못마땅해 했다. 그의 저서인 『홍재전서弘齋全書』에는 이를 비난하는 글이 실려 있다. "근래 사대부들 사이의 풍조가 매우 해괴하여 반드시 우리나라의 틀에서 벗어나 멀리 중국인들이 하는 것을 배우려 한다. 서책은 물론이요 일상 집기에 이르기까지 모두 중국제를 써서 그것으로 고상함을 뽐내려 한다. 먹, 병풍, 붓걸이, 탁자, 청동 솥, 청동 술잔, 청동 술 단지 등 갖가지 기괴한 물건을 좌우에 펼쳐 두고 차를 마시고 향을 피우면서 고아한

* 조수삼 지음, 허경진 옮김, 『추재기이』, 서해문집, 2008년

강세황 | 〈청공도清供圖**〉**
18세기, 비단에 담채, 23.3×39.5cm, 선문대학교 박물관

태를 내려는 모습은 일일이 다 말할 수 없을 정도이다. 구중 깊이 앉아 있는 나로서도 그러한 풍문을 들었으니 낭자하게 이루어졌을 그 폐해는 말하지 않아도 알 수 있다."

당시 정조가 구중궁궐에 들어앉아서도 알 정도로 많은 물건들이 수입돼 오고 있었다. 정조는 '고상함을 뽐내고 고아한 태를 내려고 한다'라며 이를 비난했으나 내심은 사치 풍조를 염려해서였다. 정조 시대는 앞서 영조 시대와 마찬가지로 여러 번 사치금지령이 내려졌다. 사치나 물질적 욕망은 본성을 천리에 합치되도록 가꾸어야 하는 성리학 수양의 방해물이었다. 병자호란 이후 조선중화주의를 통해 도덕국가를 건설한다는 명분론이 더해지면서 이에 대한 규제가 한층 심해졌다. 문인사대부들은 외견상 완물상지라는 말을 늘 입에 달고 살았다. 그런 가운데 골동취미가 유행한 것이다. 이는 단순한 사치나 물질적 욕망에 빠져드는 문제에 그치지 않았다. 그보다 성리학적 이데올로기에 대한 도전에 가까웠다. 완고한 도덕주의나 도학주의에 대립되는 개인의 미적 취향과 개성을 인정받고자 한 것이다.

박지원보다 2년 앞서 북경을 다녀온 박제가朴齊家, 1750~1805는 『북학의北學議』를 썼다. 여기에 북경의 골동시장인 유리창과 융복사 시장을 견학하고 쓴 「고동서화古董書畵」란 글이 있다. 그는 "이곳에는 천하의 억만 재산이 모여 있으며 하루 종일 매매가 끊이지 않는다."라고 했다. 그리고 골동이 사람 사는 일에 무

익한 것만은 아니라고 덧붙였다. "혹자는 말하기를 '이것이 부富는 부이지만 백성의 생활에는 아무런 보탬이 없는 것이니 불태워 없앤들 무슨 손해가 있으랴'라고 한다. 그 말에도 일리가 있는 듯하지만 그렇지 않다. 푸른 산靑山과 흰 구름白雲은 결코 먹고 입는 것도 아니지만 사람들이 다 그것을 사랑한다. 만약 백성의 생활에 무관하다고 해서 어둡고 미련하게 청산과 백운을 좋아할 줄 모른다면 그 사람은 어떻게 되겠는가."*

박제가 역시 청산과 백운이 실용적이고 실리적인 게 아님을 알았다. 하지만 그와 같은 심미적 감각을 좋아할 줄 모른다면 어떻게 완전한 인간이 되겠는가라고 지적한 것이다.

이우성 교수는 논문 「실학파의 서화고동론」에서 박제가의 생각은 이제까지 진과 선의 세계에 갇혀 있던 조선에 감성이 주관하는 미의 세계가 따로 있음을 인식하고 그를 주장한 것이라고 해석했다. 그와 동시에 '성리학으로부터 문학과 예술의 해방을 약속한 것'이라고 풀이했다.**

김홍도가 활동한 조선 시대 사회에는 완고한 성리학의 세계와는 별개로 서화 골동수집으로 대표되는 취미와 취향의 세계, 즉 미의 세계가 이처럼 새롭게 열리고 있었다.

* 박제가 지음, 이우성 옮김, 『북학의』, 한길사, 1992년
** 이우성, 『한국의 역사상』, 창작과 비평사, 1982년

시의도의 확산

　시가 크게 유행한 시대에 시를 그림으로 그리는 시의도詩意
圖가 유행했다. 시의도는 시에 담겨 있는 뜻이나 이미지를 그림
으로 그린 것을 말한다. 하지만 여기에는 몇 가지 조건이 필요하
다. 우선 그림 안에 시구가 적혀 있어야 한다. 김홍도 시대에는
시 전체보다 그림과 연관되는 한두 구절을 적는 경우가 대부분
이었다. 그렇다고 아무 시나 대상이 된 것은 아니었다. 많은 사
람이 알고 있는 유명한 당시唐詩나 송시宋詩가 많이 쓰였다.

　당연한 이야기이지만 그림과 시의 내용이 일치해야 했다.
그림을 그려놓고 적당한 시구를 적어 놓은 것은 시의도가 아니
다. 그림을 그리기에 앞서 먼저 시구가 정해져야 한다. 그래야만
그림의 내용과 시가 일치하게 된다. 이런 성격 때문에 시의도는

시와 그림을 동시에 즐길 수 있는 그림이 됐다. 따라서 시를 필수로 여기는 문인 취향의 문화 속에 자연스럽게 확산됐다.

시의도가 문인 취향의 문화와 연관이 깊은 것은 사실이지만 중국에서 맨 처음 그려질 때는 달랐다. 문인사대부 사이의 문화가 아닌 궁정 문화를 배경으로 탄생했다. 남송 궁정에서 마원馬遠, 1165?-1225?, 마린馬麟, ?-? 등 화원화가가 황제와 황후의 명에 따라 시의 이미지를 그림으로 그린 데서 시작됐다. 그런 점에서 최초의 시의도는 궁정에서 즐긴 색다른 그림 감상법의 하나였다고 할 수 있다.

시의도는 이후 맥이 끊겼다가 명 후기에 되살아났다. 문인 취향의 문화가 꽃을 피우면서 부활했다. 조선에는 이보다 조금 늦게 실물 그림과 『당시화보』 등을 통해 전래됐다.

시의도가 조선에서 그려진 것은 17세기 후반부터이다. 인조의 셋째 아들로 9번이나 북경사절을 다녀온 이요李㴭, 1622-1658가 그린 시의도가 전한다. 이후 몇몇 문인화가들도 그렸으나, 본격적으로 주목을 받게 된 것은 역시 후기를 개막한 주인공인 윤두서와 정선에게서 비롯된다.

윤두서가 그린 시의도는 4점이 있다. 반면 진경산수화를 주로 그린 정선은 의외로 많은 시의도를 남겼다. 시의도 22점으로 된 화첩을 제외하고도 30점 가까이 남아 있다. 전하지는 않지만 유명 컬렉터 김광국의 수집품에 왕유 시를 가지고 그린 것도

정선 | 〈산월도〉
18세기, 비단에 담채, 28.0×19.7cm, 개인 소장

8점이 있었다는 기록이 남아 있다.

시의도는 그림만 잘 그려서는 안 된다. 우선 시를 이해해야 한다. 그리고 시가 읊는 이미지를 포착할 수 있는 감각이 있어야 한다. 거기에 문학적 상상력을 시각화하는 능력도 필요하다. 과거의 화가들은 주로 화본畫本에 의존해 그림을 그렸다. 이를 고려하면 상상력을 시각화하는 일은 시의도가 요구한 새로운 능력이었다. 물론 그림에서도 어느 수준 이상의 인물 묘사 솜씨가 뒤따라야 했다.

정선의 진경산수화는 중심이 되는 경치를 극대화해 그린 것이 특징이다. 이는 시의도에서도 가장 특징적인 시적 이미지를 포착하는 데 유용하게 쓰였다. 그는 물론 점경인물點景人物, 즉 작게 그린 인물에도 뛰어났다.

그의 그림 〈산월도山月圖〉는 이런 솜씨가 여실히 드러난 시의도이다. 제목처럼 희고 둥근 달 하나가 산 위에 그려져 있다. 산등성이 아래는 여백으로 남겨 마치 안개에 감싸인 것 같은 느낌이 들도록 했다. 그 밑에는 나귀에 올라앉은 나그네가 길을 가고 있다. 채찍을 들어 길을 재촉하면서도 몸을 돌려 집 부근을 바라보는 모습이다. 그림에는 '산월효잉재山月曉仍在'라고 적혀 있다. 이는 '산 위의 달이 새벽에도 여전히 떠 있다'라는 뜻이다. 왕유의 동생인 왕진王縉, 700-781이 읊은 「별망천별업別輞川別業」의 한 구절이다.

山月曉仍在　산 위의 달 새벽하늘에 여전하고
林風涼不絶　숲속 서늘한 바람 멈추지 않네
慇懃如有情　은근한 정 아직 남아
惆悵令人別　떠나는 이 마음 슬프게 하네

시는 왕진이 형의 망천 별장을 새벽에 떠나면서 애틋한 마음을 담아 읊은 것이다. 숲속의 서늘한 바람까지는 알 수 없지만 희뿌연 새벽의 박명薄明 사이로 산 위의 달이 떠 있다는 내용은 그림과 일치한다. 뿐만 아니라 이별을 아쉬워하는 느낌 역시 나귀를 탄 주인공이 뒤를 돌아보는 모습으로 재현돼 있다.

정선은 이처럼 탁월한 시의도 능력을 지녔으나 본격적인 시의도의 시대는 그의 다음 세대부터 열렸다. 이 시대에 시의도 유행을 앞당긴 화가는 심사정, 최북, 강세황 등이다. 심사정이나 최북은 모두 강세황을 중심으로 교류했던 중국파 화가라고 할 수 있다. 이들이 그린 시의도는 각각 10점 이상씩 전한다. 강세황의 경우는 30여 점이나 된다.

하지만 이들은 중국화풍에 경도된 화가들로 산수화가 특기였다. 제아무리 시의 이미지를 잘 포착했다 해도 대화면의 산수화 속에서는 표현해내기가 쉽지 않았다. 실제로 이들 그림에 정선 그림처럼 시와 이미지가 잘 조화를 이루는 것들은 많지 않다.

18세기 후반 들어 시의도의 대표 화가는 역시 김홍도였다.

김홍도 | 〈세마도〉
18세기 후반, 종이에 담채, 22.0×31.8cm, 개인 소장

그는 풍속화에서 보인 인물 묘사 외에 시의 이해 정도나 이미지의 시각화 등 여러 부분에서 탁월했다. 그가 그린 시의도는 70점 가까이 전한다. 대부분이 풍속화를 보는 듯이 흥미롭다. 그의 그림 〈세마도洗馬圖〉도 마찬가지이다. 집 밖 연못에서 말을 씻기고 있는 모습을 그렸다. 그런데 말을 씻기는 사람은 상투가 아닌 탕건 차림이다. 적혀 있는 시구는 '문외녹담춘세마 누전홍촉야영인門外綠潭春洗馬 樓前紅燭夜迎人'이다. 이는 '봄에는 문 앞 푸른 못에 말을 씻기고 밤에는 누대에 촛불 켜고 객을 맞이하네'라는 의미이다. 왕유 다음 세대의 시인인 한굉韓翃. 719-788이 읊은 「증이익贈李翼」의 한 구절이다.

王孫別舍擁朱輪　왕손의 별장이라 주칠 마차 늘어섰지만

不羨空名樂此身　헛된 이름 바랄쏜가 이 한 몸 즐길 뿐

門外碧潭春洗馬　봄에는 문 앞 푸른 못에 말을 씻기고

樓前紅燭夜迎人　밤에는 누대에 촛불 켜고 객을 맞이하네

한굉은 이 시를 당 태조 이연의 손자인 이익에게 바쳤다. 황족을 위한 시인만큼 칭송하는 내용이 주를 이룬다. 권력 때문에 사람들이 몰려들지만 욕심 부리지 않고 마음 맞는 사람들과 술잔이나 기울이는 태도가 보기 좋다고 했다. 시의 내용대로라면 그림 속 인물은 당연히 신분이 높은 사람이다. 김홍도가 탕건을 쓴 모습으로 그린 것은 시를 잘 알고 있었기 때문이다.

원시의 '문외벽담門外碧潭'과 그림 속의 '문외녹담門外綠潭'은 뜻으로 별 차이가 없다(그는 간혹 시구를 한두 글자 틀리게 적은 경우가 있었다). 그는 푸른 연못을 직접 그리지 않고 상상력을 발휘해 연못가에 버드나무를 그려 넣었다. 버드나무 그림자가 물에 비쳐 연못이 푸르게 보인다고 한 것이다. 무릎을 칠 만한 문학적 상상력이다.

이처럼 그의 시의도는 매우 인기가 높았다. 실제 그의 인기 정도를 말해주는 그림이 있다. 왕유의 시 「종남별업終南別業」을 대상으로 한 시의도이다. 이 시 가운데 '행도수궁처 좌간운기시行到水窮處 坐看雲起時'라는 구절을 그린 그림이 현재도 5점이나

전한다. 시구는 '물길 시작되는 곳까지 걸으며 구름 이는 것을 가만히 바라보네'라는 뜻이다.

中歲頗好道　중년에 도를 자못 좋아해

晚家南山陲　만년에 종남산 기슭에 집을 마련했네

興來每獨往　흥이 일면 홀로 길을 걷고

勝事空自知　좋은 일은 그저 나만 알 뿐

行到水窮處　물길 시작되는 곳까지 걸으며

坐看雲起時　구름 이는 것을 가만히 바라보네

偶然値林叟　어쩌다 산골 노옹을 만나면

談笑無還期　이야기 나누다 돌아갈 것도 잊는다네

시는 중년에 불교에 심취한 왕유가 종남산 아래에 별장을 지은 뒤 읊은 것이다. 세상에 대한 욕심을 버리고 자연에 순응해 살려는 마음을 노래했다. 조선의 문인사대부들은 은거 생활의 예찬을 담은 이 시를 특히 좋아하고 애송했다. 5점이나 전하는 것은 그만큼 주문이 많았다는 사실을 말해준다.

이 무렵 이처럼 반복해 그려진 인기 높은 시구가 또 있었다. 당나라 시인 최국보崔國輔, 8세기 중반 활동의 시 「소년행少年行」에 나오는 '장대절양유 춘일노방정章臺折楊柳 春日路傍情'이다.

김홍도 | 〈고사관송高士觀松〉
18세기 후반, 종이에 담채, 29.5×37.9cm, 개인 소장

遺卻珊瑚鞭　산호 채찍 어딘가 잃어버렸더니

白馬驕不行　흰 말이 뻗대고 나가질 않네

章臺折楊柳　장대의 버들가지 꺾어 드니

春日路傍情　봄날 길가의 춘정이로다

장대는 당나라 때 유흥 주점들이 몰려 있던 장안 서쪽의 누 대이다. 이곳의 주점 여인들은 낮이면 버드나무 가지를 꺾어 길 가는 손님들에게 주면서 가게를 소개했다고 한다. 시는 그곳을 단골로 출입하던 한량을 묘사한 것이다. 김홍도도 이를 그렸지 만, 그에 앞서 윤두서와 정선 시대부터 그려졌다. 그리고 김홍도 의 동료인 이인문은 물론 후배 신윤복, 아들 김양기 등도 이 시 의도를 그렸다.

'춘일노방정' 시구의 시의도가 특히 인기 높았던 것은 18세 기 후반에 들어 도시의 유흥문화가 번성했던 것과 관련이 깊다. 시의도는 시의 시대를 전제로 한 그림이지만 한편으로는 이처럼 시대상도 반영했다.

시의도의 높은 인기에 따라 많은 화가들이 시의도를 그렸 다. 강세황 이외에 이인상李麟祥, 김윤겸金允謙과 같은 문인화가 도 시의도를 그렸다. 화원이나 직업화가는 말할 것도 없고 중인 출신의 재야화가라 할 수 있는 강희언, 변지순도 시의도를 그렸 다. 하지만 화가라고 해서 모두 시의도를 잘 그린 것은 아니다.

古松流水館
遊人

이인문 ㅣ 〈소년행락〉
18세기, 비단에 담채, 27.5×21.0cm, 간송미술관

그림 솜씨, 문학적 상상력도 요구됐지만 무엇보다 글씨 솜씨가 있어야 했다. 김홍도는 화가 중에서도 필치가 유려한 것으로 이름 높았다.

김홍도의 친구 이인문은 산수화에 뛰어난 솜씨를 보였지만 글씨를 잘 쓰지 못했다. 그래서 그림에 호만 적어 놓은 것이 많다. 그가 그린 〈소년행락少年行樂〉도 내용상 최국보 시를 그린 그림이지만 글귀가 보이지 않는다. 또 김홍도, 신윤복과 나란히 3대 풍속화가로 손꼽히는 김득신金得臣, 1754-1822도 시의도는 두어 점 밖에 전하지 않는다. 그 역시 글씨를 잘 쓰지 못했다. 글씨에 자신이 없는 화가들은 글씨 솜씨가 뛰어난 사람과 짝을 이루어 시의도 인기에 부합하기도 했다.

시의도는 이처럼 18세기 들어 풍속화와 나란히 인기 높았던 그림이었다. 하지만 성격은 정반대였다. 풍속화는 어느 의미에서 사회 상류층의 관심에 부응한 그림이라고 할 수 있다. 그린

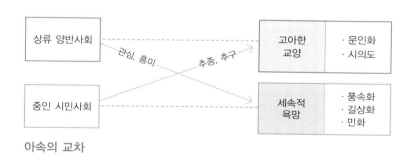

아속의 교차

사람은 화원, 직업화가였지만 서민들의 생활상이나 풍습을 담은 그림의 주된 감상 계층은 문인사대부 등 상류층이었다.

반면 시의도는 상하가 모두 즐겼지만 한편으로는 문인 취향의 문화를 선망하는 중인 계층에서 요구한 문아文雅한 그림 세계였다고 할 수 있다. 이처럼 시의도는 세속화 사회와 함께 아속雅俗이 교차하는 시대에서 상류층 문화를 선호하는 분위기 속에 널리 그려졌다.

산정일장도의 유행

　시의도가 유행한 시기에 문인 취향을 이유로 인기를 끌었던 그림이 또 있다. 이른바 '산정일장도山靜日長圖'라는 제목이 붙은 일련의 그림이다. 산정일장이란 '산은 고요하고 해는 길다'라는 뜻이다. 이는 시 구절처럼 보이지만 그렇지 않다. 북송의 문인 당경唐庚. 1070-1120 혹은 1071-1121이 읊은 시「취면醉眠」에 나오는 시어를 하나로 합쳐 만든 말이다.

　당경의 이 시는 남송의 문인 나대경羅大經. 1196-1242이 지은 『학림옥로鶴林玉露』라는 수필집에 인용돼 있다. 이 책은 나대경이 견문한 것과 문학 평론을 주로 쓴 글이다. 글 가운데 여러 곳에 유명 인사들의 말과 시가 인용돼 있다. 전체가 18권이지만 각각의 글에는 별도의 제목이 붙어 있지 않다. 그래서 당경의 시로

鶴林玉露

羅鶴林曰唐子西詩云山靜似太古日長如小年余家深山
之中春夏之交蒼苔盈階落花滿徑門無剝啄松影參差
禽聲上下午睡初足旋汲山泉拾松枝煮苦茗啜之隨意
讀周易國風左氏傳離騷太史公書及陶杜詩韓蘇文數篇從容步山徑撫松竹與麋鹿共偃息於
長林豐草間坐弄流泉漱齒濯足既歸竹牕下則山
妻稚子作筍蕨供麥飯欣然一飽弄筆窓間隨大小
作數十字展所藏法帖卷軸縱觀之興到則吟
小詩或草玉露一兩段再烹苦茗出步溪邊邂逅
園翁溪友問桑麻說粳稻量晴較雨探節數時相與劇談
一晌歸而倚杖柴門之下則夕陽在山紫綠萬狀變幻頃刻
恍可人日牛背笛聲兩兩來歸而月印前溪矣味子西此
句可謂妙絕然此句之妙惟識其妙者知之
馳騖於聲利之場者但見滾滾馬塵匆匆駒隙影耳烏知此
句之妙哉人能真知此妙則東坡所謂無事此靜坐一日
是兩日若活七十年便是百四十豈不大得便宜乎

시작되는 글 역시 제목 없이 권4에 실려 있다.

산정일장도 계열의 그림이란 이처럼 당경의 시로 시작되는 『학림옥로』의 글 한 편을 그림으로 그린 것을 말한다. 즉 문장을 대상으로 한 그림이다. 중국에서 유명한 문장을 가지고 그림으로 그린 것은 매우 오래됐다. 가장 오래된 그림으로 손꼽히는 〈낙신부도洛神賦圖〉는 삼국시대 조조의 아들 조식이 지은 「낙신부」를 그린 것이다.

이후에도 수많은 문장이 그림으로 그려졌다. 북송의 소식이 지은 「적벽부」는 조선 전기의 안견이 그리기도 했다. 또 선조 때 전해져 후기 그림 전개에 영향을 미친 주지번의 《천고최성첩》에도 중장통의 「낙지론」, 도연명의 「귀거래사」, 왕유의 「도원행」, 범중엄의 「악양루기」, 구양수의 「추성부」, 소식의 「이군산방기」 등의 유명 문장을 가지고 그린 그림이 들어 있다.

김홍도 시대에 유행한 산정일장도 계열의 그림도 문장을 그린 그림이란 점에서 이들과 일맥상통한다. 하지만 다른 점이 하나 있는데, 시의도의 시대였던 만큼 시의도 형식을 빌려 감상의 재미를 더했다.

이 시대에 유행한 산정일장도를 소개하기에 앞서 글 내용부터 살펴보자. 산정일장의 시 「취면」을 읊은 당경은 북송 휘종 때의 문인이다. 소동파보다 늦은 다음 세대이지만 같은 사천 출신이다. 문장이 뛰어나고 풍류가 넘쳐 작은 소동파로 불렸다. 그러

나 일필휘지로 시를 짓는 소동파와 달리 당경은 시구를 가다듬고 손보는 것으로 유명했다. 스스로가 "시를 짓는 일이 고통스러워 매번 슬퍼하며 여러 날에 걸쳐 읊는다."라고 할 정도였다. 「취면」은 이렇게 지은 시 가운데 하나이지만 후세까지 그의 이름을 길이 남겼다.

山靜似太古　산은 고요하니 마치 태고시대 같고
日長如小年　해는 길어서 한 해와 같네
餘花猶可醉　피고 남은 꽃들은 아직 취할 만하고
好鳥不妨眠　아름다운 새소리도 잠을 쫓지 않네
世昧門常掩　세상일에 어두워 늘 문 닫아 두니
時光簟已便　시절은 이미 돗자리가 편할 때이네
夢中頻得句　꿈속에서 간혹 좋은 시구를 얻어도
拈筆又忘筌　붓을 잡으면 다시 잊어버리네

'산정일장'이란 첫 두 구절에 나오는 머리글자를 딴 말이다. 시는 자연 속에 몸을 맡겨 번잡스러운 세상일을 잊고 시나 즐기며 산다는 뜻을 읊었다. 이는 벼슬길에 있어도 항상 재야 은사의 삶을 꿈꾸던 조선의 문인사대부들이 가슴속에 간직한 심경과 다르지 않다.

　나대경은 이 시의 첫 연을 인용하면서 산속에 묻혀 사는 생

활의 소소한 즐거움에 대해 글을 썼다. 그의 글은 김홍도 시절에 유행하기에 앞서 이미 허균도 주목을 했다. 허균이 중국에서 사온 책을 가지고 『한정록』을 지었다는 얘기는 이미 소개했다. 은거생활이나 운치 있는 문인생활의 가이드북 같은 책으로 중국책 110여 권을 인용해 지은 발췌본이다. 『한정록』에는 열두 곳에 『학림옥로』의 내용이 소개돼 있다. 그중 '한가로운 삶의 길'을 말하는 「한적閒適」편에 이 글 전체가 실려 있다. 글 내용을 원문과 함께 소개하면 다음과 같다.

唐子西詩云 山靜似太古 日長如小年.
당경의 시에 '산이 조용하니 마치 태고시대 같고, 해는 길어서 한해와 같다'라고 하였다.

余家深山之中 每春夏之交 蒼蘚盈堦 落花滿徑. 門無剝啄 松影參差 禽聲上下 午睡初足.
나의 집은 깊은 산속에 있어 매년 봄여름이 바뀌면 푸른 이끼가 댓돌에 가득하고, 떨어진 꽃잎이 정원에 수북하다. 문 두드리는 사람이 없어 소나무 그늘 들쭉날쭉한 가운데 새소리 위아래서 지저귈 적에 낮잠을 즐긴다.

旋汲山泉 拾松枝 煮苦茗啜之. 隨意讀周易國風左氏傳離騷太

史公書 及陶杜詩 韓蘇文數篇.

산골 샘물을 긷고 소나무 가지를 주워 차를 달여 마시고는 마음 내키는 대로『주역』,『국풍』,『좌씨전』,『이소』,『태사공서(사기)』와 도연명과 두보의 시, 한유와 소동파의 문장 몇 편을 읽는다.

從容步山徑 撫松竹 與麛犢共偃息於長林豐草間. 坐弄流泉 漱齒濯足.

한가롭게 산길을 거닐며 소나무와 대나무를 어루만지고, 새끼 사슴과 송아지와 함께 무성한 숲속 가운데 누워 쉬기도 한다. 흐르는 시냇가에 앉아 물놀이를 하고 양치를 하고 발을 씻기도 한다.

既歸竹窓下 則山妻稚子 作筍蕨 供麥飯 欣然一飽.

죽창 아래로 돌아오면 산골 아내와 어린 자식이 죽순과 고사리 반찬을 만들어 보리밥을 내오니 흔쾌히 배불리 먹는다.

弄筆窓間 隨大小作數十字 展所藏法帖墨跡畵卷 縱觀之. 興到則吟小詩 或草玉露 一兩段.

창가 아래서 장난삼아 붓을 들어 크고 작은 글자 수십 자를 써보고, 가지고 있는 법첩, 묵적, 화첩을 마음대로 펼쳐 보기도 한다. 흥이 나면 시도 한 줄 읊조리고, 이 책『학림옥로』도 한두 단락 초고를 써 본다.

再烹苦茗一杯 出步溪邊 邂逅園翁溪友. 問桑麻 說粳稻 量晴
校雨 探節數時 相與劇談一餉.

다시 쓴 차를 달여 한 잔 마시고 물가로 나가서 농원 노인과 벗을
만나 뽕나무와 삼베의 작황을 묻고, 메벼와 찰벼 이야기도 하고,
맑은 날과 비 오는 날을 헤아려 절기와 시절을 따지면서 실컷 이야
기한다.

歸而倚杖柴門之下 則夕陽在山 紫綠萬狀 變幻頃刻 恍可人
目. 牛背邃聲 兩兩來歸 而月印前溪矣.

돌아와 사립문 앞에 지팡이를 기대 두면 이미 뒷산에 석양이 걸리
고 만물이 붉게 물들며 시시각각 변화하니 가히 눈이 황홀하다. 소
잔등에 울리는 피리 소리 나란히 돌아오면 높이 뜬 달이 앞 개천을
비춘다.

味了西此句 可謂妙絶. 然此句妙矣 識其妙者蓋少. 彼牽黃臂
蒼馳 獵於聲利之場者 但見袞袞馬頭塵 匆匆駒隙影耳 烏知此
句之妙哉.

당경의 시구를 음미하니 가히 절묘하다 하겠다. 그러나 이 시구가
오묘한들 그 오묘함을 아는 자는 대개 적을 것이다. 저 누런 개와
푸른 매를 이끌고 명예나 이익이 있는 곳에서 사냥이나 하는 자들
은 쉬지 않고 달리는 말 머리에서 황망히 세상의 겉만 볼 뿐 어찌

이 구절의 오묘함을 알겠는가.

人能眞知此妙 則東坡所謂 無事此靜坐 一日是兩日 若活七十
年 便是百四十 所得不已多乎.

사람들이 진정 이 절묘함을 알고자 한다면 소동파가 읊은 '일 없이
조용히 앉아 있으면 하루에 이틀이니, 만일 70년을 산다면 곧 140
년을 산 게 되리니'라고 한 뜻을 얻는 것이니 어찌 소득이 많지 않
겠는가?*

이 문장을 그림으로 그린 것이 조선에 전해진 시기는 임진
왜란 이후이다. 주지번이 가져온 《천고최성첩》에 들어 있었는
데, 이를 모사한 화첩마다 산정일장도가 있었다. 하지만 이들 모
사본 그림은 여타의 문장을 대상으로 한 그림들처럼 글 내용을
그림 한 폭에 모두 그렸다. 이것이 시의도 형식으로 바뀌어 그려
지기 시작한 것은 정선 때부터이다. 즉 문장을 몇 단락으로 나누
고, 각 단락의 내용에 맞는 그림을 그린 것이다. 물론 그림 속에
시구처럼 해당 문장을 적어 넣었다.

정선이 그린 그림은 현재 한 폭만 전한다. 하지만 제자 김희
겸이 그린 것은 전체를 다룬 6폭 병풍이 고스란히 남아 있다. 병

* 허균 지음, 민족문화추진회 엮음, 『한정록』, 솔, 1997년

김희겸 | 〈산처치자山妻稚子〉

1754년, 종이에 수묵 담채, 37.2×29.5cm, 간송미술관

이인문 | 〈월인전계도月印前溪圖**〉, 《산정일장》 병풍**
18세기, 비단에 수묵, 110.7×42.2cm, 국립중앙박물관

풍 각 폭에는 시의도처럼 그림과 해당 문장이 짝을 이루고 있다. 그중 한 폭인 〈산처치자山妻稚子〉를 보면 별채에서 음식을 만드는 듯한 여인의 모습이 보인다. 또 대청에는 소반에 무언가를 들고 서 있는 소년이 그려져 있다. 그림 위쪽에는 '산골 아내와 어린 자식이 죽순과 고사리 반찬에 보리밥을 내온다山妻稚子 作筍蕨供麥飯'라는 내용이 적혀 있다.

김홍도 시대에 이 산정일장도로 이름을 크게 떨친 화가가 이인문이었다. 그가 그린 산정일장도는 현재에만 다섯 종류의 병풍이 전한다. 두 개는 완전한 8폭짜리이고, 나머지 둘은 일부가 결락됐다. 마지막 하나는 한 폭만 남아 있다.

이 가운데 국립중앙박물관에 소장된 것은 4폭만 전하는 병풍이다. 독서 장면, 산채 밥을 먹는 장면, 석양의 사립문 장면 그리고 마지막 대목인 앞 개천에 높이 달이 뜬 장면이다. 각 장면마다 산수화 솜씨로 이름 높은 기량을 충분히 발휘했다.

그런데 각 폭의 글은 이인문 본인이 아니라 기원 유한지綺園兪漢芝, 1760-1834가 썼다. 맨 마지막 폭에 '우배적성 양양래귀 월인전계의牛背篴聲 兩兩來歸 月印前溪矣'라고 쓴 뒤에 '고송유수관도인사 기원서古松流水館道人寫 綺園書'라고 했다. 즉 '고송유수관도인이 그림을 그리고, 기원이 글을 썼다'라고 밝힌 것이다.

유한지는 명문 노론 집안 출신으로서 음관蔭官, 조상의 덕으로 벼슬을 하는 사람으로 단양의 영춘永春현감을 지냈다. 그러나 벼슬

보다는 글씨로 이름이 났다. 특히 예서와 전서를 잘 써서 당시 현판이나 비문 글씨에 대한 주문이 줄을 이었다. 그는 그림에 조예가 깊었던 사촌형 유한준兪漢雋, 1732-1811 덕분에 화가들과도 많이 교류했다. 유한준은 그 시대의 대표적인 컬렉터였는데, 교류한 화가 중에 김홍도도 있었다.

그림과 글씨를 분담해 제작한 것은 시의도와 마찬가지로 산정일장도가 인기가 높고 주문이 많았음을 말해준다. 산정일장도는 이인문 외에 오순吳珣, ?-?과 같은 화원도 그렸다. 또 재야의 정수영과 청풍부사를 지낸 윤제홍尹濟弘 등 문인화가들이 그린 것이 있다.

문인 취향의 시의도가 유행할 때 더불어 은거 생활에 대한 동경을 자극하는 산정일장도 역시 이처럼 유행했다. 긴 문장을 각 단락으로 나눠 시의도 형식으로 그린 것은 조선에서만 보이는 독자적인 형식이다.

돈의 시대, 성의 시대

　　문인 취향의 문화가 크게 유행한 시대에 사회는 이와 정반
대인 세속화로 치닫고 있었다. 세속화란 원래 종교에서 쓰인 말
이다. 종교적 권위나 규율이 더 이상 통하지 않고 세속적인 규제
로 바뀌는 것을 가리킨다. 사회학적으로는 한 사회를 지배했던
이데올로기나 권위, 권력 등이 더 이상 힘을 발휘하지 못하는 현
상을 말한다. 17세기 후반 들어 숙종재위 1674-1720 때부터 조선은
화폐유통경제가 확산됐다. 그리고 이와 함께 양반의 권위와 위
엄이 돈 앞에 무력화되는 세속화 현상이 심해졌다.

　　조선 시대 3대 화가로 손꼽히는 안견과 김홍도를 직접 비교
하기는 쉽지 않다. 하지만 18세기의 사회 사정을 염두에 둔다면
이런 말도 할 수 있다. 안견은 돈을 전혀 몰랐던 화가였고, 김홍

도는 돈을 알았던 화가였다.

안견이 살았던 시대는 돈이란 말이 있었는지조차 불확실했다. 안견 시대의 세종은 화폐경제의 이점을 일찍부터 알고 있었다. 당시 쓰인 것은 고액권 어음과 같은 저화楮貨뿐이었다. 그래서 소액 화폐인 조선통보를 1423년에 만들었다. 처음에 동전 1닢(푼)의 가치는 쌀 한 되로 정했다. 그러나 시장에서 이는 지켜지지 않았다. 쌀 한 되를 사려면 3닢을 주어야 했다. 백성들이 동전 가치를 모르기도 했거니와 인기도 없었다. 동전의 가치는 계속 하락해 1429년에는 쌀 한 되를 사려면 동전 12닢에서 13닢을 주어야 했다.

조선통보는 이렇게 가치가 떨어진 끝에 결국 사라졌다. 1434년 이후로는 동전을 쓴 기록조차 전무했다. 이 정책의 실패로 인해 조선 경제는 다시 쌀과 면포를 쓰는 실물유통경제로 돌아갔다.*

안평대군 이용李瑢, 1418-1453이 그림을 모으기 시작한 것은 10대 후반부터이다. 이때부터 안견을 후원했다고 해도 이 무렵은 이미 동전을 쓰지 않던 시절이었다. 이를 고려하면 안견은 돈을 전혀 모른 채 그림을 그린 화가였다고 말할 수 있다.

반면 김홍도가 활동한 시절은 달랐다. 이미 돈을 주고 그림

* 　서울특별시 시사편찬위원회, 『서울2천년사, 15, 조선 시대 서울 경제의 성장』, 2013년

을 사는 시대가 됐다. 이보다 앞서 컬렉터 김광국에 관한 기록에는 윤두서, 정선 같은 인기 화가의 화첩 하나를 사려면 남산 아래의 집 한 채 값인 300냥을 주어야 한다고 했다.

이들 다음 세대의 인기 화가였던 김홍도의 그림 값이 얼마인지는 알려진 바가 없다. 나중에 중인화가 조희룡趙熙龍, 1789-1866이 남긴 글에서 김홍도가 어느 해 그림 하나를 그려주는 답례로 3,000문을 받았다는 게 유일하다. 조희룡의 글은 김홍도가 받은 돈 가운데 2,000문으로 매화를 사고 800문으로 술을 사서 친구들과 매화음梅花飮을 즐겼다는 그의 풍류를 찬미하기 위한 것이었다. 하지만 김홍도가 그림을 그려주고 돈을 받은 것은 사실이다. 그가 받은 그림 값 3,000문은 30냥에 해당한다. 1냥을 5만원 가치로 환산하면 그의 그림 한 점은 150만 원 정도가 된다.

이렇듯 김홍도 시대는 이미 화폐경제의 한복판에 들어와 있었다. 화폐경제를 앞당긴 것은 전쟁 통에 중국과 일본이 가지고 들어온 은이 계기가 됐다. 전쟁이 끝나고 복구 시절 재정난에 빠진 조정은 중앙관청이나 각 지방에 동전 주조권을 주어 필요한 재정에 충당케 했다. 그리고 한 발 더 나아가 그때까지 금지됐던 개인의 광산 개발을 허용하고 세금을 징수하는 이른바 설점수세제設店收稅制를 실시했다.

이런 정책은 당연히 은과 동전이라는 금속화폐의 유통을 촉진했다. 결국 숙종은 1678년에 법정화폐로 상평통보를 주조해

김득신 | 〈**밀희투전**密戱鬪牋〉
18–19세기, 종이에 담채, 22.3×27.0cm, 간송미술관

사용하기에 이르렀다. 이로써 조선은 전국적으로 동전이 유통되며 이른바 화폐유통경제 체제로 완전히 바뀌었다.

동전의 사용과 유통은 즉 돈의 시대가 열린 것을 뜻했다. 그리고 그로 인해 전에 볼 수 없었던 새로운 양상들이 사회에 속출했다. 우선 상품유통경제가 촉진되면서 농업뿐만 아니라 광업, 수공업 등 산업 전반에 걸쳐 생산력 향상을 가져왔다. 그리고 부족한 돈을 융통해주는 초기 금융업인 고리대금이 도시와 농촌을 가리지 않고 성행했다.

덩달아 화폐를 가진 자와 못 가진 자의 빈부 격차와 부의 편중 현상이 심화됐다. 그 과정에서 토지를 잃은 가난한 농민들이 도시로 몰려들었다. 18세기에 들어서는 한양 인구가 크게 늘었다. 또 전국 곳곳에도 인구 수만 명을 헤아리는 중소 도시들이 속속 탄생했다. 도시를 중심으로 유교적 도덕 가치와 무관한 향락적 유흥과 사치가 성행했으며, 도박도 뿌리를 내렸다.

사치는 영조와 정조 시대에 특히 심했다. 두 왕은 재위 기간 내내 사치와의 전쟁을 벌였다. 문제가 된 대표적 사치품은 여인들이 쓰는 가발의 일종인 가체加髢와 무늬가 든 비단인 문단紋緞이었다. 가체는 적게는 20냥에서 많게는 수백 냥까지 했다. 여인들이 빚을 내서라도 이를 치장하려고 해 큰 사회 문제가 됐다. 영조는 1756년과 1758년에 잇달아 가체금지령을 내렸다. 정조 역시 1788년에 강력한 금지령을 내려야만 했다. 북경 무역을 통

해 밀려드는 중국 비단도 사치 수요 때문이었다. 이는 심각한 은 유출을 가져와 규제 대상이 됐다. 영조와 정조는 1748년과 1787년에 각각 문단 수입금지령을 내렸다.

　도박은 돈의 시대가 가져온 부수적인 새로운 오락이었다. 처음에는 도시 뒷골목에서 시작됐다. 그러나 박지원 시대에는 상하 모두가 공공연히 즐기는 데까지 이르렀다. 중국에 사신으로 간 사람들까지 틈만 나면 도박에 열중했다. 1780년에 연행한 박지원은 중국 땅에 들어간 지 얼마 안 돼 큰 비를 만나 며칠간 발이 묶인 적이 있었다. 이때 그는 "시간도 보낼 겸 술값도 보탤 겸 해서 투전판이 벌어졌다."라고 했다. 그다음 날도 저녁때까지 비가 내리자 다시 노름판이 벌어졌다. 그는 "나도 얼씨구나 하고 자리에 끼어들어 연거푸 다섯 차례나 이겨 돈 100여 푼을 땄다."라고 『열하일기』에 적었다. 박지원은 조선 사람들의 도박열에 대해 말하며 한양의 계집종들까지도 도박판에서 쓰는 말을 모두 알고서 입에 올린다고 했다.*

　사치와 유흥 그리고 도박이 성행하는 사회에 전통적인 가치관이 온전하게 보전될 리가 없었다. 유교 도덕이나 성리학의 도학적인 태도는 권위를 잃었다. 그리고 그 자리를 대신해 현세적인 이득과 욕망, 욕심이 자리 잡는 이른바 세속화 현상이 빠르게

* 　이우성·임형택 역편, 『이조한문 단편집 (상)』, 일조각, 1992년

진행됐다. '돈이라면 호랑이 눈썹이라도 빼 온다.' '돈만 있으면 귀신도 부릴 수 있다' '돈만 있으면 개도 멍첨지다' '돈이 양반이다' 등의 속담은 이 시대에 돈이 가져온 세속화를 상징하는 말이다.

이는 조선 후기에 유행한 패관문학에서도 여실히 나타났다. 박지원의 「허생전」처럼 매점매석으로 수만의 돈을 버는 이야기가 수없이 글로 지어져 읽혔다. 이때 나온 글 중에는 돈을 모으기 위해 결혼하자마자 10년 동안 각방을 썼다는 부부 이야기도 있다. 『청구영언青丘永言』에 실린 「부부 각방」에는 김생이란 총각에게 시집온 아내가 첫날밤을 지낸 뒤 남편에게 한 가지 제안을 하면서 시작한다. 아내는 "우리 부부가 서로 만나 동침하게 되면 자연 자녀를 생산할 터이니, …… 무엇으로 쓸쓸이를 감당하겠어요. 당신은 윗방에서 짚신을 삼고 나는 아랫방에서 길쌈을 하여 10년을 기한하고 날마다 죽 한 그릇으로 배를 채우며 돈을 모아봄이 어떨까요."라고 했다. 이 제안에 남편이 따르기로 하면서 서로 약속을 지켰다. 그리고 10년 뒤에는 도내에서 알아주는 갑부가 됐다. 하지만 이미 자식을 생산할 나이가 지나 하는 수 없이 양자를 받아들여 해로하게 됐다는 내용이다.[*]

이처럼 돈을 모으기 위해 부부의 정까지 멀리하는 극단적인 이야기에 관심이 쏠리는 시대가 되면서 양반, 상민을 가리지 않

[*] 이우성 · 임형택 역편, 『이조한문 단편집 (상)』, 일조각, 1992년

신윤복 | 〈연당여인蓮塘女人〉, 《여속도첩》
18−19세기, 비단에 채색, 29.7×24.5cm(그림), 국립중앙박물관

고 모두 돈을 버는 데 몰두했다. 또 돈을 동경하며 부러워했다. 그리고 그와 짝을 이루듯 유흥문화가 번성하면서 성 역시 더 이상 엄격한 도덕적인 잣대가 통용되지 않았다.

당시 널리 읽힌 패관소설에는 조선 시대의 성 도덕이라고 는 상상하기 힘든 이야기도 다수 전한다. 김홍도 시대의 야담집 『기문습유記聞拾遺』에 실린 「의로운 환관義宦」도 상상 이상의 개 방적인 사고를 보여준다. 내용은 부자인 늙은 환관이 자기가 데 리고 사는 여인의 앞날을 걱정하는 데서 시작한다. 그래서 과거 시험을 치기 위해 과천 고개를 넘어온 한 서생을 불러와 여인과 동침하게 하고 그를 도와 과거에 합격시킨다는 이야기이다.

또 서울의 시전 상인인 시아버지가 어려서 과부가 된 며느리 를 안타깝게 여겨 남자를 구해주는 얘기도 있다. 『청구야담』의 「비 피하기避雨」는 첫날밤도 제대로 치르지 못하고 아들이 죽는 바람에 열다섯 나이에 과부가 된 며느리가 주인공이다. 시아버 지는 음양의 이치도 깨닫지 못한 어린 며느리를 위해 비를 피하 러 추녀 밑에 들어온 성균관 유생을 불러들여 짝을 맺어주었다.

당시의 패관문학은 이런 수준에만 그친 것이 아니다. 훨씬 노골적으로 성을 다룬 것들도 나돌았다. 『이야기책利野耆冊』, 『소 낭笑囊』, 『진담론陳談論』, 『파수추破睡椎』, 『어수신화禦睡新話』, 『성수패설醒睡稗說』 등에 실린 이야기는 이 시대의 포르노 문학 이라고 할 수 있다. 이 가운데 놀랍게도 『어수신화』는 어해도로

신윤복 ┃ 〈단오풍정端午風情〉, 《혜원전신첩》

1810년대, 종이에 채색, 28.2×35.6cm, 국보 제135호, 간송미술관

유명한 화원 장한종張漢宗. 1768-1815이 필자이다. 그는 혜경궁 홍씨의 회갑연 병풍을 그리는 등 여러 번 궁중 행사에 참가했다. 또 김응환의 사위로 김홍도와도 잘 알고 지내던 사이였다.

『어수신화』는 궁중행사의 공으로 수원 감목관을 지내던 1812년에 썼다. 제목은 잠을 쫓는 글이란 뜻이다. 하지만 상당수가 성에 관한 노골적인 글이다. 그중 한 편인 '숫돌을 위해 칼을 간다'라는 「위려마도爲礪磨刀」가 그렇다. "'이 일을 하는 것은 내가 좋아서가 아니라 오로지 당신을 위해서라오'라고 하자 부인이 대꾸하면서 '숫돌에 칼을 가는 사람이 도리어 숫돌을 위해 칼을 간다는 것이 옳은 말인가요?'라고 했다. 그러자 남편이 '그럼 귀이개로 귀지를 파는 것은 귀가 가려운 것을 덜기 위한 것이겠소, 아니면 귀이개를 위한 것이겠소?'라고 말했다."*

이런 글이 지어지고 또 돌려가면서 읽힌 시절이었기에 풍속화의 대가 신윤복이 춘화로 이름을 날렸다는 말도 전혀 근거 없는 것은 아니었다.

시의도의 명수인 김홍도가 활동하던 시절은 이처럼 돈이 '양반' 행세를 하고 조선 시대라고는 상상할 수 없을 정도로 성이 세속화된 시대이기도 했다.

＊ 장한종 지음, 김영준 옮김, 『완역 어수신화』, 보고사, 2010년

복록수 시대의 길상화

김홍도 시대에 돈과 성을 테마로 한 글들이 한창 읽히고 있을 때 한편으로 또 다른 욕구가 투영된 장르도 인기를 끌었다. 여성 독서 인구가 늘면서 한글 소설이 등장한 것처럼 이는 처음부터 남성 독자를 겨냥했다. 바로 패관문학의 하나인 유협전遊俠傳이다.

유협전은 유협 인물을 다룬 전기이다. 유협이란 무용이나 완력이 뛰어난 사람을 가리킨다. 하지만 이들은 이런 능력을 자랑하지 않는다. 오히려 이해관계나 생사를 떠나 위험에 처하거나 약한 사람을 나서서 도와주는 쪽이다. 유협은 중국 고대부터 존재했다. 사마천도 『사기』에 「유협열전」을 별도로 썼다.

조선 후기의 독서계에서 유협전은 이상하리만치 인기가 높

았다. 많은 유협전이 쏟아져 나왔는데,「장복선전」,「임준원전」,「김만최전」,「장오복전」,「천흥철전」,「광문자전」,「권겸산전」,「이충백전」,「김대섭전」,「김오흥전」 등이 있다.

「광문자전」은 종로 거리에서 구걸하는 거지 광문廣文의 이야기이다. 그는 거지였지만 도량이 넓었고 전혀 비굴하지 않았다. 그는 동료 거지들이 죽으면 시체를 남몰래 수습해 공동묘지에 묻어주었다. 돈을 훔쳤다고 누명을 쓴 경우에도 구차하게 나서서 변명하지 않았다. 나중에 그를 비난했던 부자들이 스스로 부끄러워할 정도였다. 그래서 사람들은 광문이 보증을 서면 저당 없이 돈 천 냥도 주저 없이 빌려주었다. 서울의 유명 기생 역시 광문이 칭찬을 하지 않으면 사람 됨됨이가 모자란다고 해서 아무도 쳐다보지 않을 정도였다.

「광문자전」은 박지원이 젊었을 때 들은 이야기를 바탕으로 쓴 글이다. 다른 유협전 역시 김홍도와 거의 비슷한 시대에 쓰였다.「장복선전」은 패관체 문장으로 정조의 비판을 받았던 이옥李鈺, 1760-1815이 썼다.「임준원전」은 중인화가 강희언의 외할아버지인 정내교鄭來僑, 1681-1757의 글이다. 또「이충백전」은 정조 때의 재상 채제공蔡濟恭, 1720-1799이 썼으며,「김오흥전」은 역관 출신인 조수삼이 지었다.

이 시대에 유행한 유협전의 인기에 대해 중국의 유협들이 등장한 이유와 같다는 해석이 있다. 중국의 유협은 사회 혼란기

내지는 역사의 전환기에 주로 나타나 민간의 질서 유지자로서의 역할을 했다. 조선의 유협들 역시 사회·경제적으로 극히 불안정했던 시기에 나타나 민간 질서의 담당자 역할을 떠맡았다는 것이다. 이는 법보다 먼저 도움을 청하고 원조를 받을 수 있는 인물에 대한 기대감 때문이었다.[*]

조선 후기는 화폐유통경제를 배경으로 명예, 학식, 교양보다 돈을 더 중시하면서 전에 없이 큰 빈부 격차가 벌어졌다. 박지원이 「양반전」에서 쓴 것처럼 돈으로 양반 신분을 사는 일까지 일어나 신분제마저 동요했다. 또 흉년과 가뭄이 반복되면서 가난한 농민들의 토지 이탈이 더욱 심화됐다. 김홍도가 죽고 나서 5년 만에 홍경래의 난1811이 일어난 것은 그의 시대가 태평성대만은 아니었음을 말해준다.

이런 사회에서 사람들은 과거의 사상이나 종교를 떠나 새로운 의지처나 보호받을 수 있는 권위를 찾고자 했다. 그런 사람들이 이해관계나 생사까지도 초월한 채 약한 자와 힘없는 자의 편에 서주는 유협 인물에게 매료된 것은 당연했다.

그림에서도 독서의 유협전 같은 역할을 한 것이 있었다. 바로 신선과 부처를 그린 도석인물화이다. 그중에 많이 그려진 관음보살은 미륵보살이 나타날 때까지 중생의 고통을 지켜주는 자

[*]　박희병, 『한국 고전인물전 연구』, 한길사, 1992년

비의 보살이다. 사회가 급변하는 대혼돈의 시대에 믿고 따를 수 있는 의지의 대상이 될 만했다. 달마는 곧장 마음을 들여다보고 본성을 깨달으면 인간사의 고뇌를 벗어날 수 있다고 가르쳤다. 이 또한 고뇌의 세상을 건너갈 의지처가 됐다.

신선은 인간으로 태어났지만 어느 기회에 특수한 능력을 손에 넣어 인간의 한계를 뛰어넘은 사람을 가리킨다. 이들이 뛰어넘은 것은 다름 아닌 수명의 한계였다. 신선 세계에서의 수명은 수백 년이 보통이다. 예를 들어, 김홍도 시대에 인기 있던 신선은 유협 이미지가 강한 검선 여동빈이었다. 그는 당나라 때 실제 인물이었다고 한다. 연거푸 과거에 낙방해 늙어가고 있을 때 한 신선을 만나 검선이 됐다. 등에 비스듬히 검을 차고 있는 그의 모습은 김홍도는 물론 이인문과 후배 직업화가 이방운李昉運, 1761-1815 이후도 단골로 그렸다.

사람들이 유협전을 읽고 신불의 가호를 바라는 것은 모두 삶의 안전과 복락을 바란 때문이다. 일반 사람들이 바라는 인생의 궁극적 목적은 일상의 행복, 높은 관직에 오르는 일 그리고 장수였다. 이 복록수福祿壽의 바람은 도석인물화와 다른 측면에서 그림에 요구됐다.

이들을 그린 그림이 길상화이다. 길상吉祥은 상서로운 조짐을 뜻한다. 길상은 그림 이전에 도안으로 널리 쓰였다. 길상도안은 고대 중국에서 왕후들이 사용하는 기물, 도구와 건축 장식에

이인문 ｜ 〈동정검선洞庭劍仙〉
18세기, 종이에 담채, 30.8×41.0cm, 간송미술관

두루 쓰였다. 그러던 것이 시대와 함께 점차 일반 사회로 확산되다가, 북송 시대 들어 본격적으로 그림화 됐다. 그리고 명나라 후반 민간의 미술시장이 발전하면서 크게 확대됐다.

더욱이 청으로 넘어와 문인이나 관리 사이에 사교 및 교제를 위해 서화를 주고받는 일이 필수가 되면서 길상화는 새로운 전기를 맞았다. 이 시대에는 문인 관리들의 사교 외에 혼례나 경사스러운 일의 기념품으로도 서화가 쓰였다. 또 연하장처럼 계절 인사를 겸해서 서화를 주고받았다. 이때 주고받은 그림은 대부분 기원과 축원의 뜻을 담은 길상화였다.*

이런 서화 증답의 문화는 연행 사신을 통해 조선에도 전해졌다. 그리고 인간적 욕망을 허용하는 세속화 사회와 함께 복록수의 길상화도 크게 유행했다. 이 시기에 활동한 직업 화가들에게 길상화는 중요한 수익원의 하나였다.

대표적인 직업화가였던 최북은 갈대밭의 메추리나 홍당무를 그린 그림이 많다. 갈대의 한자는 노蘆이며 늙을 노老와 음이 같다. 또 메추리는 한자어로 암순鵪鶉으로 암의 중국어 발음은 안ān이다. 이는 편안할 안安, ān과 같다. 이렇게 발음과 성조까지 같은 것을 동음동성同音同聲이라고 한다. 중국에서는 동음동성

※ 나카노 도오루中野徹 책임편집, 『세계미술대전집 동양편世界美術大全集 東洋編 9 청淸』, 쇼가쿠칸小學館, 1998년

최북 | 〈메추라기鶉圖〉
18세기, 비단에 담채, 24.0×18.3cm, 고려대학교 박물관

의 경우 글자를 바꾸어 흔히 길상적으로 풀이한다. 즉 갈대밭의 메추리는 '늙어서 편안하다'라는 길상의 의미로 해석됐다.

홍당무는 한자어로 호라복胡蘿蔔 혹은 胡蘿卜이다. 이 가운데 라蘿, luó는 그물 라羅, luó와 동음동성이다. 그리고 복蔔, bo은 한국 말 복福, fú과 음이 통한다. 음이 통하는 음통音通 역시 길상적으로 해석했다. 따라서 홍당무 그림은 그물로 복을 다 붙잡는 것을 기원하는 길상화로 쓰였다.

길상화는 사물 자체의 상징을 그대로 쓴 경우도 있었다. 예를 들어, 돌과 거북은 그 자체가 변하지 않고 오래 살아 나란히 장수를 상징했다.

복록수를 세분하면 복을 그린 길상화에는 주로 자손번창, 부귀영화, 노후평안 등의 바람이 담겼다. 자손번창으로는 연꽃, 덩굴 식물, 씨앗 많은 과일 등이 그려졌다. 덩굴 식물과 씨앗 많은 과일은 당연히 자손번창을 뜻했고, 연꽃도 연밥 안에 씨가 많이 든 것에서 '아들을 연달아 많이 낳는다連子'로 해석됐다.

부귀영화는 꽃 중의 왕인 모란꽃과 수초 속에 많은 물고기가 있는 어해도 등으로 나타냈다. 노후평안에는 갈대와 기러기가 주로 그려졌다. 기러기 안雁과 편안 안安이 음이 서로 통했기 때문이다.

복록수의 두 번째인 록祿 lù은 과거 급제와 높은 관직에 나아가는 바람을 뜻한다. 과거 급제의 기원에는 주로 해오라기와 연

김홍도 | 〈황묘농접黃猫弄蝶〉

18세기 후반, 종이에 채색, 30.1×46.1cm, 간송미술관

밥을 함께 그린 그림이 많이 쓰였다. 해오라기의 깃털이 관모를 상징하고, 또 해오라기 로鷺, lù는 길 로路, lù와 동음동성이다. 연밥의 한자어는 연과蓮顆, liánkē로 이는 연거푸 소과小科와 대과大科를 모두 합격한다는 연과連科, liánkē와 동음동성이다. 그래서 해오라기와 연밥 그림은 한 번에 소과, 대과를 모두 합격하는 일로 연과一路連科의 뜻으로 쓰였다.

사슴은 그 자체가 벼슬을 뜻했다. 사슴 록鹿, lù과 벼슬 녹祿, lù이 동음동성인 까닭이다. 까치 작雀, què은 벼슬 작爵, jué과 음이 통해 같은 뜻으로도 해석됐다. 맨드라미 역시 관리를 상징했다. 맨드라미의 한자어 계관화鷄冠花의 관冠, guān이 벼슬 관官, guān자와 동음동성이기 때문이다.

장수를 상징하는 길상화에는 영지버섯, 십장생, 복숭아 외에 의외로 고양이와 나비가 쓰였다. 복숭아는 서왕모 궁전에 있는 복숭아나무에서 비롯됐다. 이 나무는 삼천 년에 한 번씩 열매를 맺는데, 하나를 먹으면 천 년을 살 수 있다고 했다. 김홍도 역시 이 복숭아를 훔치는 동방삭 그림을 그린 적이 있다. 그림 속에서 동방삭은 복숭아를 두 손으로 받쳐 들고 있다. 따라서 누군가의 장수를 축복하기 위해 한 번 먹으면 천 년을 산다는 복숭아의 상징을 빌려 그린 것임을 알 수 있다.

고양이는 한자어로 묘猫, māo로 칠십 먹은 노인을 가리키는 늙은이 모耄, mào와 서로 음이 같다. 또 나비 접蝶, dié은 팔십 먹

변상벽 | 〈묘작도〉
18세기 중엽, 비단에 채색, 93.7×43.0cm, 국립중앙박물관

은 노인을 가리키는 늙은이 질耋, dié과 동음동성이다. 김홍도가 연풍현감을 지낼 무렵 그린 〈황묘농접黃猫弄蝶〉은 그래서 길상화의 하나로 해석된다. 이 그림에는 장수를 상징하는 모티프가 다수 동원됐다. 고양이와 나비는 물론 돌도 변하지 않는 영원을 상징한다. 그리고 바위 옆에 핀 패랭이꽃은 한자어로 석죽화石竹畵이다. 죽竹, zhú과 축하한다의 축祝, zhù은 성조는 다르지만 음이 통한다. 따라서 이 그림은 어느 노인의 장수를 축하하는 그림으로 그려졌다고 해석할 수 있다.

김홍도보다 선배 화가인 변상벽卞相璧, 1730-1775이 그린 〈묘작도猫雀圖〉 역시 길상화의 하나이다. 변상벽은 고양이 그림의 명수로 별명이 변고양이였을 정도로 많이 그렸다. 이 그림은 고목나무를 배경으로 고양이 한 쌍과 참새 여섯 마리를 그린 것이다. 사실적인 동물 묘사에 주목해 18세기의 사실주의 정신을 대표하는 그림이라고도 소개된다. 하지만 고양이가 참새를 잡아먹는 주제를 사실적으로 다뤘다고는 보기 힘들다.

중국의 길상도안에서 계수나무는 자식에 비유된다. 또 때지어 나는 참새는 자손번창을 뜻했다.[*] 이를 고려하면 계수나무 위의 참새는 관직에 나간 여섯 아들을 가리킨다. 그리고 두 마리의 고양이는 늙은 부부로서 성공한 자식들에게 노후를 축복받는

[*] 노자키 세이킨 지음, 변영섭·안영길 옮김, 『중국미술상징사전』, 고려대학교출판부, 2011년

그림으로 볼 수 있다.

중국에서는 길상의 뜻이 담긴 서화를 주고받을 때 가급적 그 뜻을 숨기고자 했다. 대신 한 폭의 감상화처럼 그릴 것을 주문했는데, 그런 솜씨가 있는 화가가 유능한 화가로 대접을 받았다. 김홍도와 변상벽 역시 길상화를 감상화처럼 탁월하게 그려 낸 화가라고 할 수 있다.

제3의 그림 수요, 민화

　다양한 이유로 그림 수요가 늘어가던 김홍도 시대의 후기에 이제까지 보지 못한 새로운 유형의 그림이 또 출현했다. 이는 소재나 주제에 따라 분류하던 과거의 그림과는 전혀 달랐다. 무엇을 그렸든 무엇이 주제이든 상관하지 않았다. 그보다는 상류층이나 또 이 무렵 등장한 중인 교양계층이 즐기던 그림의 모방을 전제로 탄생했다.

　모든 그림은 어느 정도 모방에서 시작한다. 하지만 이 시기에 나온 모방 그림은 모방을 통한 창작과는 달랐다. 그보다는 고급 미술을 값싸게 누리기 위해 그려졌다. 따라서 오래 소장하고 감상하기보다는 값싼 소비를 목적으로 했다.

　이런 그림에 대해 당시에는 부르는 이름이 없었다. 이들 그

림이 바로 민화이다. 민화라는 용어는 1930년대에 지어졌다. 이름 없는 수공업자가 만든 공예품을 민예품이라고 하는 것과 같이 이름 없는 화가가 그린 그림이란 의미에서 붙여졌다. 이 용어를 처음으로 만든 사람은 일본의 미학자이자 민예 운동가인 야나기 무네요시柳宗悅, 1889-1961이다.

민화는 고급 미술의 모방을 전제로 했지만 그 이면에는 그림 감상층의 증가와 그림 수요의 확대라는 시대적 배경이 있었다. 이런 배경은 비단 조선 후기에만 해당되는 것은 아니다. 그림은 고대부터 의식과 종교처럼 일부 특수한 목적을 제외하고 전적으로 궁중이나 귀족 계급과 같은 사회 최상류층을 위해 그려졌다. 그러다 문인사대부들의 사회 진출과 이들 문화를 추종하는 부유한 시민계층이 등장하면서 이들이 제작과 감상의 주류가 됐다. 이후 경제가 더욱 발전하고 사회가 풍요로워지면서 일반 시민에게까지 그림 감상이 확산됐다. 이런 새로운 수요에 대응하기 위해 고안된 것이 그림의 대량 생산이었다. 주로 복제가 가능한 판화 방식이 쓰였다. 판화의 출현은 일반인들 사이에 그림 수요가 느는 곳이라면 어디나 공통됐다. 중국에서는 명나라 말기부터 감상용 판화가 대량으로 제작됐다.* 일본도 막부의 적

* 고바야시 히로미츠小林宏光, 『중국의 판화-당에서 청까지中国の版画—唐代から清代まで』, 도신도 東信堂, 1995년

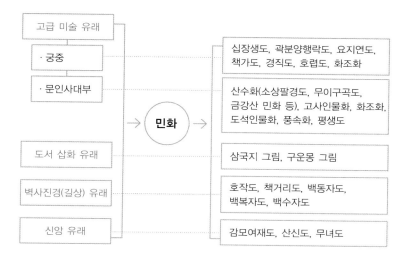

민화의 종류

극적인 중상정책으로 경제 호황을 누리게 된 18세기에 들어 우키요에浮世繪 판화가 크게 발전했다.

중국과 일본에서 새로운 그림 소비 계층을 위해 판화가 등장했다면 조선에서는 판화 대신 민화가 그 역할을 한 것이다. 민화는 알다시피 대량 복제의 판화와 다르게 일일이 손으로 그렸다. 민화의 최대 특징은 바로 여기에 있다.

우선 민화의 종류를 보면 모방을 전제로 했기 때문에 거의 모든 장르의 그림이 민화로 재현됐다. 궁중과 문인사대부 계층에서 감상된 그림은 더더욱 빼놓지 않았다. 산수화, 화조화, 고사

작자 미상 | 《책거리도》 8폭 병풍(부분)

19세기, 종이에 채색, 56.2×34.8cm, 선문대학교 박물관

인물화 등에 이르기까지 기법과 수준만 달리해 민화로 그려졌다.

예를 들어, 대표적 민화인 책거리 그림도 상류층 고급 그림의 모방에서 시작됐다. 책거리 그림의 뿌리는 중국이다. 명대 후반, 강남 부호들 사이에 문인 취향의 생활을 동경하며 귀중본 도서, 오래된 청동기, 도자기 등으로 장식장을 꾸미는 일이 유행했다. 이것이 청대 궁중에 전해져 미니어처 장식장인 다보격多寶格이 들어섰다. 책가도冊架圖는 다보격의 펼친 모습을 그린 데서 시작됐다. 이런 그림은 건륭제 무렵부터 그려졌고 연행 사신을 통해 조선에도 소개됐다.

책가도란 말은 정조 때부터 등장한다. 특히 독서를 좋아한 정조는 어좌 뒤에 이를 쳐 놓았는데, 책 읽을 시간이 없을 때면 이 병풍을 대신해 즐겼다고 전한다. 궁중의 책가도는 문인사대부의 상류계층을 거쳐 일반 시민에게 내려오면서 민화의 한 장르로 정착했다. 이 과정에서 역원근법과 같은 독특한 민화만의 묘사법이 동원됐다. 또 길상도안이 결합되기도 했다.

민화만의 이런 표현 방식은 고급 미술의 토착화라는 말로도 설명할 수 있다. 민화의 또 다른 대표 장르인 문자도文字圖 역시 이를 거쳤다. 이 그림도 유래를 거슬러 올라가면 중국에서 비롯되었다. 중국 강남 지방에서 연초에 장수를 기원하는 수壽 자를 판화로 찍어 주고받는 풍습이 있었다. 이 채색 판화에서 글자의 획 안에는 장수로 유명한 인물들의 일화가 그려져 있다. 그래서

그 자체로 감상용 그림이 됐다.

이것이 조선에 전해져 팔덕八德과 결합됐다. 팔덕은 유교에서 강조하는 사회도덕인 효제충신예의염치孝悌忠信禮義廉恥를 가리킨다. 수壽 자 판화가 언제 팔덕의 문자도로 바뀌었는지는 불분명하다. 하지만 18세기 후반에 이런 형식의 문자도가 그려졌다. 그리고 이것이 일반 사회로 전해지며 오늘날 보이는 것과 같은 새로운 표현이 가미됐다. 즉 관련 인물의 일화를 상징하는 대표적인 사물들, 예컨대 죽순, 거문고, 새, 거북 등이 획을 대신해 그려진 것이다.

민화 가운데 널리 알려진 까치호랑이 그림은 세화歲畵에서 유래했다. 세화는 연초에 삿된 것을 물리치고 좋은 일이 있으리라는 뜻을 담은 그림으로, 주로 집 안팎에 붙였다. 세화로는 귀신을 퇴치한 전설 속의 장군이나 개, 닭, 호랑이, 해태 등이 다양하게 그려졌다.

까치호랑이 민화는 이런 세화에 중국의 길상화가 합쳐진 것이다. 중국의 길상화 가운데 과거 합격처럼 기쁜 소식을 바라는 그림에 까치와 표범 그리고 오동나무가 그려졌다. 까치는 소식을 가져오는 새로서 희작喜鵲이라고 불렸다. 표범의 표豹, bào는 알릴 보報, bào와 동음동성이다. 오동나무의 동桐, tóng은 같을 동同, tóng으로 보아 '기쁜 소식을 함께 나눈다'라고 해석했다.

조선의 까치호랑이 그림에는 표범이 호랑이로 바뀌고, 오동

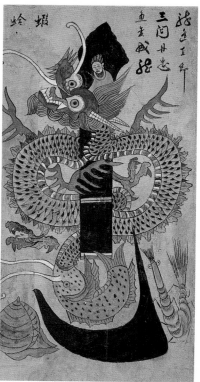

(왼쪽) 작자 미상 | 〈효孝〉, 《문자도》 8폭 병풍(부분)
18세기, 종이에 채색, 74.2×42.2cm, 삼성미술관 리움
(오른쪽) 작자 미상 | 〈충忠〉, 《문자도》 8폭 병풍(부분)
19세기, 종이에 채색, 69.7×34.6cm, 선문대학교 박물관

나무가 소나무로 바뀌었다. 친근하고 자주 보는 사물로 바뀌어 토착화된 것이다.

민화는 이처럼 상류계층 그림의 모방에서 시작됐지만 애초부터 민간의 요구로 탄생한 것도 있다. 감모여재도感慕如在圖가 대표적이다. 감모여재도는 사당 앞의 제사상을 그린 그림이다. 이 그림은 원래 집 안에 사당을 두지 않아도 되는 평민들이 상류계층의 사당 제사를 본떠 사용하기 위해 그린 것이다.

이런 민화에는 표현상의 공통점이 있는데, 비정형적이며 도식적인 묘사가 그것이다. 거기다 모방에서 연유했기 때문에 도를 넘은 생략과 왜곡도 들어 있다. 그리고 원시적으로 보이는 소박하면서도 유치한 표현도 동원된다. 이런 특징들은 판화는 아니지만 대량 생산을 전제로 했다는 사실과 관련이 깊다. 민화는 손으로 그리기는 했어도 빠른 시간 내에 많은 양을 그려야 하는 소비용 그림이었기 때문이다.

하지만 민화의 이런 표현 방식은 똑같이 대중적 그림 소비를 염두에 두고 제작된 중국이나 일본 판화에서는 찾아보기 힘들다. 그래서 이를 가리켜 조선 민화만의 고유한 특성으로 간주한다.

이런 표현이 가능한 데에는 여러 가지 이유를 꼽을 수 있다. 하나는 아이러니하게 이 시대에 유행한 문인화 정신과도 상통한다. 조선 후기에 그림이 문인 교양의 하나로 더해지면서 많은 문인들이 직접 그림을 그렸다. 하지만 그림은 기본적인 재능이나

작자 미상 | 〈까치호랑이〉
18세기, 종이에 채색, 87.6×53.4cm, 삼성미술관 리움

일정한 수련 없이 아무나 그릴 수 있는 것이 아니다. 그럼에도 많은 문인화가들이 이에 아랑곳하지 않고 그렸다. 그러면서 '학식이 높고 교양이 풍부한 문인이라면 가슴속의 뜻에 따라 그려도 그림 속에 저절로 참다운 이치가 담겨 있기 마련'이라는 문인화 이론을 신봉했다. 그림이란 뜻을 그리는 것, 즉 사의寫意라고 믿으면서 사실성 여부나 표현의 정교함 같은 것은 크게 문제 삼지 않았다. 민화에 보이는 어이없는 생략과 왜곡 그리고 유치한 표현은 어떤 의미에서 '뜻을 그린다'라는 문인화적 사고가 만연한 사회가 허용한 것이라고 할 수 있다. 즉 사회 어디에서도 이를 문제 삼지 않았다.

민화의 이런 성격은 조선 후기에 제작된 도자기의 특성과도 비슷하다. 미국의 정치학자이자 도자기 컬렉터였던 그레고리 헨더슨Gregory Henderson은 조선도자기에 대해 '투박하면서도 무게감이 있다'라고 했다. 그리고 무계획적이고 형식이 부족하며 불완전한 채로 있지만 어딘가 자연스러운 것이 특징이라고 말했다.

이런 특징의 유래에 대해 그는 조선의 사회적 구조가 이를 용인했기 때문이라고 설명했다. 조선 사회는 일본이나 유럽처럼 사회의 계층별 위계질서가 심하지 않았다. 따라서 정형화된 규칙이나 규율을 엄격하게 준수해야 되는 통제나 규제가 상대적으로 훨씬 약했다고 보았다. 더욱이 중앙의 정치권력이 약화된 시기에 이런 관용의 정도는 훨씬 더 커졌다. 그 결과 조선 도공들

작자 미상 | 《산수도》 8폭 병풍(부분)

19세기, 종이에 담채, 각 63.0×27.0cm, 파리 기메 동양박물관Musée Guimet des Arts Asiatiques

은 중국이나 일본의 도공보다 훨씬 자유로운 환경에서 도자기를 만들었다. 또 자신이 봉착한 많은 제작상의 문제에 대해 사회적으로 규정된 어떤 원칙이나 법칙을 따르기보다 스스로 해결책을 찾았다. 이른바 도공의 그때그때의 취향이나 자유의지spontaneity에 크게 좌우되면서 만들어졌다는 것이다.*

이는 조선 후기의 도자기 특징을 설명한 말이지만 민화에 적용해도 크게 틀린 말이 아니다. 당시 서울이든 지방이든 시장을 상대로 한 무명 화가들은 대부분 정통 회화이론 밖에 놓여 있었다. 이들은 정통에서 말하는 이론이나 기법에 거의 구애받지 않고 활동했다. 물론 '뜻을 그린다'라는 대의를 앞세워 못 그린 그림도 용인하는 사회적 분위기가 이런 민화적인 표현을 부추긴 것은 말할 것도 없다.

* 김정기, 『미의 나라 조선』, 한울아카데미, 2011년

조선 그림의
대미

홍대용에서 김정희 이전까지
추사의 등장
추사 이후와 장승업
조선 시대 그림을 보는 눈

홍대용에서 김정희 이전까지

　　정선에서 김홍도에 이르는 18세기 후반은 조선 그림의 르네상스라고 할 수 있다. 수많은 재능 있는 화가들이 속출해 다양한 장르의 그림을 선보이면서 걸작을 남겼다. 이 전성기는 시대의 여러 조건과 환경이 무르익었기 때문에 가능했다. 그중에는 연행 사신을 통한 중국의 영향도 빼놓을 수 없다.

　　연행록에는 앞서 소개한 것처럼 그림에 관한 많은 내용이 실려 있다. 18세기의 연행 사신에는 화원이 동행한 경우가 대부분이었다. 화원은 정식 수행요원의 한 사람으로, 중국에 간 화원은 전부 확인되지 않았지만 김홍도 시대에만 10명이 넘는 화원이 중국에 갔다 왔다.

　　그런데 아쉽게도 이들이 중국에서 그렸음직한 그림은 거의

강세황 | 〈영대빙희瀛臺氷戱〉(부분), 《영대기관첩》
1784년, 종이에 수묵, 23.3×27.4cm, 국립중앙박물관

없다. 1795년과 1796년에 북경에 간 이인문이 그린 낙타 그림과 자비로 따라간 것으로 보이는 문인화가 김윤겸이 그린 중국 병사 그림 정도뿐이다. 기행 화첩도 매우 적다. 작자 미상의 그림 외에 영조 때의 화원 이필성李必成, ?-?과 강세황이 그린 것이 있을 뿐이다.

많은 화원들이 중국에 갔음에도 불구하고 중국 풍경이나 풍물을 그리지 않은 이유는 무엇일까? 기록이 없어 그 까닭은 알 수 없다. 하지만 박지원의 글을 보면 이유가 짐작되기도 한다. 1780년에 연행한 박지원은 『열하일기』에서 사신 일행이 "사행

길에서 중국 사람을 만나면 만주족이든 한족이든 따지지 않고 덮어놓고 '되놈'이라고 불렀으며 지나는 곳의 산천이나 누각조차도 누린내 나는 고장의 것이라고 해서 전혀 거들떠보지 않았다."라고 탄식했다. 18세기 들어 일찍부터 연행 붐이 일면서 수십 년 동안 많은 사람들이 중국을 갔지만 박지원이 탄식했던 태도에는 변화가 없었다.

이는 화원에만 한하는 것은 아니었다. 문인, 관료들도 마찬가지였다. 이들은 북경 견문을 자금성에서 시작해 유리창, 융복사와 같은 골동거리를 둘러보았다. 그리고 공자묘가 있는 국자감, 천주당, 선무문 아래 코끼리우리 등도 단골 코스로 돌았다.

그러나 현지 사람들과는 거의 접촉하지 않았다. 『열하일기』에는 공식 만남조차 극력 회피하려 했던 에피소드가 실려 있다. 사신 일행이 황제 알현을 위해 열하의 피서산장에 갔을 때 건륭제는 '티베트의 성승聖僧 달라이 라마를 만나보고 가라'고 했다. 이때 사신단은 허둥지둥 수뇌 회의를 열어 대응에 고심했다. 그러고는 '중국 사람들과 내왕하는 것은 무방합니다만 그 밖의 다른 나라 사람에 대해서는 서로 사귀지 않는 것이 저희 같은 작은 나라의 법도'라면서 끝내 만나지 않았다.

생각이 이랬던 만큼 견문 역시 피상적일 수밖에 없었다. 화원들이 중국을 그리지 않았던 이유도 이런 인식과 태도와 무관하지 않았을 것이다. 따라서 마음을 터놓는 교류 따위는 상상조

(위) 이인문 | 〈낙타駱駝〉
18세기, 종이에 담채, 30.8×41.0cm, 간송미술관
(아래) 김윤겸 | 〈호병도胡兵圖〉
18세기, 종이에 채색, 30.6×28.2cm, 국립중앙박물관

차 할 수 없었다.

그런데 이런 도식적 생각을 깬 사람이 있었다. 박지원처럼 호기심에 넘쳤던 그의 친구 담헌 홍대용湛軒 洪大容, 1731-1783이었다. 그는 박지원보다 15년 앞서 1765년 겨울에 연행했다. 당시 35세로 숙부 홍억의 자제군관 자격이었다.

그 역시 다른 사람들처럼 유리창, 융복사, 공자묘, 천주당 등을 유람했다. 천주당은 네 번이나 찾아가 서양 신부와 만나 필담을 나눴다. 완고한 성리학자였던 그가 신부들과 나눈 대화는 여느 사절단의 그것과 다를 바 없었다. 다만 음악에 능했던 그가 파이프 오르간에 관심을 갖고 연주해보고자 한 것이 특이했을 뿐이다.

그러나 그는 뜻하지 않은 일로 인해 김홍도 이후 19세기의 그림 세계로 이어주는 중요한 가교 역할을 했다. 그는 연행사절 최초로 중국 문인들과 사귀며 흉금을 터놓는 교류를 했다. 이 교류는 이후 오랫동안 이어지며 19세기 들어 추사 김정희秋史 金正喜, 1786-1856라는 위대한 인물의 탄생에까지 연결됐다. 따라서 19세기 그림의 출발은 홍대용에서 시작됐다고 할 수 있다.

의미는 이렇지만 교류는 우연에서 비롯됐다. 조선 사신단의 최고위급은 별개지만 그보다 아랫사람들은 행동이 거칠었다. 아무 데서나 큰 소리로 떠들고 남의 집에 불쑥 들어가는 일도 예사였다. 홍대용의 연행 때도 비장 한 사람이 무례한 행동을 했다.

그는 안경을 구해달라는 부탁을 받고 왔는데, 유리창에서

김홍도 시절(1745-1806)의 연행 화가

1746년	조정벽: 윤급 연행록
1759년	이필성: 승정원일기
1760년	이필성: 이봉상 연행록
1765년	이필성: 홍대용 연행록
1767년	이성린: 이심원 연행록
1773년	이성린: 엄수 연행록
1777년	홍주복: 이곤 연행록
1783년	김응환: 내각일력
1783년	이종식: 농은유고
1787년	이종식: 이기헌 연행록, 조환 연행록
1789년	이명기: 승정원일기
1790년	변광욱: 백경현 연행일기
1795년	이인문: 내각일력
1796년	이인문: 내각일력
1801년	이종근: 이기헌 연행록
1804년	이택록: 한필교 연행록
1805년	이의양: 내각일력

* 정은주, 『조선시대 사행기록화』, 사회평론 참고

안경을 사려 했으나 값을 속이는 듯해 사지 못했다. 그러다가 지
나가는 사람 중에 안경을 쓴 사람을 보고 대뜸 안경을 팔라고 말
한 것이다. 그는 '당신은 여벌이 있거나, 아니더라도 쉽게 새것
을 살 수 있지 않느냐'라면서 당돌한 청을 했다.

상대방은 잠시 머뭇거리다가 '당신도 나처럼 눈이 나쁜 듯한데, 팔기는 무엇을 팔겠는가'라고 하며 그냥 가져가라고 안경을 벗어주었다. 의외의 행동에 머쓱해진 비장은 통성명을 해 그가 절강 출신의 거인擧人, 즉 향시 합격자로 과거를 보기 위해 북경에 올라와 정양문 밖 건정동乾淨洞에 하숙하고 있는 것을 알았다. 이렇게 해서 안경을 얻은 비장이 돌아와 이 일을 말하자 자존심 강한 홍대용은 그를 질책했다. 그리고 이튿날 그를 앞세워 예물로 청심환과 부채를 가지고 찾아갔다. 역시 자제군관으로 북경에 온 김재행金在行, ?-?도 함께 갔다.*

홍대용이 건정동에서 만난 사람은 항주 출신의 한족문인 엄성嚴誠, 1732-1767과 반정균潘廷筠, 1742-?이었다. 엄성과 반정균은 그를 만난 자리에서 조선 시인 김상헌金尙憲, 1570-1652에 대해 물었다. 김상헌은 임진왜란 이후 중국에 사신으로 간 적이 있었다. 뱃길로 가면서 산동 지방의 은퇴 문인관료인 장연 등의 큰 환대를 받았다. 이때 주고받은 시를 그의 손녀사위인 왕사정王士禎, 1634-1711이 시집에 소개했다. 왕사정은 청초를 대표하는 시인으로, 그가 엮은 시집은 문인들 사이에 널리 읽히고 있었다. 때문에 엄성 등이 이를 물은 것이었다. 홍대용과 동행한 김재행은 바로 김상헌의 방계후손이었다. 이것이 인연이 돼 홍대용, 김재행,

* 정민, 『18세기 한중 지식인의 문예공화국』, 문학동네, 2014년

엄성, 반정균은 급속히 가까워졌다.

특히 홍대용과 엄성은 나이가 비슷했고, 기질이 잘 맞았다. 이 두 사람은 의기투합해 한 달 동안 7번이나 만나며 의형제를 맺었다. 홍대용은 이들을 통해 육비陸飛. 1719-?도 알게 됐다. 그 역시 거인 출신으로 문인화가였다. 육비는 홍대용 일행이 귀국할 때 산수화 5점을 그려 선물했다.

홍대용은 이들과 만나 서로 나눈 필담 내용을 가지고 귀국해 『건정동 필담』이란 서첩을 꾸몄다. 이 필담첩은 주변의 문인들 사이에 큰 화제가 됐다. 청이 들어선 이래 백수십 년 동안 매년 많은 사람들이 중국에 갔지만, 중국 문인들과 흉금을 터놓고 학문을 이야기하고 우정을 나눈 것은 이번이 처음이었다.

이런 홍대용과 가장 가까웠던 사람이 박지원이었다. 그의 주변에는 많은 후배 문인들이 있었다. 이덕무李德懋. 1741-1793, 유득공柳得恭. 1748-1807, 이서구李書九. 1754-1825 등은 이미 백탑시사白塔詩社라는 문학동인 모임을 결성해 교유하고 있었다. 이외에 박제가朴齊家. 1750-1805와 유금柳琴. 1741-1788도 있었다. 유금은 유득공의 숙부였으나 나이는 일곱 살밖에 차이 나지 않았다. 또 이덕무와 동갑이기도 했다. 이들은 『건정동 필담』을 돌려 읽으며 자기들도 중국에 가 견문이 넓고 식견이 트인 중국 문인들과 사귀기를 꿈꾸었다.

이들 중 유금이 가장 먼저 중국에 갔다. 그는 1776년 11월

주요 인물들의 연행과 중국 문인 교류

1765년 10월	홍대용: 엄성, 반정균, 육비
1765년 11월	유금: 이조원, 반정균
1778년 3월	이덕무, 박제가: 반정균, 이정원, 축덕린
1778년 7월	유득공(심양까지 여행)
1780년 6월	박지원: 왕성, 고역생, 허조당, 유세기, 단가옥
1790년 5월	유득공, 박제가: 기윤, 손성연, 이정원, 이기원
1790년 10월	박제가: 완원, 옹방강, 철보, 나빙, 장문도
1801년 2월	유득공, 박제가, 이덕무: 나빙
1809년 10월	김정희: 옹방강, 완원
1812년 7월	신위: 옹방강
1822년 10월	김상희: 오숭량

에 부사 서호수의 막객 신분으로 연행했다. 그가 서호수의 두 아들을 가르친 인연 덕분이었다. 홍대용은 귀국해서도 엄성, 반정균, 육비와 연락을 취하고 있었다. 다만 엄성은 그와 만난 이듬해 세상을 떠났다. 유금은 북경에 갈 때부터 이들을 만나볼 생각으로 이덕무, 유득공, 박제가, 이서구 4명의 시로 된 시집을 가지고 갔다.

유금은 북경에서 육비와 반정균을 만날 수 없었다. 한 사람은 귀향했고, 다른 한 사람은 지방 출장 중이었다. 그는 유리창을 배회하다 새로 나온 책 한 권을 보았다. 그리고 저자가 박식

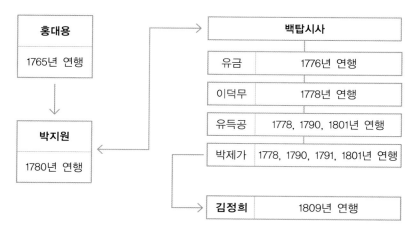

연행 견문의 계승

하고 문장이 뛰어난 것을 알고 수소문해서 그의 집을 직접 찾아
갔다. 책의 저자는 문인관료인 이조원李調元, 1734-1803이었다. 그
는 1763년에 진사에 급제해 당시 이부원외랑으로 있었다. 유금
은 책의 독자라고 자신을 소개하며 자기가 가져온 조선 시인들
의 시를 평해달라고 청했다.

　이 자리에서 유금은 그에게 반정균과 육비에 대해 물었다.
이조원은 진사 급제한 반정균과는 가깝다고 답을 했다. 이로써
10년 전 홍대용이 중국 문인과 맺은 인연이 기적같이 되살아났
다. 이조원은 유금이 가져온 시집에 『한객건연집韓客巾衍集』이란
제목을 지어주고 서문까지 써주었다.

　유금의 이런 활동 역시 귀국 후 큰 화제가 됐다. 그리고 서

신 왕래가 계속되는 가운데 이덕무, 박제가, 유득공 등이 차례로 연행했다. 과거 출신자로 고위관료가 된 이조원과 반정균은 이들을 만날 때마다 주변의 중국 문인관료들을 소개해주어 교류의 범위가 한층 넓어졌다.

특히 재주가 탁월했던 박제가는 생전에 4번 연행하면서 많은 중국인과 교류했다. 시와 문장이 뛰어난 그는 중국 문인들 사이에서도 유명했다. 1790년의 연행 때에는 청 조정의 예부상서인 기윤紀昀, 1724-1805이 그의 이름을 듣고 조선관을 직접 찾아와 사신단을 놀라게 하기도 했다. 또 중국의 정통화가 나빙羅聘, 1733-1799은 그의 초상화를 그려 주었고, 청대 학계의 최고 권위자인 옹방강翁方綱, 1733-1818도 방문했다.

나중에 꾸며진 박제가의 중국 문인 교류집에는 100명이 넘는 중국 문인관료의 이름이 실려 있었다. 중국의 합리적 제도와 문물에 경도된 그가 조선의 개혁을 바라며 『북학의』를 지은 것은 말할 것도 없다.

박제가는 정조 타계 이후 당쟁에 휘말려 함경도 종성으로 유배를 갔다. 그리고 돌아온 뒤 얼마 지나지 않아 세상을 뜨고 말았다. 그러나 유배 가기 전후로 해서 그는 김정희를 만났다. 그리고 자신이 경험하고 견문한 북경의 학계와 문예계의 사정 등을 소상히 전해주었다. 이 만남으로 조선 후기 미술은 김홍도 시대를 끝내고 김정희 시대로 이어지는 문이 열리게 됐다.

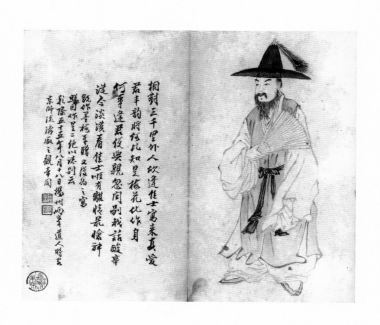

나빙 | 〈박제가 초상〉(원본 소실)
1790년, 10.4×12.2cm, 추사박물관

추사의 등장

　　홍대용으로 시작된 조선과 중국 문인의 직접 교류는 박제가라는 비범한 천재의 출현으로 새로운 국면을 맞이했다. 박제가가 만난 사람들은 강남 출신의 거인에 불과했던 홍대용의 교제 상대와 달랐다. 대부분 북경 문화계의 핵심 인물들이었다. 박제가는 천부적인 시와 문장의 재능 그리고 당괴唐魁라는 빈축까지 샀던 중국문화 심취열로 이들을 자신의 교류 영역에 끌어들였다. 이로써 그는 한양에서 중국문화의 거점이 됐다.

　　박지원은 1796년 봄, 안의현감으로 있을 때 무료한 시간을 보내면서 나빙의 대나무 그림을 감상했다고 편지를 쓴 적이 있었다. 또 아들에게 '그 사람의 성격이 버릇없이 괴팍하고, 보물이라면서 손에서 쉽게 놓지 않겠지만' 박제가가 소장하고 있는

중국 시첩을 빌려오라고 시키기도 했다.[*]

박제가가 이처럼 18세기 말 한양에서 중국의 문화를 적극
소개하고 있을 때 추사 김정희가 그를 찾아가 만났다. 이렇게 해
서 홍대용에서 시작되고 박제가를 거치면서 쌓인 중국 문인들과
의 교류 성과가 추사에게 고스란히 전해졌다.

추사를 연구한 일본학자 후지쓰카 지카시藤塚鄰, 1879-1948는
그를 가리켜 '조선 500년 이래 절대로 다시없고, 있다고 해도 그
저 한둘 있을까 말까 한 영재'라고 극찬했다. 그는 천성적으로
학문을 좋아했고, 한 번 눈앞을 스친 것은 절대로 잊지 않았다.

추사는 박제가를 통해 청에 대해서 많은 것을 들었다. 청대
학문의 주류인 고증학의 학문 내용과 그 범위를 전해 들었다. 또
나빙과 같은 중국 정통화가들의 그림도 보았으며, 박제가와 교
유했던 북경시단에서 천재 시인으로 이름난 장문도張問陶, 1764-
1814의 세계도 알고 있었다.[**]

그와 같은 사전 지식과 교양을 갖춘 추사는 1809년 겨울 24
세의 나이로 연행했다. 부사인 부친 김노경金魯敬, 1766-1840의 자
제군관 자격이었다. 추사는 북경에서 학계의 최고 권위로 손꼽

[*] 박지원 지음, 박희병 옮김, 『고추장 작은 단지를 보내니-박지원 서간집』, 돌베개, 2005년
[**] 후지쓰카 지카시 지음, 이충구·김규선·윤철규 옮김, 『추사 김정희 연구-청조문화 동전의
 연구』, 과천문화원, 2009년

김정희 연보

1786년	1세	예산 탄생
1809년	24세	생원시 합격, 10월 친부 김노경 수행 연행
1810년	25세	옹방강, 완원, 주학년, 이정원 등 교유
1819년	34세	식년 문과 급제
1822년	37세	김노경(동지정사), 동생 김상희와 연행
1830년	45세	김노경이 고금도로 유배(1833년 9월 방송)
1834년	49세	『예당금석과안록』 완성
1840년	55세	6월 연행부사 임명, 8월 제주 유배(1848년 12월까지)
1849년	64세	윤4월 한양 도착. 중인 서화가 지도
1851년	66세	7월 북청 유배
1852년	67세	8월 이후 과천 거주
1856년	71세	봉은사 휘호, 10월 타계

혔던 옹방강과 완원阮元, 1764-1849을 나란히 만났다. 조선 문인이 생존해 있는 당대 최고의 중국학자를 만난 것은 이것이 역사상 처음이었다.

옹방강은 북경 출신으로 19세에 진사에 급제했다. 이후 여러 성의 제독과 교육감에 해당하는 학정學政을 역임했다. 또 건륭제 때 칙명으로 시작된 『사고전서四庫全書』의 편찬에 종사했다. 그는 시와 문장이 뛰어났을 뿐 아니라 글씨도 이름 높았다. 특히 금석학에 조예가 깊었다. 박제가는 『사고전서』 편찬에 참

가했던 축덕린祝德麟, 1742-1798을 통해 옹방강을 소개받았다. 축덕린은 유금이 만난 이조원이 소개해 주었다.

　반면 완원은 양주 인근 출신이었다. 26세에 진사에 급제해 여러 성의 학정과 순회행정관인 순무巡撫 등을 지냈다. 그는 청조 경학의 대가로 많은 저술 외에 대규모 편찬 작업에 종사했다. 그중 하나인『황청경해皇淸經解』는 청초 이래에 모든 경학 연구서를 한데 모은 대작으로, 전체 양이 1,400권이나 된다. 그는 추사를 만난 뒤 이것이 완성되자마자 인편을 통해 조선에 보내준 것으로 유명하다.

　옹방강은 1월 29일 처음 만났다. 첫 만남에서 79세의 옹방강은 젊은 추사의 학식과 천재성에 매료됐다. 그는 즉석에서 '경술문장 해동제일經術文章 海東第一'이란 휘호를 써주었다. 이는 '유교의 경전 이해와 글솜씨가 조선 제일'이라는 찬사이다. 이렇게 마음을 연 그는 추사에게 자신의 거대한 서고인 석묵서루石墨書樓를 보여주었다. 그리고 그곳에 있는 고대부터의 금석문 탁본과 송, 원, 명 시대의 유명 서화를 아낌없이 보여주었다. 이것 역시 조선 문인으로서는 최초의 경험이었다. 연행 사신 어느 누구도 송원대까지 거슬러 올라가는 진적의 명품을 본 적이 없었다.

　추사의 제자 조희룡은 스승에게 들은 이야기라면서 "누각의 편액이 석묵서루라고 돼 있는데 모양이 아주 웅장하고 화려했다. 사다리를 밟고 올라가니 층으로 된 서가가 둘러 있는 사이

에 7만 축軸이나 되는 금석, 서화가 이리저리 마구 쌓여 마치 뒤얽힌 산봉우리와 겹겹의 멧부리 같아 그 시작과 끝을 알 수 없었다. 그곳에서 굽어 내려다보니 사람들이 그 사이를 다니는 것이 마치 개미 같았다."라고 석묵서루의 장관을 묘사했다.[*]

추사는 어려서부터 글씨를 잘 썼다. 정조 때 재상 채제공이 추사 집 앞을 지나가다 어린 추사가 쓴 입춘첩 글씨를 보고 '대성할 솜씨'라고 칭찬한 일은 유명하다. 그 위에 그림도 잘 그렸다. 이런 자질을 갖춘 추사가 중국 최고의 고증학자가 모은 제1급 서화 컬렉션을 직접 본 것이다. 이는 말할 것도 없이 나중에 그의 독자적인 예술관을 형성하는 데 큰 자산이 됐다. 또 조선에 들어와 있던 중국서화의 평가와 진위 구별에도 큰 역할을 했다. 실제로 그는 귀국한 후에 많은 사람들로부터 서화 자문을 요청 받았다.[**]

추사는 옹방강 방문에 앞서 완원도 찾았다. 완원은 당시 47세였다. 그는 옹방강과 마찬가지로 추사의 비범함을 한눈에 알아차리고 서재인 태화쌍비지관泰華雙碑之館으로 이끌었다. 그는 이 서재에서 송나라 때 만든 희대의 명차인 용단승설龍團勝雪을 달

[*] 조희룡 지음, 실시학사 고전문학연구회 역주, 『조희룡 전집 1, 석우망년록』, 한길아트, 1999년
[**] 김정희 지음, 최완수 옮김, 『추사집』, 현암사, 2014년

(위) 김정희 발문
종이에 먹, 28.9×39.7cm, 국립중앙박물관
(아래) 작자 미상 ｜ 〈중국고사인물도〉
비단에 채색, 28.9×90cm, 국립중앙박물관

여 추사를 환대했다. 그리고 태화쌍비지관에 있는 최고 소장품인 한나라 때 화산묘비 탁본, 당 태종 때 구리로 만든 비, 남송 시대의 여러 고서, 일본에서 건너온 귀중본 등을 보여주었다. 완원은 헤어질 때 자신이 지은 저술도 여러 권 선물했다.

추사의 북경 방문은 당시 중국의 고증학과 경학을 대표하는 두 사람의 대학자를 만난 것으로 집약될 수 있다. 이를 통해 두 방면의 학문이 더욱 깊어진 것은 말할 것도 없다. 그리고 예술에 있어 변화를 가져왔다. 특히 글씨는 한나라 비석 글씨를 중요시했던 옹방강의 영향이 컸다. 이는 훗날 독특한 개성을 보이는 추사체의 탄생으로 이어졌다.

추사는 북경에서 수많은 명화와 서예 명품을 보았을 뿐 아니라 귀국 후에도 계속해서 중국서화를 수집했다. 옹방강의 제자가 추사에게 보내온 편지에는 '구해달라고 하신 정섭의 난초 그림 진본을 구할 수 없었다'라는 내용도 들어 있었다. 정섭鄭燮, 1693-1765은 18세기 전반기에 활동한 청의 대표적인 문인화가로 특히 난초와 대나무가 뛰어났다. 추사의 난초 그림은 정섭에게 영향을 받기도 했다.

국립중앙박물관에 있는 〈중국고사인물도〉는 그가 생전에 소장했던 중국 그림 중 하나이다. 여기에는 '누가 그린 것인지 모르지만 필치는 강희 연간재위 1661-1722에 강남 지역에 사는 명수가 원나라 화가의 솜씨를 모방한 듯하다'라고 직접 쓴 글이 붙어

있다. 조희룡도 추사 집에서 원나라 사람이 그린 〈전촉도全蜀圖〉란 그림을 보았다고 했다. 그리고 이 그림이 너무 커서 '접혀서 펴지지 않는 것이 한 자 남짓이나 되었다'라는 이야기를 남겼다.

추사는 중국에서 본 것뿐만 아니라 이후에 수집한 수준 높은 중국 그림을 통해 자신의 그림 세계를 확립해갔다. 아울러 주변에 큰 영향을 미치며 이 시대의 새로운 그림 경향을 창조, 리드해갔다. 주변에서 그의 영향을 받은 사람들은 문인화가들에만 그치지 않았다. 중인 출신의 서화가도 다수 포함돼 있었다. 이 무렵 새롭게 선보인 경향으로 대표적인 것이 난초와 매화 그림의 유행을 꼽을 수 있다.

추사는 유배 가기 전부터 시작해 수십 년 이상 난초를 쳤다. 19세기 초에는 역관 출신의 여기화가 임희지林熙之, 1765-?가 난 그림으로 이름 높았다. 하지만 추사로 인해 문인화적 의미가 한층 가미됐다. 그의 가르침을 받은 흥선대원군 이하응李昰應, 1820-1898은 추사 사후에 난초 그림으로 이름을 크게 떨쳤다.

매화 그림은 추사의 동생 김상희金相喜, 1794-1861의 연행과 관련이 깊다. 그는 1822년 북경에 가 형님과 가깝게 교류한 청의 문인들을 차례로 방문했다. 이때 옹방강은 이미 죽고 없었다. 대신 그의 제자로 매화를 좋아한 시인 오숭량吳崇梁, 1766-1834을 만나 〈매화서옥도梅花書屋圖〉를 전해 받았다. 이것이 계기가 돼 추사 주변에서 매화 그림이 크게 유행했다. 더욱이 제자 조희룡

전기 | 〈매화초옥도梅花草屋圖〉
19세기, 종이에 담채, 32.4×36.1cm, 국립중앙박물관

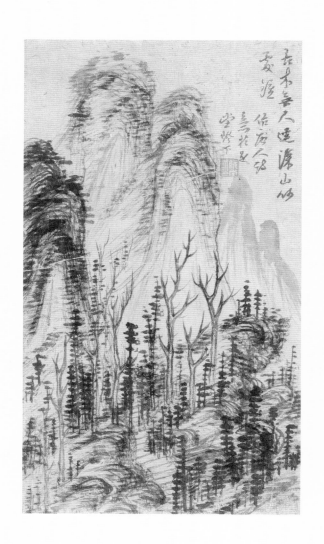

김정희 | 〈산수도山水圖〉
18-19세기, 종이에 수묵, 46.1×25.7cm, 국립중앙박물관

은 매화에 매우 심취했다. 그는 잘 때 매화 병풍을 치고 잤으며 평소에 매화차를 마시고 지내면서 거처를 매화백영루라고 불렀다. 호조차 매수梅叟라고 지었다.

하지만 이런 그림들보다 추사가 19세기 후반에 미친 가장 큰 영향은 일격逸格의 문인화풍 소개에 있다. 일격이란 우열을 가리는 일반적인 기준 이외의 품격이 담겨 있다는 뜻이다.

고증학자인 추사는 그림과 글씨에 대한 지식과 교양이 해박했다. 그리고 이를 바탕으로 명대 후기 반半직업화된 오파의 문인화보다 훨씬 더 순수함을 간직하고 있는 원나라 문인화를 최고의 모범으로 꼽았다.

추사가 좋아한 원나라 문인화가는 황공망과 예찬이다. 두 사람의 그림에는 늦가을과 같은 정취가 있다. 쓸쓸하고 고요하며 적막하고 고독한 가을의 분위기란 예부터 은사는 물론 문인에게까지 자신들의 심경이 투영된 자연 상태로 여겨졌다. 추사는 이런 고일高逸한 분위기가 담긴 그림을 격이 높은 그림이라고 여겼다.

그는 제주 유배에서 돌아온 뒤에 용산에 거처를 정했다. 이때가 1849년이다. 그해 여름 조희룡의 주선으로 서예가와 화가 각 8명이 그에게 가르침을 청했다. 화가들 가운데는 이한철李漢喆, 1812-1893 이후, 박인석朴寅碩, ?-?, 조중묵趙重黙, ?-?, 유숙劉淑, 1827-1873 등 4명의 화원이 있었다. 그리고 김수철金秀哲, ?-1862 이후

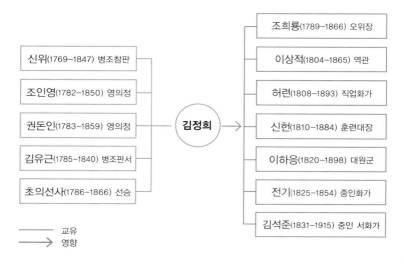

신위(1769-1847) 병조참판

조인영(1782-1850) 영의정

권돈인(1783-1859) 영의정

김유근(1785-1840) 병조판서

초의선사(1786-1866) 선승

김정희

조희룡(1789-1866) 오위장

이상적(1804-1865) 역관

허련(1808-1893) 직업화가

신헌(1810-1884) 훈련대장

이하응(1820-1898) 대원군

전기(1825-1854) 중인화가

김석준(1831-1915) 중인 서화가

—— 교유
—→ 영향

김정희의 교유와 영향

은 중인화가, 허련許鍊, 1808-1893은 직업화가였다. 여기에 약포를 경영하면서 그림을 그린 중인화가 전기田琦, 1825-1854와 무과 출신의 유재소劉在韶, 1829-1911도 끼었다. 이들이 그림을 그려오면 추사가 품평을 해주는 식으로 두 달 사이에 3번의 지도가 이뤄졌다. 이때 추사는 전기의 그림을 보고 "쓸쓸하고 조용하며 간결하고 담백한 것이 자못 원나라 화가의 품격과 운치가 있다." 라면서 최고로 평가했다.

추사의 이런 회화관은 이들의 활동을 통해 급속히 번져나갔다. 또 형식화해서 일수양안一水兩岸의 구도법으로 정착했다. 즉 화면 한가운데 너른 물을 사이에 두고 앞쪽에는 낮은 언덕을, 뒤

쪽에는 산을 그려 넣는 구도가 반복적으로 그려졌다. 허련은 이런 구도를 특히 잘 그렸다.

뛰어난 학문에 탁월한 예술가 자질을 지닌 추사가 미친 영향은 광범위했다. 그런 만큼 많은 화가들이 자극을 받으며 그를 뒤따랐다. 하지만 이는 18세기 후반 들어 급격하게 세속화되기 시작한 사회와는 동떨어진 면이 없지 않았다. 고식적이고 고답적인 측면이 있었다.

더욱이 추사 같은 자질과 능력과는 거리가 먼 화가들이 시대의 주역이 되면서 이들은 형식적 추종에만 그쳤다. 그로 인해 세속화 사회에서 바라는 시대적 요구와는 점점 더 격차가 벌어지게 됐다.

추사 이후와 장승업

추사는 1856년 10월 10일 과천에서 세상을 떠났다. 이때 추사 예술을 지켜보며 후원하고 영향을 받았던 문인화가 가운데는 권돈인權敦仁, 신헌申櫶, 이하응 정도만이 남아 있었다.

권돈인은 추사가 죽은 지 3년 뒤에 세상을 떠났다. 훈련대장 신관호申觀浩, 나중에 신헌으로 개명는 그 후 전권대사로 강화도조약을 체결하는 외교 일선에서 활동했으나 추사에게 받은 영향은 그림이 아니라 글씨였다. 이하응은 늦게까지 활동했지만 난초 그림만 그려 문인화풍의 산수화 세계와는 무관했다.

이렇게 해서 추사의 영향은 화원과 중인 화가들 사이에 남게 됐다. 1849년 추사에게 지도를 받은 화가 가운데 추사 사후에도 활동한 화가는 조희룡, 김수철, 허련, 이한철, 유숙, 유재소

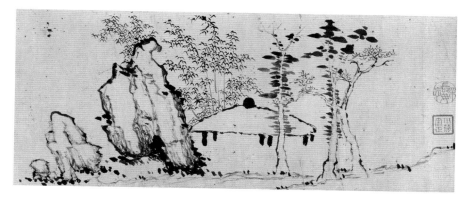

권돈인 | 〈세한도歲寒圖〉
19세기, 종이에 수묵, 21.0×101.5cm, 국립중앙박물관

등 5명이다. 조중묵과 박인석은 언제 죽었는지 알 수 없다. 또 큰 기대를 모았던 전기는 30세의 나이로 추사보다 두 해 앞서 세상을 떠났다.

좌장격인 조희룡은 10년 남짓을 더 살았다. 하지만 산수화보다 매화에 심취해 매화 그림과 사군자를 그리다 생을 접었다. 김수철은 언제부터인지 원나라 문인화풍과 결별하고 수채화처럼 산뜻한 느낌의 이색 화풍으로 돌아섰다. 이한철은 주문에 따라 무엇이든 그리는 화원답게 초상화, 신선 그림 등을 다양하게 그렸다. 산수화는 이에 비해 훨씬 양이 적었다. 뿐만 아니라 추사의 영향을 짐작해볼 만한 그림도 별로 없다. 유숙은 추사에게 가르침을 받을 때 23세였다. 이후 어진 제작에 종사하는 등 본

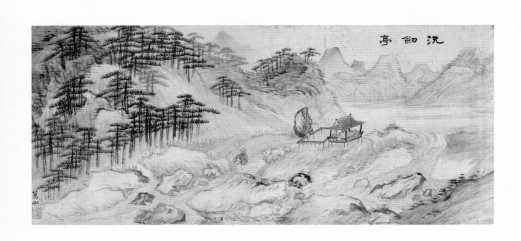

유숙 | 〈세검정도洗劍亭圖〉
19세기, 종이에 담채, 26.1×58.2cm, 국립중앙박물관

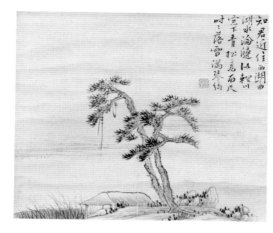

유재소 | 〈산수도山水圖〉
19세기, 종이에 담채,
22.5×26.5cm,
국립중앙박물관

격적으로 화원 활동을 했지만 일격화풍의 산수화보다 단원 스타
일의 그림을 많이 그렸다. 유재소의 그림에는 황공망, 예찬의 화
풍을 고집한 산수화가 두드러진다. 그러나 늦게까지 생존한 것
에 비해 전하는 그림이 거의 없다.

추사 사후에 인기가 집중된 화가는 수제자격인 허련이다.
그는 추사가 유배가기 전 추사 집에 머물며 직접 지도를 받았다.
중인 출신의 직업화가 치고 그는 독서를 많이 했다. 문장도 어느
정도 가능했다. 그래서 문자향文字香과 서권기書卷氣를 강조한
추사의 교양주의 예술관을 직접 전수받을 수 있었다. 그는 예황
식(예찬의 구도법에 황공망의 필법을 구사한 것) 구도의 산수화
외에 문인 품격의 사군자, 화조화 등을 다양하게 그렸다. 지방을
돌아다니며 주문에 응하기도 했다.

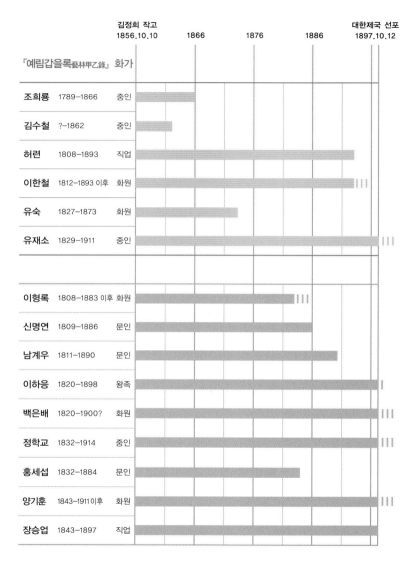

『예림갑을록藝林甲乙錄』 화가		김정희 작고 1856.10.10	1866	1876	1886	대한제국 선포 1897.10.12
조희룡 1789-1866	중인					
김수철 ?-1862	중인					
허련 1808-1893	직업					
이한철 1812-1893 이후	화원					
유숙 1827-1873	화원					
유재소 1829-1911	중인					
이형록 1808-1883 이후	화원					
신명연 1809-1886	문인					
남계우 1811-1890	문인					
이하응 1820-1898	왕족					
백은배 1820-1900?	화원					
정학교 1832-1914	중인					
홍세섭 1832-1884	문인					
양기훈 1843-1911 이후	화원					
장승업 1843-1897	직업					

김정희 이후의 화가들

그가 이렇게 활동할 때 다른 화가들이 침묵하고 있던 것은 아니었다. 허련의 시대에는 18세기 이상으로 그림 수요가 증가하고 있었다. 다수의 직업화가가 등장했고, 전기나 유재소처럼 본업 이외에 부업으로 그림을 그린 화가들도 많았다.

우선 문인화가부터 보면 추사와 가까웠던 신위申緯의 아들로 무관이면서 채색 화조화를 많이 그린 신명연申命衍, 1809-1886이 있었다. 돈녕부 정3품의 당상관을 지냈으며 채색 나비 그림으로 인기를 끈 남계우南啓宇, 1811-1890와 대과에 급제한 뒤 형조참의까지 올랐던 관료로서 현대적 감각이 느껴지는 이색적인 화조화를 그린 홍세섭洪世燮, 1832-1884도 있었다.

중인화가로는 돌과 대나무를 많이 그린 중급관리 출신의 정학교丁學敎, 1832-1914가 있었다. 화원 중에는 책거리 병풍으로 이름을 떨친 이형록李亨祿, 1808-1883 이후과 단원풍의 인물로 풍속화와 신선도를 많이 그린 백은배白殷培, 1820-1900? 등이 활동했다. 또 한 번 보기만 하면 따라 그릴 수 있을 정도로 그림 소질이 뛰어났던 오원 장승업吾園 張承業, 1843-1897이 시정을 상대로 활동하고 있었다.

이들 가운데 특히 장승업은 허련과 나란히 19세기 후반을 대표했던 화가라 할 수 있다. 그는 허련보다 한 세대 뒤에 등장했다. 그러나 주문이 몰린 인기 화가였다는 점에서 좋은 비교 대상이 된다.

장승업 |〈고사세동도 高士洗桐圖〉

19세기, 비단에 담채, 141.5×40.0cm, 삼성미술관 리움

두 사람 모두 중국화풍을 추구했다. 그러나 지향점은 서로 달랐다. 한 사람은 고전적인 문인화풍의 세계를 추구했다면 다른 한 사람은 새로 전해진 청의 기교적인 궁정화풍을 모범으로 삼았다.

장승업은 출생지가 어디인지 부모가 누구인지도 알려지지 않았다. 그는 지물포에서 일하며 그림을 그리기 시작했다. 그가 익힌 것은 당시 새롭게 전해진 중국 그림이었다. 청말에 많이 그려진 고사인물도 계통의 그림과 세속화 사회가 요구하는 길상적이고 장식적인 그림들이었다.

그가 그린 새로운 중국화풍의 그림은 연행 사신과는 다른 루트로 전해졌다. 이 무렵 또다시 한양에 들어온 청군을 통해서였다. 장승업이 살았던 시기는 대격랑의 시대였다. 전조는 이미 추사 시대부터 있었다. 추사는 제주 유배 시절 동생 상희에게 쓴 편지에 '지난 스무날 이후에 영국 배가 정의현 우도에 와 정박했는데, 이곳에서 한 200리 떨어져 있다. 그런데 그 배는 별다른 목적 없이 다만 한갓 지나가는 배일 뿐이거늘 온 섬이 시끄럽다' 라고 했다.[*]

편지는 1845년 7월에 보낸 것이다. 편지 속에 보이는 영국 배는 영국군함 HMS 사마랑호였다. 이 배는 5월 22일 측량 임

[*] 김정희 지음, 최완수 옮김, 『추사집』, 현암사, 2014년

무를 띠고 제주도 정의현 우도에 왔다. 이로 인해 온 섬 주민들이 마치 난리가 난 것처럼 허둥댔다는 것이다. 실제로 추사가 세상을 떠난 지 얼마 되지 않아 프랑스, 미국, 일본 함선이 잇달아 내항하고 또 전투까지 벌어지는 상황이 일어났다.

그리고 운양호 사건을 계기로 조선은 개항했다. 청군과 원세개袁世凱, 1859-1916는 그 후 임오군란이 일어나면서 한양에 주둔했다. 원세개는 나중에 중화민국의 초대 대통령까지 올랐으나 과거 출신의 정통 관료가 아니었다. 그는 과거에 연속해 떨어진 뒤 집안과 인연이 있는 오장경吳長慶 부대의 참모로 들어갔다. 오장경 부대는 청말의 실력자인 이홍장李鴻章 휘하에 있었다. 이때 그는 23세였다. 그런데 군에 들어간 지 1년 조금 지나 조선에서 임오군란이 일어났다. 이홍장은 일본의 대두를 경계하면서 조선의 내정 문제에 개입해 즉각 오장경 부대 6,000명을 파견했다.

원세개는 오장경 부대와 함께 한양에 들어와 구식 조선군과 전투를 벌였다. 이때 오장경은 흥선대원군 이하응을 납치해 중국 보정保定으로 데려가 감금했다. 그리고 오장경 후임으로 프랑스 유학파이자 이홍장의 오른팔인 마건충馬建忠이 왔다. 원세개는 일본에 미온적인 마건충을 모함해 중국으로 쫓아 보냈다. 그리고 자신이 조선주둔군 책임자가 됐다.

1884년 청나라와 프랑스가 청불전쟁에 돌입하자 청은 조선주둔군 가운데 1,500명만 남기고 병력을 귀국시켰다. 남아서 부

대를 지휘하던 원세개에게 출세의 기회가 찾아왔다. 그해 12월에 갑신정변이 일어난 것이다. 그는 기민하게 부대를 이끌고 정변파를 지지하는 일본군을 격파해 이홍장의 절대적인 신임을 얻었다.

사건 후 그는 몇 달 동안 귀국했다가 이듬해 이하응을 호송해 한양으로 돌아왔다. 직함은 주차조선총리교섭통상사의駐箚朝鮮總理交涉通商事宜로, 영문명은 레지던트Resident이다. 이는 영국이 인도에서 번국藩國의 정치를 감독하는 최고 관리로 파견한 주재관駐在官을 뜻했다. 즉 그에게 청을 대표해 조선의 외교 교섭과 통상 문제를 모두 관할할 수 있는 권한이 주어진 것이다.

원세개는 1894년 동학봉기로 청일전쟁이 발발하기까지 10년 동안 청국의 주재관 자격으로 조선 정치를 좌지우지했다. 그는 궁정을 출입할 때도 가마를 내리지 않았으며 왕 앞에서도 무릎을 꿇지 않는 오만함과 거만함을 보였다. 심지어 고종의 폐위를 획책하기도 했다. 교양이 없는 가운데 야망과 욕심이 컸고 여색도 심하게 밝혔다. 그는 본부인 외에 11명의 첩을 두었다. 그중 5명은 조선에서 맞이한 조선 여인들이었다.

그는 공사관 보호를 위해 주둔한 청군과 함께 생활했다. 이는 수적으로 얼마 되지 않았지만 임진왜란 때 명의 원군 이상으로 큰 영향력을 발휘했다.

거기에 임오군란을 수습한 뒤인 1882년 8월 말에 청이 요청

해 맺은 조청상민수륙무역장정朝淸商民水陸貿易章程도 청군 주둔 이상의 변화를 가져왔다.

이 조약으로 청은 개항지가 아닌 한양과 같은 내륙에서도 장사가 가능하게 됐다. 19세기 말 한양 등지에 살던 화교 인구의 변화를 보면 1883년 162명에 불과했던 것이 1892년에는 1,800여 명으로 대거 늘어났다. 그리고 1883년에는 상해, 연태, 인천을 잇는 정기선이 운항됐다. 또 이듬해부터는 인천세관에 세금을 낸 중국 배들이 한강의 마포까지 올라와 장사를 할 수 있게 됐다.*

이를 배경으로 북경을 출입하는 역관들과 연계된 산동·절강 출신의 상인들이 광통교에서 관수동에 이르는 중인 거주지 일대에 자리를 잡으면서, 이곳은 차이나타운으로 거대한 상권을 형성하기에 이르렀다.

당시 정권은 친청파 민씨 세력이 잡고 있었다. 이들은 원세개와 가깝게 지냈다. 또 아첨에 능한 관리들도 그의 막하를 출입하면서 영향력을 발휘하고자 했다. 이들이 새로운 경향의 중국 그림을 받아들이는 1차 창구 역할을 했다. 그리고 18세기 후반보다 수적으로 훨씬 많아진 그림 수요층도 여기에 편승했다.

이들이 받아들인 새 경향은 고사인물화와 장식적인 화조화

* 강진아, 『동순태호-동아시아 화교 자본과 근대 조선』, 경북대출판부, 2011년

그리고 길상의 뜻을 담은 세조청공도歲朝淸供圖 계통의 그림이었다. 고사인물화는 이 시기에 중국에서 크게 유행했다. 조선에서도 독서를 통해 고전 교양이 일반 시민에까지 확산됐다.

예를 들어, 왕희지가 거위를 보고 글씨 쓰기의 정수를 깨달았다는 일화가 자주 그림으로 그려졌다. 또 북송의 문인 미불이

19세기 후반의 역사

1862년 3월	진주 임술농민봉기
1863년 12월	고종 즉위, 흥선대원군 집권
1865년 4월	경복궁 중건 개시(1872년 완공)
1866년 1월	천주교탄압, 병인사옥, 병인양요
1871년 6월	신미양요
1873년 11월	최익현 상소, 흥선대원군 하야
1875년 9월	운양호 사건
1876년 2월	강화도조약(조일수호조규)
1882년 7월	임오군란(제물포조약), 원세개 파견
1882년 8월	조청상민수륙무역장정
1884년 8월	청불전쟁, 12월 갑신정변
1885년 10월	원세개 체류 개시
1893년 3월	방곡령 외교 문제
1894년 3월	동학봉기, 6월 청일전쟁, 7월 갑오개혁, 7월 원세개 귀국
1895년 10월	을미사변
1897년 10월	대한제국 선포

장승업 | 〈기명절지도〉(대련)
19세기, 종이에 담채, 각 132.6×28.7cm, 선문대학교 박물관

돌을 좋아해 돌을 보면 절을 했다는 일화도 있다. 결벽증이 있는 예찬이 손님이 침을 뱉고 간 오동나무를 동자를 시켜 씻게 했다는 일화는 장승업도 그런 적이 있었다. 원래 이들은 고전문학 속에 들어 있던 교양이었다.

세조청공도는 중국의 세화歲畵에서 유래했다. 세조는 새해를 맞이하는 것을 가리키고, 청공은 맑고 깨끗하게 갖춘다는 의미이다. 또 품위 있게 즐긴다는 뜻도 있다. 이 그림에 들어가는 도안 내용은 복록수를 상징하는 것들이 대부분이다.

예를 들어, 네모나고 삐죽 키가 큰 도자기는 신선이 사는 세계를 가리킨다. 이 도자기에 꽂힌 수선화도 신선을 뜻한다. 수선화의 '선' 자와 신선의 '선' 자가 같기 때문이다. 또 도자기 옆에 그려진 복숭아 역시 괴석과 나란히 장수를 상징했다. 이 세조청공도는 조선에서 기명절지도器皿折枝圖라고 불렸다. 그림 속에 복숭아나 살구 등의 나뭇가지가 함께 그려져 있었기 때문이다.

고사인물도와 기명절지도 같은 그림 주문이 폭주한 장승업은 타고난 천재였다. 한 번 본 것은 10년 뒤에도 고스란히 다시 그려 낼 수 있을 정도였다. 하지만 그는 글을 배우지 못해서 그림에는 호와 이름만 썼다. 화제는 대부분 주변의 화가, 제자들이 대신 써주었다. 따라서 격랑의 시대에 살았지만 그의 그림은 삶과 사회의 현실과는 동떨어진 데가 있었다. 유행을 따라갈 수는 있어도 문인화가처럼 그림 속에 자신의 목소리를 담을 수는 없었다.

이는 문인화론에 입각한 그림을 그린 허련도 크게 다르지 않았다. 그 역시 세상에 대한 책임감을 자부심으로 느끼는 사대부 출신은 아니었다. 추사의 가르침을 받았지만 그것은 표피적인 것에 그치고 말았다. 그는 높은 인기와 함께 만년까지 많은 그림을 그렸다. 하지만 추사의 사후에서 멀어지면 멀어질수록 우열의 편차가 심했다. 추사 같은 감식안이 주변에 없었기 때문이다. 또 점점 더 세속화되는 사회의 요구에 대응력을 상실하면서 생겨난 부작용이기도 했다. 허련은 추사 사후 한때 진도의 운림산방에 거주했다. 그 후 임피, 전주 등지를 옮겨 다니며 활동하다 1893년 9월, 86세의 나이로 세상을 떠났다.

그와 나란히 19세기 후반을 대표하며 활동했던 장승업 역시 얼마 지나지 않아 세상을 떠났다. 장승업의 죽음은 자유분방한 삶처럼 분명치 않은 부분이 많다. 연구자들은 1897년 무렵에 행방불명된 것이 마지막이라고 보고 있다.

조선 화단의 마지막 천재로 불린 장승업이 죽은 해에 조선의 역사도 막을 내렸다. 그해 2월, 고종은 피신해 있던 러시아 공사관을 나와 환궁했다. 그리고 연호를 광무로 정하고 원구단을 세웠다. 이어서 10월 12일, 황제 즉위식을 거행했다. 이로써 조선은 역사의 뒤안길로 사라지고 새로운 나라 대한제국이 성립됐다.

조선 시대 그림을 보는 눈

조선은 14세기 이후 동아시아를 지배한 중국의 정치 질서인 조공체제 외에도 지정학적인 위치 때문에 지속적으로 중국의 영향을 받았다. 이는 그림에서도 마찬가지였다. 다만 시기에 따라 영향이 피상적이고 대수롭지 않은 적도 있었고, 때로는 농도 짙고 결정적이기도 했다. 어느 쪽이든 이는 중화문화권 그리고 중국회화권에 속해 있었던 까닭에 피할 수 없는 현실이었다.

따라서 조선 그림은 이런 외부 영향을 지속적으로 받으며 그려지고 감상되고 또 평가됐다고 할 수 있다. 물론 이것만이 전부는 아니다. 자체의 내적 요소도 있었다. 사회 제도, 경제 발전의 정도 그리고 생활 습관 등이 그림의 제작과 감상에 영향을 미쳤다. 이외에 중국과 달랐던 그림의 제작과 유통 방식도 그림의

성격을 좌우하는 한 요인이 됐다.

　그러나 이런 요소보다도 더 중요한 것으로 사람들의 생각을 지배한 사상적, 철학적 인식과 사고방식이 있었다. 조선 시대는 주자학적 사고방식과 생활 태도가 외적 요소 이상으로 그림에 큰 영향을 미쳤다.

　외부 영향 아래 여러 내적 요인이 자극을 받아 자기 식으로 조정되고 수정되는 일은 어느 문화에서나 나타난다. 이것이 자기화이고 토착화이다. 조선 그림은 이 과정의 결과라고 할 수 있다. 그 속에서 취사선택의 방식도 쓰였고, 또 자기 식의 재창조도 있었다.

　명 중기에 등장한 오파의 문인화풍 그림도 그런 사례의 하나이다. 오파의 문인화는 임진왜란 이후 조선에 본격적으로 전래됐다. 이 화풍은 문인화가뿐만 아니라 화원, 직업화가까지 모두가 받아들여 그렸다. 하지만 오파를 계승한 청초의 중국 문인화가들의 그림은 달랐다. 이들은 문인화가이면서도 청 궁중에 불려가 황제와 황실을 위한 그림을 그렸다. 이들이 그린 공상적이고 이상적인 산수화는 조선에 거의 전해지지 않았다. 19세기 후반 들어 장승업이 활동하면서 비로소 그려졌을 뿐이다.

　반면 책거리 그림은 내부의 요구와 취향이 가미되어 재창조된 경우라고 할 수 있다. 책거리 그림에는 공통의 형식이 있다. 소반 위에 여러 권의 서책이 놓여 있고 그 주위로 공작새 깃털,

진귀한 과일, 도자기 그리고 상서로운 동물 등이 함께 그려진다. 이는 청 후반에 유행한 길상 그림과 책가도 병풍의 내용이 창조적으로 재조합된 것이다.

청의 길상화 가운데 상서홍행尙書紅杏으로 불리는 그림이 있다. 이는 과거에 합격해 높은 벼슬에 오르기를 바라는 기원을 담은 것이다. 주로 서책과 살구꽃 가지가 그려진다. 책은 오경의 하나인 상서尙書를 그렸다. 상서는 동시에 6조의 대신大臣을 가리키기도 한다.

중국 과거에는 진사 합격자들로만 치르는 전시殿試가 있었다. 이는 황제 앞에서 치르는 시험으로 당락은 없다. 황제는 이들에게 연회를 베풀고 성적에 따라 한림과 6부 등으로 임용 관서를 결정해 주었다. 이 시험은 음력 2월에 치러지는데, 이때가 살구꽃이 피는 계절이었다. 따라서 살구꽃을 급제화及第花라고 불렀다. 책거리 그림은 상서홍행의 서책과 꽃가지 외에 책가도 병풍에 보이는 도자기, 공작새 깃털 등 여러 길상적인 장식이 더해져 재창조된 것이다.

이외에도 물론 순전히 조선 자체의 역량과 요구에 의해 탄생한 그림도 있다. 정선의 진경산수화나 김홍도의 풍속화 등이 그렇다.

조선 시대 그림의 성격은 이처럼 다양하다. 하지만 거기에는 어떤 공통의 미적이며 회화적 특징이 담겨 있다. 이는 중국이

나 일본과 구별되는 조선 그림만의 고유한 것이다. 또 시대를 넘어 오늘날까지 통용되는 한국적인 그림의 특징이기도 하다.

여러 특징 가운데 두드러지는 것이 자연스러움을 존중하고 선호하는 정신이다. 이는 표현에서 지나치게 화려하고 기교적이거나 장식적인 묘사를 거부한다. 또 사실적이며 현실적인 묘사도 엄격하게 요구하지 않는다. 형편에 따라 자유재량을 발휘하는 임기응변적인 표현도 여유 있게 허용된다. 이런 성격 때문에 조선 그림의 전체적인 느낌은 부드럽고 친근한 인상이다.

그 외에도 조선 그림의 특징은 많다. 전통을 고수하는 점이라든지 유행에 민감하게 반응해 유파를 형성하는 일 등도 특징이라고 말할 수 있다.

이러한 점들은 비단 조선 시대의 그림에만 그치지 않는다. 오늘날에도 현대 화가들의 그림에 그대로 계승되어 나타나기도 한다. 따라서 조선 시대 그림을 이해하고 즐기는 것은 오늘날 화가들의 그림을 보다 깊이 있게 감상하는 길과도 통하는 일이다.

부록

참고문헌

도판 목록

참고문헌

단행본

가나이 시운金井紫運, 『동양화제종람東洋畵題綜覽』, 고쿠쇼간행회國書刊行會, 1997년

김광국 지음, 유홍준·김채식 옮김, 『김광국의 석농화원』, 눌와, 2015년

이동주, 『우리나라의 옛 그림』, 학고재, 1997년

유홍준, 『조선시대 화론 연구』, 학고재, 1998년

갈로 지음, 강관식 옮김, 『중국회화이론사』, 미진사, 1989년

마이클 설리번 지음, 나카노 미요코中野美代子·스기노메 야스코杉野目康子 옮김, 『중국산수화의 탄생中國山水畵の誕生』, 세이도샤靑土社, 1995년

장언원 지음, 조송식 옮김, 『역대명화기』, 시공사, 2008년

제임스 캐힐 지음, 조선미 옮김, 『중국회화사』, 열화당, 2002년

시마다 겐지 지음, 김석근 옮김, 『주자학과 양명학』, 까치, 1993년

전목 지음, 이완재·백도근 옮김, 『주자학의 세계』, 이문출판사, 1990년

김범, 『사화와 반정의 시대』, 역사의아침, 2015년

성해응 지음, 손혜리·지금완 옮김, 『서화잡지』, 휴머니스트, 2016년

오비 고이치小尾郊一, 『중국의 은둔사상中国の隱遁思想—陶淵明の心の軌跡』, 주코신서中公新書, 1988년

마화·진정굉 지음, 강경범·천현경 옮김, 『중국은사문화』, 동문선, 1997년

최현재, 『조선 전기 사대부가사』, 문학동네, 2012년

안대회, 『문장의 품격』, 휴머니스트, 2016년

박해훈, 『한국의 팔경도』, 소명출판, 2017년

나이토 고난内藤湖南, 『지나회화사支那繪畫史』, 지쿠마학술문고ちくま学芸文庫, 2002년

오세창 편저, 동양고전학회 옮김, 『근역서화징』, 시공사, 1998년

안휘준, 『안견과 몽유도원도』, 사회평론, 2009년

나카스나 아키노리 지음, 강길중·김지영·장원철 옮김, 『우아함의 탄생』, 민음사, 2009년

이노우에 스스무 지음, 장원철·이동철·이정희 옮김, 『중국 출판문화사』, 민음사, 2013년

강명관, 『조선 시대 책과 지식의 역사』, 천년의상상, 2014년

이정수, 김희호, 『조선의 화폐와 화폐량』, 경북대학교출판부, 2006년

안대회, 『선비답게 산다는 것』, 푸른역사, 2007년

이민희, 『조선의 베스트셀러』, 프로네시스, 2008년

강명관, 『홍대용과 1766년-조선 지성계를 흔든 연행록을 읽다』, 한국고전번역원, 2014년

아오키 마사루青木正児, 『금기서화琴棊書画-동양문고東洋文庫 520』, 헤이본샤平凡社, 1990년

정민, 『미쳐야 미친다』, 푸른역사, 2004년

박은순, 『공재 윤두서』, 돌베개, 2010년

박종채 지음, 박희병 옮김, 『나의 아버지 박지원』, 돌베개, 1998년

강세황 지음, 박동욱 · 서신혜 옮김, 『표암 강세황 산문전집』, 소명출판, 2008년

신익철 · 임치균 · 권오영 · 박정혜 · 조용희 편역, 『18세기 연행록 기사 집성: 서적 · 서화편』, 한국학중앙연구원, 2014년

강신항 · 이종묵 · 강관식 외, 『이재난고로 보는 조선 지식인의 생활사』, 한국학중앙연구원, 2007년

김창업 지음, 권영대 · 이장우 · 송항룡 공역, 『국역연행록선집 Ⅳ-연행일기燕行日記』, 민족문화추진회, 1976년

최완수, 『진경산수화』, 범우사, 1993년

변영섭, 『표암 강세황 회화 연구』, 일지사, 1999년

진준현, 『단원 김홍도 연구』, 일지사, 1999년

강세황 지음, 박동욱 · 서신혜 옮김, 『표암 강세황 산문전집』, 소명출판, 2008년

오주석, 『단원 김홍도-조선적인, 너무나 조선적인 화가』, 열화당, 1998년

이우성 · 임형택 편역, 『이조한문 단편집(중)』, 일조각, 1992년

박지원 지음, 김혈조 옮김, 『열하일기』, 돌베개, 2009년

조수삼 지음, 허경진 옮김, 『추재기이』, 서해문집, 2008년

박제가 지음, 이우성 옮김, 『북학의』, 한길사, 1992년

이우성, 『한국의 역사상』, 창작과 비평사, 1982년

허균 지음, 민족문화추진회 엮음, 『한정록』, 솔, 1997년

서울특별시 시사편찬위원회, 『서울2천년사. 15. 조선 시대 서울 경제의 성장』, 2013년

이우성 · 임형택 역편, 『이조한문 단편집 (상)』, 일조각, 1992년

장한종 지음, 김영준 옮김, 『완역 어수신화』, 보고사, 2010년

박희병, 『한국 고전인물전 연구』, 한길사, 1992년

나카노 도오루中野徹 책임편집, 『세계미술대전집 동양편世界美術大全集 東洋編 9 청淸』, 쇼가쿠칸小學館, 1998년

노자키 세이킨 지음, 변영섭 · 안영길 옮김, 『중국미술상징사전』, 고려대학교출판부, 2011년

고바야시 히로미츠小林宏光, 『중국의 판화-당에서 청까지中国の版画-唐代から清代まで』, 도신도東信堂, 1995년

김정기, 『미의 나라 조선』, 한울아카데미, 2011년

정민, 『18세기 한중 지식인의 문예공화국』, 문학동네, 2014년

박지원 지음, 박희병 옮김, 『고추장 작은 단지를 보내니-박지원 서간집』, 돌베개, 2005년

후지쓰카 지카시 지음, 이충구 · 김규선 · 윤철규 옮김, 『추사 김정희 연구-청조문화 동전의 연구』, 과천문화원, 2009년

조희룡 지음, 실시학사 고전문학연구회 역주, 『조희룡 전집 1. 석우망년록』, 한길아트, 1999년

김정희 지음, 최완수 옮김, 『추사집』, 현암사, 2014년

강진아, 『동순태호-동아시아 화교 자본과 근대 조선』, 경북대출판부, 2011년

논문

장지성, 「조선 시대 중기 화조화 연구」, 동국대학교 대학원 박사 논문, 2009년

이은하, 「조선 시대 화조화 연구」, 고려대학교 대학원 박사학위 논문, 2012년, 재인용

강명관, 「조선후기 서적의 수입 · 유통과 장서가의 출현」, 『민족문학사연구 9』, 민족문학사연구회, 1996년

유미나, 「중국시문을 주제로 한 조선후기 서화합벽첩 연구」, 동국대 대학원 박사논문, 2006년

도판 목록

머리말

정수영, 〈금강전경〉(부분), 《해산첩》, 1799년, 종이에 채색, 37.2×61.9cm, 국립중앙박물관

1장

강세황, 〈산수도〉, 《강세황필병도》 10폭 병풍(부분), 18세기 중반, 종이에 담채, 34.2×24.0cm, 국립중앙박물관
이상좌, 〈송하보월도〉, 15세기 말, 비단에 담채, 190.0×81.8cm, 국립중앙박물관
장시흥, 〈관폭도〉, 18세기, 종이에 채색, 140.9×94.2cm, 국립중앙박물관
윤인걸, 〈거송관폭도〉, 《화원별집》, 16세기, 모시에 수묵, 18.7×13.2cm, 국립중앙박물관
전傳 홍득구, 〈고산방학도〉, 17세기, 비단에 수묵, 74.2×37.6cm, 국립중앙박물관
윤덕희, 〈탁족도〉, 《산수인물첩》, 18세기, 비단에 수묵, 31.5×18.5cm, 국립중앙박물관
이행유, 〈노승탁족도〉, 18세기, 비단에 담채, 14.7×29.8cm, 국립중앙박물관
이인문, 〈대부벽준산수도〉, 1816년, 종이에 담채, 98.5×53.9cm, 국립중앙박물관

2장

강세황, 〈묵국도〉, 18세기, 종이에 수묵, 64.0×37.1cm, 국립중앙박물관
김홍도, 〈군선도〉, 18세기, 비단에 담채, 24.2×15.7cm(그림), 개인 소장
한황, 〈오우도권〉(부분), 중국 당나라, 마지(종이)에 채색, 20.8×139.8cm, 베이징 고궁박물원
염립본, 〈역대제왕도권〉(부분), 중국 당나라, 비단에 채색, 51.3×531.0cm, 미국 보스턴미술관

전傳 고개지, 〈낙신부도권〉(부분), 중국 진나라(송대 모본), 비단에 채색, 27.1×
572.8cm, 베이징 고궁박물원

곽희, 〈조춘도〉, 북송 1072년, 비단에 담채, 158.3×108.1cm, 대만 국립고궁박물원

문동, 〈묵죽도〉, 북송 11세기, 비단에 수묵, 131.6×105.4cm, 대만 국립고궁박물원

마원, 〈송계관록도〉, 남송 13세기 초, 비단에 수묵, 25.1×26.7cm, 뉴욕 메트로폴
리탄 미술관

오위, 〈한산적설도〉, 명나라 15-16세기, 비단에 수묵, 242.6×156.4cm, 대만 국립
고궁박물원

동기창, 〈완련초당도〉, 1597년, 종이에 수묵, 111.3×36.8cm, 개인 소장

3장

김진여, 〈조두예용〉, 《성적도》, 1700년, 비단에 채색, 32.0×57.0cm, 국립중앙박물관

윤두서, 〈수하휴게도〉, 《윤씨가보》, 1714년, 종이에 수묵, 10.8×28.4cm, 보물 제
481-1호, 해남 윤씨 종가, 낙관: 갑오국추 등하희작甲午菊秋 燈下戱作

김정, 〈산초백두도〉, 16세기, 종이에 담채, 32.1×21.7cm, 개인 소장

구영, 〈서상기도〉, 《화첩》, 청나라 18-19세기(후대 이모본), 비단에 수묵 채색,
18.5×38.0cm, 미국 스미소니언 소속 프리어 새클러 갤러리Freer & Sackler Galley

강세황, 〈강상조어도〉, 18세기, 종이에 담채, 58.2×34.0cm, 삼성미술관 리움

이숭효, 〈어옹귀조도〉, 《화원별집》, 16세기 후반, 모시에 수묵, 21.0×15.5cm, 국
립중앙박물관

4장

전傳 이제현, 〈열조현후도〉, 14세기, 비단에 채색, 29.1×35.4cm, 국립중앙박물관

작자 미상, 〈미륵하생경변상도〉(부분), 14세기 전반, 비단에 채색, 92.1×171.8cm,
일본 지은원 소장

목계, 〈연사만종도〉, 남송 13세기, 종이에 수묵, 32.8×104.2cm, 일본 하타케야마
기념관

전傳 이징, 〈평사낙안도〉, 17세기, 비단에 담채, 97.9×57.3cm(그림), 국립중앙박물관

안견, 〈몽유도원도〉(부분), 1447년, 비단에 담채, 38.7cm×106.5cm, 일본 텐리대학교 도서관

전자건, 〈유춘도〉, 중국 수나라, 비단에 채색, 43.0×80.5cm, 베이징 고궁박물원

전傳 안견, 〈어촌석조도〉,《소상팔경도》, 15세기, 비단에 수묵, 35.4×31.1cm, 국립중앙박물관

작자 미상, 〈연방동년일시조사계회도〉, 1542년경, 종이에 담채, 104.5cm×62.0cm, 국립광주박물관

작자 미상, 〈하관계회도〉(부분), 1541년, 비단에 수묵, 97.0×59.0cm, 국립중앙박물관

5장

이시눌, 〈임진전란도〉(부분), 1834년, 비단에 채색, 141×85.8cm, 서울대학교 규장각

작자 미상,《의순관영조도》(부분), 1572년, 비단에 담채, 46.5×38.3cm, 서울대학교 규장각한국학연구원

이광사, 〈악양루〉, 18세기, 종이에 담채, 29.5×23.0cm, 개인 소장

작자 미상,《태평성시도》8폭 병풍(부분), 18세기 후반, 비단에 채색, 각 폭 113.6×49.1cm, 국립중앙박물관

윤덕희, 〈독서하는 여인〉, 18세기, 비단에 담채, 20.0×14.3cm, 서울대학교 박물관

이징, 〈화개현구장도〉(부분), 1643년, 비단에 수묵, 188.0×67.5cm(전체), 보물 제1046호, 국립중앙박물관

이인문, 〈십우도〉(부분), 18세기, 종이에 담채, 127.3×56.3cm, 국립중앙박물관

6장

『고씨화보』중「한간韓幹」항목의 삽화

윤두서, 〈유하백마도〉,《해남윤씨가전고화첩》, 18세기 초, 비단에 담채, 34.3×44.3cm, 보물 제481호, 해남 윤씨 종가

『당시화보』 중 배이직의 시 「전산」

『개자원화전』 제1집 산수보 중 〈인물옥우보〉 제25도

정선, 〈단발령망금강산〉,《신묘년풍악도첩》, 1711년, 비단에 담채, 36.0×37.4cm, 국립중앙박물관

심사정, 〈하마선인도〉, 18세기, 비단에 담채, 22.9×15.7cm, 간송미술관

김홍도, 〈사녀도〉, 1781년, 종이에 담채, 121.8×55.7cm, 국립중앙박물관

전傳 김홍도, 〈춘의도〉,《운우도첩》, 18세기, 종이에 수묵 담채, 28.0×38.5cm, 개인 소장

안드레아 포초, 〈성 이그나치오의 승리〉 천장화, 17세기, 로마 성 이그나치오 디 로욜라 성당Chiesa di Sant´ Ignazio di Loyola

작자 미상, 〈투견도〉, 18세기 후반, 종이에 채색, 44.2×98.2cm, 국립중앙박물관

정선, 〈장안사〉,《신묘년풍악도첩》, 1711년, 비단에 담채, 35.6×36.0cm, 국립중앙박물관

정선, 〈화적연〉, 1742년, 비단에 담채, 32.2×25.1cm, 간송미술관

윤제홍, 〈화적연〉, 1812년경, 종이에 수묵, 26.2×41.4cm, 삼성미술관 리움

강세황, 〈산수도〉, 18세기, 종이에 담채, 22.0×29.5cm, 개인 소장

심사정, 〈산승보납도〉, 18세기, 비단에 수묵 담채, 36.5×27.1cm, 부산광역시 시립박물관

강은, 〈산수인물도〉,『고씨화보』, 명나라 1603년

김홍도,《서원아집도》6폭 병풍(부분), 1778년, 비단에 담채, 각 폭 122.7×47.9cm, 국립중앙박물관

전傳 구영, 〈서원아집도〉, 명나라, 비단에 담채, 115.6×59.4cm, 국립중앙박물관

김희겸, 〈석국도〉, 17-18세기, 종이에 담채, 25.1×18.8cm, 국립중앙박물관

심사정 외, 〈균와아집도〉, 1763년, 종이에 담채, 113.0×59.7cm, 국립중앙박물관

김홍도, 〈수운엽출〉,《행려풍속도병》, 1778년, 비단에 담채, 90.9×42.7cm, 국립중앙박물관

김홍도, 〈백로횡답〉,《병진년화첩》, 1796년, 종이에 담채, 26.7×31.6cm, 보물 제782호, 삼성미술관 리움

김홍도, 〈선동취적도〉, 1779년, 비단에 채색, 131.5×57.6cm, 국립중앙박물관

7장

김홍도, 〈송석원시사야연도〉, 1791년, 종이에 수묵, 25.6×31.8cm, 개인 소장

김홍도, 〈총석정〉, 《을묘년화첩》, 1795년, 종이에 담채, 23.7×27.7cm, 개인 소장

강세황, 〈청공도〉, 18세기, 비단에 담채, 23.3×39.5cm, 선문대학교 박물관

정선, 〈산월도〉, 18세기, 비단에 담채, 28.0×19.7cm, 개인 소장

김홍도, 〈세마도〉, 18세기 후반, 종이에 담채, 22.0×31.8cm, 개인 소장

김홍도, 〈고사관송〉, 18세기 후반, 종이에 담채, 29.5×37.9cm, 개인 소장

이인문, 〈소년행락〉, 18세기, 비단에 담채, 27.5×21.0cm, 간송미술관

작자 미상, 〈학림옥로〉, 《중국고사도첩》, 1670년, 모시에 수묵 채색, 27.0×30.7cm(그림), 27.0×25.7cm(글씨), 선문대학교 박물관

김희겸, 〈산처치자〉, 1754년, 종이에 수묵 담채, 37.2×29.5cm, 간송미술관

이인문, 〈월인전계도〉, 《산정일장》 병풍, 18세기, 비단에 수묵, 110.7×42.2cm, 국립중앙박물관

김득신, 〈밀희투전〉, 18-19세기, 종이에 담채, 22.3×27.0cm, 간송미술관

신윤복, 〈연당여인〉, 《여속도첩》, 18-19세기, 비단에 채색, 29.7×24.5cm(그림), 국립중앙박물관

신윤복, 〈단오풍정〉, 《혜원전신첩》, 1810년대, 종이에 채색, 28.2×35.6cm, 국보 제135호, 간송미술관

이인문, 〈동정검선〉, 18세기, 종이에 담채, 30.8×41.0cm, 간송미술관

최북, 〈메추라기〉, 18세기, 비단에 담채, 24.0×18.3cm, 고려대학교 박물관

김홍도, 〈황묘농접〉, 18세기 후반, 종이에 채색, 30.1×46.1cm, 간송미술관

변상벽, 〈묘작도〉, 18세기 중엽, 비단에 채색, 93.7×43.0cm, 국립중앙박물관

작자 미상, 《책거리도》 8폭 병풍(부분), 19세기, 종이에 채색, 56.2×34.8cm, 선문대학교 박물관

작자 미상, 〈예〉, 《문자도》 8폭 병풍(부분), 18세기, 종이에 채색, 74.2×42.2cm, 삼성미술관 리움

작자 미상, 〈충〉,《문자도》8폭 병풍(부분), 19세기, 종이에 채색, 69.7×34.6cm, 선문대학교 박물관

작자 미상, 〈까치호랑이〉, 18세기, 종이에 채색, 87.6×53.4cm, 삼성미술관 리움

작자 미상,《산수도》8폭 병풍(부분), 19세기, 종이에 담채, 각 63.0×27.0cm, 파리 기메 동양박물관Musée Guimet des Arts Asiatiques

8장

강세황, 〈영대빙희〉(부분),《영대기관첩》, 1784년, 종이에 수묵, 23.3×27.4cm, 국립중앙박물관

이인문, 〈낙타〉, 18세기, 종이에 담채, 30.8×41.0cm, 간송미술관

김윤겸, 〈호병도〉, 18세기, 종이에 채색, 30.6×28.2cm, 국립중앙박물관

나빙, 〈박제가 초상〉(원본 소실), 1790년, 10.4×12.2cm, 추사박물관

김정희 발문, 종이에 먹, 28.9×39.7cm, 국립중앙박물관

작자 미상, 〈중국고사인물도〉, 비단에 채색, 28.9×90cm, 국립중앙박물관

전기, 〈매화초옥도〉, 19세기, 종이에 담채, 32.4×36.1cm, 국립중앙박물관

김정희, 〈산수도〉, 18-19세기, 종이에 수묵, 46.1×25.7cm, 국립중앙박물관

권돈인, 〈세한도〉, 19세기, 종이에 수묵, 21.0×101.5cm, 국립중앙박물관

유숙, 〈세검정도〉, 19세기, 종이에 담채, 26.1×58.2cm, 국립중앙박물관

유재소, 〈산수도〉, 19세기, 종이에 담채, 22.5×26.5cm, 국립중앙박물관

장승업, 〈고사세동도〉, 19세기, 비단에 담채, 141.5×40.0cm, 삼성미술관 리움

장승업, 〈기명절지도〉(대련), 19세기, 종이에 담채, 각 132.6×28.7cm, 선문대학교 박물관

조선 시대 회화

초판 1쇄 인쇄일 2018년 11월 2일
초판 1쇄 발행일 2018년 11월 9일

지은이 윤철규

발행인 이상만
발행처 마로니에북스
등 록 2003년 4월 14일 제 2003-71호
주 소 (03086) 서울특별시 종로구 대학로 12길 38
대 표 02-741-9191
편집부 02-744-9191
팩 스 02-3673-0260
홈페이지 www.maroniebooks.com

ISBN 978-89-6053-567-1 (03600)